教育部人文社会科学研究青年基金项目（项目批准号：20YJC760142）
江苏高校"青蓝工程"（苏教师函〔2024〕14号）资助

周钟 著

音乐与存在

理解韩锺恩

苏州大学出版社
Soochow University Press

图书在版编目(CIP)数据

音乐与存在：理解韩锺恩 / 周钟著. -- 苏州：苏州大学出版社, 2025. 1. -- ISBN 978-7-5672-5052-9

Ⅰ. J601

中国国家版本馆 CIP 数据核字第 2024M5W372 号

| 书　　　名：音乐与存在：理解韩锺恩
| 著　　　者：周　钟
| 责任编辑：孙腊梅
| 助理编辑：年欣雅
| 装帧设计：吴　钰
| 出版发行：苏州大学出版社(Soochow University Press)
| 社　　　址：苏州市十梓街 1 号　邮编：215006
| 印　　　刷：苏州工业园区美柯乐制版印务有限责任公司
| 邮购热线：0512-67480030
| 销售热线：0512-67481020
| 开　　　本：700 mm×1 000 mm　1/16　印张：13.25　字数：262 千
| 版　　　次：2025 年 1 月第 1 版
| 印　　　次：2025 年 1 月第 1 次印刷
| 书　　　号：ISBN 978-7-5672-5052-9
| 定　　　价：52.00 元

图书若有印装错误，本社负责调换
苏州大学出版社营销部　电话：0512-67481020
苏州大学出版社网址　http://www.sudapress.com
苏州大学出版社邮箱　sdcbs@suda.edu.cn

代序：关于音乐美学（哲学）的几个基本问题

应青年学者周钟之邀，为其新著《音乐与存在：理解韩锺恩》作序，甚感盛意。

应该说，该选题颇具新意和学术胆识。原因有二：其一，"理解韩锺恩"既是对当代音乐美学（哲学）学科学理性进行探究的过程，也是对作为"个人知识"的韩锺恩式研究作出合理与有效判断的理论追究；给予韩锺恩音乐美学（哲学）研究以学理观照，在系统梳理、解读与阐释的基础上，寄希望于对当前音乐美学（哲学）学科建设有所助力与推进，也是一次继续学习和鉴别的学理探索过程。其二，长期以来，音乐学界对音乐美学研究的"质疑声"不绝于耳。尤其是在"深入浅出、通俗易懂、基于常识"等思维和观念的作用下，音乐美学研究被大规模"泛化"，学人不得不加以追问——"思辨的问题是：作为最富批判精神、最具思想性质的人文学科，音乐美学如何保持自己的学科品格？理论建设与理论运用是什么关系？介入性美学与自足性美学的意义和价值区别何在"①。然而从学术研究的无穷探索过程来看，"理解韩锺恩"并非易事。为此，该著作的出版无疑将对韩锺恩的研究，乃至整个音乐美学（哲学）学科发展起到积极的促进作用，尤其是对于音乐美学（哲学）相关思维逻辑建模、学科语言及概念重识等问题，将引发富有建设性的思考。

现就音乐美学（哲学）研究中的基本问题以及著作中未能显现

① 罗艺峰. 中国音乐美学：现状与前瞻（上）[J]. 北方音乐，2022（1）：65.

的思维过程，谈一点个人的思绪和解读。

一、音乐"本体论"的相关问题

"本体论"（ontology）即研究一切实在的最终本源。也即探究存在者之所以存在的本源。有没有存在？这个存在是什么？这是本体论追究的根本问题所在。音乐本体论探究音乐之所以存在的本源。韩锺恩音乐本体论之追究对象是"艺术音乐"，也即延续欧洲艺术音乐美学的经典路径，但在其思维认知和立意方面，摆脱了欧洲传统哲学主体决定论的束缚，进入"心与物"的辩证统一。

在西方艺术音乐的"三大实践环节"（创作、表演、欣赏）中，欣赏环节被赋予了"至高无上"的地位，创作价值、表演价值均取决于欣赏价值，而欣赏价值的最高标准则是与音乐审美相关的感性直觉经验，"欣赏"被赋予了本体论和认识论（epistemology）的双重属性。从受众的角度研究艺术审美经验则完全是"康德（Immanuel Kant）式"的方法。欣赏者以"观察家的外在角度取消了审美过程中大量的个人经验和主动性，这就是康德意义上纯粹的'审美主体'，这个主体的审美活动被说成与独特的个人经验无关，与功利无关，与感性欲望无关，与目的意志无关的活动"①。成为"四无"的、纯理性（抽象）的精神"产品"，其失去的恰恰是具体生活、个人经验、功利愿望、感性欲望和意志活动。然而"艺术家……是创造性的，因为他们其实是在改变和创造；他们不像认识者，后者听任万物如其所是地保持原样"②。

基于"音乐审美感性问题及基于听感官事实的感性直觉经验"③，配置以"原位"概念，用以代表音乐美学之所以是并如其所是的学科本是，即"音乐美学学科存在自身的方式和它应该这样存

① 王俊. 艺术重归生活：从尼采、施泰纳到博伊斯［J］. 浙江社会科学，2021（6）：104.
② 尼采. 1885—1887年遗稿［M］//尼采著作全集（第12卷）. 孙周兴，译. 北京：商务印书馆，2014：416.
③ 参见第一章"本体论"相关叙事.

在的方式"①。"凡事凡物凡情凡理，都有其之所以是的本体"②。正是"原位"和"本体"概念，构成了韩锺恩音乐美学研究的学理本体。显然，韩锺恩的"本体观"已经超越了传统哲学本体观。在传统哲学观那里，哲学的对象是理性的存在者（思辨哲学），韩锺恩将其转变为前理性的感性存在者（实践哲学），他将每一个感性事实都看作是由其本体所显现的外化对象。正如 R. 英伽登（Roman Ingarten）所言"音乐作品的不同侧显方式"，所有不同的外化侧显方式，正是由其不同本体的规定性使然，此规定性并不是单纯的"物"之属性，也不是单纯的"心"之感悟，而是"心与物"的辩证统一。该认知突破了"单一"本体的局限，揭示了"本体"的多层次性与丰富性。

受现代客观主义科学思维的影响，人们通常不假思索地认定，现实事物是能够完全独立于人的心识之外而客观自在的，并且认为，不管有没有被心识所发现，现实事物都保持着固有的属性和外观。换句话说，现实事物不以人的心识是否观照而成为仅依靠自身便可以显现的存在者。该结论显然是充满争议的。值得追究的是，现代客观主义科学思维认知下的"心识"概念，是指理性思维下所产生的"客观知识"，它与人的主观无关。认知活动中个体的主观态度、兴趣、热情、投入程度以及求知先验规定性等极具个人性的"个人认知"，都被排除在"心识"概念以外。这是对"心识"概念最大的误解。倘若完全没有人的心识，就根本不可能有所谓的"现象"。假如没有显示者进行解蔽，存在便始终处在自行遮蔽的混沌状态。正像音乐现象将永远是心识观照下的解读对象一样，倘若没有人的心识观照，音乐现象就不可能呈现人的心识之光——作用、意义和价值。一句话，存在必须借助于人的

① 韩锺恩. 第十届全国音乐美学学术研讨会开幕词：代专题主持人语［J］. 中央音乐学院学报，2015（4）：3.

② 韩锺恩. 有赖自重之信：伴随当代中国音乐美学学科历程的三个个人见证［J］. 中国音乐，2022（4）：188.

心识才能本质现身。或者说，存在只是依照人类所具有的认知能力而向我们本质现身。

问题在于，心识自身将不可避免地展开属于其自身的另一个世界，即所谓的主观世界。它与世间万物均内立于存在之中，以存在为本源。然而值得关注的是，作为人的心识的"心"和作为世间万物的"物"皆非本源，更不存在谁先谁后，而是相辅相成，不可截然分离。不存在与心识无关的孤立物质，也不存在与物质无关的孤立心识，二者相遇便由感应而生成现象。否定"主客二分""心物二分"或许正是本体论（存在论）研究的新进展。存在使用心识于自身中敞现一切，而这一切不过是由于心识之狭隘而经由感官通道从存在中切割出来的现象，故一即一切，一切即一。如果遗忘了这个蕴藏着一切，给出一切，却又隐藏自身的作为唯一者的存在，只在无论什么样式的存在者领域打转，把存在者割裂为心物二重因素，然后再千方百计地试图把它们黏合为统一体，都将陷入形而上学的歧途。用"二分法"将主与客、心与物、物质与精神加以分析，虽然是一种"便捷法"，却并不一定是本真的结果。为此，是否要去设想与心识无关的物自体的存在？是否要去设想由自在外化出的一切绝对精神？都将成为心识与物关系的新的认知探索过程，也是人们试图建立关于存在学说的本体论尝试。

受迈克尔·波兰尼（Michael Polanyi）人本主义默会知识观的启发，作者用其"个人知识"的"内居认知"（indwelling）观点，解读韩锺恩本体观之生命状态下的内居认知，应该是一个富有创新思维的认知起点，值得重视并持续加以关注。"'个人知识'是波兰尼杜撰的一个词语，从字面上看来，它至少是自相矛盾的，因为既然是'知识'，它就必然是普遍适用的、公共的，人们常说的人类知识宝库就有这个意思。而且，真正的知识还是'客观的'，与个人无关；知识必须经得起经验的检验，不得超越经验，如果知识与经验

相冲突，人们必须随时准备把这种'知识'抛弃。"① 然而波兰尼却认为，这种知识观恰恰是欧洲客观主义科学观的反映，其本源可以追溯到洛克（John Locke）和休谟（David Hume），该知识观是一种错觉，是一种虚假的理想，并以其"现代荒诞性"几乎统治了整个20世纪。这种传统知识观是以主客观相分离为基础的，将热情的、个人的、人性的成分从知识中清除。他认为，识知（knowing，即知识的获得）是对被知事物的能动领会，是一项负责任的、具有普遍效力的行为，知识是一种求知寄托。为此，波兰尼就知识本身及获取分别提出"技能行为""兴趣""热情""投入""求知美""默会"等极具个人色彩的"个人知识"获得途径，认为这些知识都是无法单靠规则或技术规条来传授的，只能靠师傅带徒弟的方式来加以传授。这恰恰与韩锺恩极富个人品质的音乐美学研究、教学、写作形成某种程度上的呼应。这绝非偶然，但也绝非必然。而是思想者在思维逻辑模型通道建构上的"思维逻辑间性"的表现，是一种或然性——从一个真实前提可能但不必然推出一个真实结论的性质。

关于本体问题，韩锺恩在其音乐美学叙事中有多种表述和意指，如声本体、听本体、情本体、言本体、审美本体、经验本体、想象本体、先验本体、音乐存在自身、人本等。对"本体"问题的多层次探索，是韩锺恩音乐美学本体追究的核心问题之一。但在整个20世纪，客观主义科学观使得"感性本体"成为长期被削弱和贬低的一个事实，高扬理性（精神）、贬低感性（身体），崇尚知识的客观性，否定或贬低"个人知识"成为"常态"。韩锺恩所强调的听感官事实和感性直觉经验，无疑有着不可否认的"感性本体"意义上的特征。如先验视角的声本体，研究路径的人本体等。"临响"

① 迈克尔·波兰尼. 个人知识：迈向后批判哲学·中译者序 [M]. 许泽民，译. 陈维政，校. 贵阳：贵州人民出版社，2000：4-5.（此处参照的是该著的首译本，本书参照的是徐陶的重译本，后又出版了两位译者联署的再译本，见迈克尔·波兰尼. 个人知识：朝向后批判哲学 [M]. 徐陶，译. 上海：上海人民出版社，2017；迈克尔·波兰尼. 个人知识：朝向后批判哲学 [M]. 徐陶，许泽民，译. 陈维政，校. 上海：上海人民出版社，2021.——作者注）

（living soundscope）是韩锺恩创设的具有"感性本体"意义的概念。置身于音乐厅，亲历实际发生的音响事件，以形成仅仅属于艺术和审美的感性直觉经验，"尽可能祛除笼罩与弥漫在音响之外的'精神遮蔽'"①。"专有聆听"明确指向了"感性本体"范畴，具有艺术音乐审美意涵与场域姿态的"内居"（沉浸）的实践意味。因此，"临响"概念既具有本体论特征，同时又是实践依托的基本感性接受方式。

从当今本体论研究视域不断被拓展这一事实来看，分别显示为"领域""通用""应用"和"表示"四个层次，由此构成"领域本体""通用本体""应用本体"和"表示本体"。领域本体包含着特定类型领域（如电子、机械、医药、教学）等的相关知识，或者是某个学科、某门课程中的相关知识；通用本体则覆盖了若干个领域，通常也称为核心本体；应用本体包含特定领域建模所需的全部知识；表示本体不只局限于某个特定的领域，还提供了用于描述事物的实体，如"框架本体"，其中定义了框架、槽的概念。可见，本体论的建立具有一定的层次性。就教学领域而言，如果说将某门课程中的概念、术语及其关系看成是特定的应用本体，那么所有课程中的共同的概念和特征则具有一定的通用性。② 从学科语言的特殊规定性切入，这或许正是韩锺恩关于音乐美学学科语言体系探索的真实目的所在，即通过"合式"而达到"普式"。因此，在音乐领域讨论本体问题，就要讨论如何表达共识，也就是概念的形式化问题。由于"思境"的不同，或许人们很难理解韩锺恩在"应用本体"和"表示本体"思绪下的音乐美学学科领域建模所需的必须知识建构。

① 韩锺恩. 临响，并音乐厅诞生：一份关于音乐美学叙辞档案的今典［C］//中国艺术研究院音乐研究所，香港中文大学音乐系. 音乐文化 2001. 北京：文化艺术出版社，2002：365.

② Stanford Encyclopedia of Philosophy（斯坦福哲学百科全书）［EB/OL］.（2004-10-04）［2024-08-15］. https://plato.stanford.edu/entries/logic-ontology/. 转引自本体论［EB/OL］.（2020-07-15）［2024-08-15］. https://baike.baidu.com/item/%E6%9C%AC%E4%BD%93%E8%AE%BA/1114602?fr=ge_ala.

二、音乐"实践论"的相关问题

作者认为,韩锺恩"实践论",即建构在"临响"感性基础上的音乐学写作。也即建立在"依托临响,以听感官事实为原证,辅之以结构形态分析与历史理论解析"①。从逻辑上看,听——首先对应的是"音响",它是接收的感知通道;说——首先对应的是"语言",它有声、调和语义,说出听感事实的具体过程和感悟心路,正是"心物"对应而感生的实践过程。实践概念具有多义性,其基本含义包含两个层面:一是指实践只为人所特有的对象性活动(广义);二是指实践具有物质的、客观的、感性的性质和形式(狭义)。韩锺恩音乐美学(哲学)实践研究建立在"临响"之"感性本体"的经验之上。作者将其实践方式归纳为"音乐学写作""音响诗学""音乐批评"和"学科语言"四个方面。将"感性本体"所得之经验以书写方式加以呈现,并为其最终结果,正是"感性本体"来自"形而下"而表达为"形而上"的思维逻辑,也是韩锺恩极力倡导和追求的音乐学表达方式。"音乐学写作""音响诗学""音乐批评""学科语言"呈现为一种实践方式的逻辑架构,即将艺术音乐"三大实践环节"纳入"音乐学写作"整体架构之中,在这个整体架构下分别以狭义的"音响诗学"对应创作;"音乐批评"对应表演;再以"学科语言"对应音乐美学学科"应用本体"和"表示本体"之规定性,由此建构音乐实践论物质的、客观的、感性的性质和形式。人类实践必须具有某种形式,而此时的社会关系是人的现实的实践活动时不可缺少的形式和构成。这种社会关系的形式既内生于实践活动,又成其为内在构成,并是其内在属性。"音乐学写作"所统辖的"音响诗学""音乐批评""学科语言",正是音乐学实践活动的内生机制与内在构成。所谓实践的直接现实性,指实践是人把自己作为物质力量并运用物质手段同物质对象发生实际

① 韩锺恩.音响诗学并及个案描写与概念表述[J].音乐研究,2020(5):38.

的相互作用，这种"感性的"活动同感性的对象一样具有现实的实在性。

通常我们认为——"实践出真知"，它成为一切思维认知或知识获得得以检验的标准。凡不能被实践所检验——不被实践所运用的认知或知识都是无效的。把"实践检验"狭隘地理解为"运用"，这恐怕也是音乐美学（哲学）学科长期遭受"质疑"的重要原因之一。韩锺恩极具"个人知识"的音乐美学（哲学）研究，正是试图"消除"人们的这种疑虑，其实践研究的"音响诗学""音乐批评"再到"学科语言"的音乐学写作，都试图在"形而上"与"形而下"之间建立"合式"的逻辑联系，以期达成最终的"普式"目标。可以看出，韩锺恩的这一思境深受前辈音乐美学家研究的影响，如于润洋首创的"音乐学分析"方法，赵宋光主张的"立美创设与美育实践"，茅原倡导的"历史、逻辑、工艺学"三者的统一，等等，都是试图将"形而下"与"形而上"加以贯通。简而言之，形而下是指现实的、可感的世界，而形而上是指可感世界背后的原因，它是抽象的，是不可感的，并且是作为可感世界的根据存在的。笔者始终坚信一点，即日常用语不能作哲学表述。因为哲学思境根本不在日常思境之中。从广义角度看，实践是某种理论或知识的运用过程，其自身并不产生知识系统，将某种理论应用于实践当中应该称之为"运用"，这并不是狭义的实践，狭义实践是指具有创生性的感性实践活动。所谓"创生性"指实践者与实践对象之间"感生相应"后所产生的新质结果，所有的艺术实践活动都是狭义的、具有创生性的感性实践活动。"感性本体"是所有艺术实践活动的本质属性。

谈及知识就不得不涉及认识论。认识论即个体的知识观，也即个体对知识和知识获得所持有的信念，主要包括有关知识结构和知识本质的信念、有关知识来源和知识判断的信念，以及这些信念在个体知识建构和知识获得过程中的调节和影响作用。上述领域一直是哲学研究的核心问题。认识论的核心恰恰是人基于个人的认识能

力对世界作出解释。但问题也由此而来:"人类认知在根本上是明晰的还是隐默的?"由此形成了"明晰主义"和"隐默主义"两大派别。"明晰主义并不否认人类具有隐默认知,隐默主义也不否认人类具有明晰认知,它们的分歧在于:对于人类认知的探究基点应该立足于隐默层面还是明晰层面?传统隐默主义认为,我们的知识起点是某种信仰、直觉、原初信念,它们不能被清晰阐明。传统的明晰主义认为,哲学认识论应该对明晰认知或者命题性知识进行分析,而如果用概念分析的方法去研究那些非语言性、非概念性的认知能力,这本身就陷入了一种'阐释悖论'。"[①] 为此,有学者认为,"明晰主义"和"隐默主义"绝非对立或"两分",而恰恰呈现为"概念思维"和"言述性思维"在建构人类认知过程中的历时演生层次和逻辑结构层次。"第1层次,无认知的层次。这个层次是无机物的世界,物质之间是纯粹的能量交换和自然运作,完全不涉及认知。""第2层次,非概念性的动物认知层次。最低等生物具有最原始的原驱力和感知力;低等动物具有感知、记忆等认知能力,但服从于生物本能而缺乏能动性;非人类的高等动物具有高级认知能力,能够通过主动探究而解决生存问题,例如沃尔夫冈·柯勒(Wolfgang Kohler)的黑猩猩实验表明,动物心灵具有探索式的认知能力。""第3层次,前概念性认知或零散的概念性认知层次……人类是语言使用者,由此从动物智能上升到言述性思维和概念性认知层次。但是,大部分日常认知是前概念的和隐性的,表现为人们从生活经历、习俗惯例或技能模仿中潜移默化地获得一些实践能力。""第4层次,概念性的系统认知层次。当认知主体把自己的隐默认知用语言或符号进行表达,并进行符号操作或逻辑推理时,就进入更加明晰的思维和认知层次。"[②] 人类的认知过程和知识获取过程正是不同层次间

① 徐陶."隐默"抑或"明晰":迈克尔·波兰尼与罗伯特·布兰顿关于人类认知的"哲学对话"[J].自然辩证法研究,2022(10):29-30.

② 徐陶."隐默"抑或"明晰":迈克尔·波兰尼与罗伯特·布兰顿关于人类认知的"哲学对话"[J].自然辩证法研究,2022(10):30-31.

的建构过程，因为"'你知道的永远比你说出的更多得多！'——'知道'一词指不能用语言清晰阐明但是实际起决定作用的默会知识"①。但笔者认为，这一过程并不是静止的状态，而是动态的、循序渐进的演化过程，甚至会出现反复、交叉、融合与互证。

上述不同层次的划分至少说明，"默会"（隐默）与"明晰"之间不是决然分离的，而是相互促进、相互影响和相互牵制的渐进过程，也是一种连续性和交融性的体现。概念性认知和非概念性（前概念）认知同时存在，即便是进入概念性认知，其概念的知识体系和系统体系也必须由逻辑思维来加以建构。

古希腊高尔吉亚（Gorgias）曾提出"三命题"：一、无物存在；二、即使有物存在，也无从认知；三、即使有所认知，也无从言表。高尔吉亚的这种一切皆无、一切都不可知、一切都不可言说的主张，鲜明地体现了怀疑主义认知倾向。但他这一主张的动机大概不是为了表达一种极端的虚无主义和彻底的怀疑主义的观点，否则，他应首先解释这些观点何以能够存在，他又是如何把握和表达它们的。推测而言，其动机似乎是为了验证"任何事物都有两种正相反对的说法"这一相对主义的原则和不可知论的特征②。

在我们已有的观念中，所谓知识就是有确定结论且不再发生任何改变的那个结果。或者说，一切知识都是具有确定答案的。然而事实是，一切可见知识本身都是一个需要无穷追问的深刻话题，或许人类形而上的无穷追索，就是一种有条理地把自己导入"迷雾"的艺术。因为一旦有了确定的观点（看法），求知思维便会停止；一旦求知思维还在不断地追问，也就无法即刻得出确定性的结论，只有当思绪被导入"迷雾"时，才是一种真正的求知状态。这在"理解应该是越来越清晰"的思维状态下是难以持续的，所以很多人就此放弃。韩锺恩音乐美学（哲学）实践研究，或许在这个意义上显

① 徐陶．"隐默"抑或"明晰"：迈克尔·波兰尼与罗伯特·布兰顿关于人类认知的"哲学对话"[J]．自然辩证法研究，2022（10）：30．
② 赵敦华．西方哲学简史（修订版）[M]．北京：北京大学出版社，2012：23．

得尤为珍贵，因为他始终未停下求知思维，从质疑常识开始。

韩锺恩的"个体语言以及个人的概念创始"，恐怕是其遭遇"质疑"的主要原因。因为在许多人的思维认知中，当一种学说、理论、概念的提出得到大多数人的理解和承认，即标志其比较接近真理；如果相反，便认为其不具有普遍意义和价值而遭到质疑。这种认知所显示的结论是"真理掌握在多数人手里"。或许这根本不是事实。在西方哲学界却恰恰相反。如波兰尼"默会知识论"等。思维认知的进步并不是线性式的积累，而是范式的转换，社会形态的进步，审美形态的进步都是以范式的转换、思维方式的改变而达成的。在科技领域同样如此，"新质生产力"的提出就是典型的范式转换。

三、音乐"先验论"的相关问题

西方很多哲学家使用"先验"概念。然而康德较为特殊，他试图用三个概念来证明人类知识的来源，即经验、先验和超验。我们现在理解的经验是指在各类实践活动中的知识积累。经验的原意是指人类用感知获得对象或用感官获得对象的要素。如人的五感——视觉、听觉、触觉、嗅觉、味觉。所谓先验指经验以先就被规定的东西，即在经验还没有发生以前就被规定了的经验模式和经验系统的那个东西。所谓超验指超乎于经验之外的设问与追究。康德将先验指向了人的感知能力的规定性上，即在人的经验发生之前便有一个被规定了的经验发生的格律。用今天的话来说，经验的发生是被经验平台所规定的，这个经验规定平台就是时间、空间。康德称之为"先验直观形式"。但先验直观形式并不能构成纯逻辑范畴的全称判断，因为它不符合先天逻辑的"必然律"，仅是偶然、或然的结果。逻辑形式和逻辑规定来自先验规定，他将这个超验层面的逻辑规定称为"先验逻辑形式"，即在逻辑上能够被整理的所有东西，包括时间、空间、因果联系等。这个在经验以先就给定的感知规定性，就是先天逻辑模型中的"必然律"，由此构成"先验直观形式"和

"先验逻辑形式"两个概念。"先验直观形式"是被"先验逻辑形式"所规定的。康德认为,经验只提供现象信息,并不提供现象背后的联系,因此感知的世界永远是现象界,所说的存在也永远是感知中的现象体系。所谓客观的物在哪里?在彼岸。康德用"物自体"称之,也称"自在之物"。这就是著名的"彼岸说"。由此,现象、现象界和物自体被区分开来,不可知论达成。纯逻辑范畴指向必然律——全称判断;纯形式范畴指向偶然、或然律——特称判断。

音乐"先验论"主要是从人的感官感知通道的规定性这个起点开始,也即纯形式范畴。人的五感(视觉、听觉、嗅觉、味觉、触觉)是有规定性的,它是一种先验存在。正是由于这个先验规定性,使得人们建立起了在人的先验观念之上的感性经验。为此,我们感知到的这个世界是被我们的先验观念所规定的世界。由于西方传统哲学"视觉优先"的认知与判断,在西方建立的"艺术"(art)学科体系和知识体系(仅限定在视觉造型艺术范畴)中难觅具有听觉属性的音乐艺术的影子(被单列)。但是由此而被区别为"视觉艺术"和"听觉艺术"的划分则完全是人为的"误识"所致。艺术概念传入中国后被国人所改造,即将所有艺术门类全部纳入"艺术学"学科体系之下,但就门类学科自身的感性形式范畴而言,依然沿用西方"视觉优先"的认知方式和分类方法。在"视觉优先"的认知思维方式下,西方没有解决"艺术"概念下为什么没有音乐门类的问题,而只能将其"单列"。因为作为"内感官"感性直观形式的听觉——指向时间,理所应当地让位于"外感官"感性直观形式的视觉——指向空间。这或许就是西方艺术理论没有音乐门类的根本原因。国人将音乐纳入艺术学科概念范畴,但依然没有解决音乐之所以被纳入的先验直观形式的特殊规定性之所在。因此,在现有的"艺术学理论"研究成果中,鲜见音乐个案的解读与分析,只能从宏观角度将音乐学整体纳入"艺术学理论"。更有甚者认为,"艺术学理论"研究中如果出现音乐或乐器名称,就不是艺术学理论。此乃典型的西方视觉优先的艺术学思维。类似将人的感觉之间的联系全

部切断后的孤立的解读与表述,并不符合人的感性能力的实际。因为人的五感之间并不是孤立的,而是相通的。所以博伊斯(Joseph Beuys)提出,艺术必须成为通感艺术。艺术不仅是视觉的,不能只停留在视网膜上。他认为,应当研究物质,任何实体本身都蕴含了整体意义上的灵魂过程和生命(生活)过程。因此对实体的基础性研究才能达到超越物质的表达,这是对生命的整体性赋义,对生命整体的关联表达。在艺术中,"真正的体验意味着:给予生命以意义,默默地注视它,而不是选择去逃避。"① 人类的感觉(感性能力)之间是相通的,它们相互联系、相互影响、相互规定,完全不是孤立状态。就中国传统的艺术观念而言,其美学(哲学)观并不是"视觉"优先论,而是给予"味觉""嗅觉"以"优先"的前置——即品味,"品味"中包含着"色、香、味、意、形、养"全部感官所获得的经验,"品"和"味"虽然指向了味觉和嗅觉,但并不意味着它否定了与视觉、听觉、触觉之间的联系;相反,它是"五感经验"的集中表达,因而,中国传统美学(哲学)观是整体艺术观。

 对每一首音乐作品的物质音响的研究,对于感知者而言是否也存在一个先验的规定,抑或超验的存在?这一问题非常值得追究。因为通过个体完成的音乐作品的具体内容是与作曲家思想中的观念紧密相关的,在这个意义上,音乐创作实际上是一个思想层面上的"认知过程",该过程对感知者而言即是一种"先验"的规定和超验的存在。正如之前所言,康德之先验是基于人的感性能力之规定性所作出的阐释,正是由于这个先验规定性,才使得人们建立起了在人的先验观念之上的感性经验。对于音乐音响的感性直观经验是否同样存在一个"先验观念"之上的规定性,笔者认为,其回答应该是肯定的。因为作曲家的思与想已经化成一个音响的运动过程,且被证实是一个具有实在性特征的创造性成果,它是建立在对意志本

 ① 福尔克尔·哈兰. 什么是艺术?:博伊斯和学生的对话[M]. 韩子仲,译. 北京:商务印书馆,2017:37.

能和自然本性的认识上才能够实现的,通过"感于物而动"的观察体验,将现实事物的各种能量信息接收下来,形成一种自我意识,由此而建立起自己的主观意向。这个过程同样也是一个进入"事物"(音响)中的过程,一个思的过程,一个精神自觉的过程;同时也是一个自我认知、自我实现的过程,这或许就是音乐艺术音响的叙事过程。然而对于它的感知者而言,这一切都是先验的、超验的、给定的,是先于感知者经验就已经存在的东西,正是音乐音响所具有的先验规定性,才不至于使其成为感知者任意解读的对象。从这个意义上讲,作曲家的创造就是在为音乐音响叙事设定某种"先验"规定性,为感知者设定一个先验存在。或许有人会反问,这种先验规定性是否会把对音乐作品的感性直观经验扭曲为"认知经验"?笔者始终认为,人的直观感知经验是一种"复合型整体经验"。因为人的经验从来都不是单一的,而是复合的,即感性经验、认知经验甚至思维经验并行不悖。在康德那里,"纯形式范畴"受制于"纯逻辑范畴"——必然律,即全称判断。但音乐音响的纯形式范畴则不受纯逻辑范畴的约束,它显示为偶然、或然律——特称判断。"通过音乐语言向它的听者'说话'的这个主体是精神性的主体,并不是经验性的主体,只传达能够或者可能引起类似经验的感性事实、感性现象。"[①]

四、音乐"价值论"的相关问题

价值——是以人和社会属性为根本而体现的主观意识效用值。主要以主体的需要和客体能否满足主体的需要以及如何满足主体需要的角度,来考察和评价各种物质的、精神的现象及主体的行为对个体、群体及社会的意义。人们说某种事物或现象具备价值,就是该事物和现象成为人们所需要、感兴趣的追求对象,它由人的需要、兴趣、目的使然,并随着社会环境的改变而改变。因而,价值是通

① 孙悦湄,范晓峰. 生活现象·音乐现象·音乐观念:一种音乐美学观的重新解读[J]. 中国音乐学,2010(1):118.

过人的实践活动而实现的。"客体的功能并不是客体的自然属性，而是人在对象化的实践活动中产生并作用和影响下的、与主体需要相一致的转化效用，体现的是客体对主体的效用值。价值也不是客观事物的自然质，而是它与主体之间的关系质，并具有强烈的主观性和目的性。价值的实质即（对主体的）有用性与功能性。前者是物的自然属性，后者是社会的功能属性。当自身之外之物满足了人的需要的性质，这里所说的价值就是使用价值。"①

音乐作为艺术的特殊性在于它是"人造物"而非"自然物"，社会属性是它的根本属性，但仍然具有其声音作为物质载体的自然属性，但这个自然是"人化自然"（马克思语），而不是客观自然，它体现的是其价值属性背后的"人与人"的关系属性。哲学领域的价值和经济学领域的价值都具有双重属性，即作为物质的自然属性——使用价值，作为社会存在的社会属性——功能价值。然而音乐艺术作为"人化自然"的精神产品，其价值是与人的精神劳动的实践过程密切相关的，其社会功能属性便成为它的核心功能价值。也就是说，纯粹物质声音的自然属性对于满足人的精神需要而言，需要人的"心识"的观照，而不是自然现身的"如其所是"。从根本上讲，音乐价值的有用性或使用价值是依赖于社会的功能属性而存在的。正如商品脱离了商品社会就不成其为商品一样，音乐艺术如果脱离了产生它的社会和人，其功能属性和价值将失去它的"本有性"，从生活、生命整体状态的必然性走向或然性或偶然性。

作者将韩锺恩的"教研并重"及"学术研究、写作和创新体系"三位一体方式归纳为"价值论"，主要是基于学科属性、关系、教学相长及创新体系的判断，在广义价值论的基础上揭示其存在的意义，将"根本洞见、重要发现、研究创意、概念革新、思想迭代"之教学相长、讨论互动、系列衔接在教学过程中所发挥的作用，理解为大学教育在其学术发展史中的内在驱动力，并承认在这种学徒

① 范晓峰.音乐价值判断的"经度"和"纬度"：评"高雅音乐"与"通俗音乐"审美价值问题的讨论［J］.南京艺术学院学报（音乐与表演），2007（3）：18.

式、内居式的教与学中，难以逻辑语言化的默会认知所发挥的关键作用。这一判断具有合理性。

毫无疑问，今天的大学教育是建立在现代客观主义科学观的思维认知基础之上的，学科知识的明确性、清晰性、准确性、规范性、系统性、科学性，已经成为今天大学教育必须遵循的原则。在明晰性的"概念思维"引领下，任何"只可意会不可言传"的"言述性思维"言语或知识，都将面临不准确、不清晰、不科学、不规范甚至被否定的境遇，更不会直接对其作出价值判断。波兰尼的"默会认知"在古老的中国大地上并不是新鲜事，传统农耕文明下数以万计的传统技艺，主要以"默会认知"下的"师傅带徒弟"方式传承了数千年。至20世纪初"新文化运动"（崇尚科学的运动）之后，在"德先生"（democracy）和"赛先生"（science）口号的鼓舞下，"默会认知"渐渐远离了学人的视野，但在今天的"非遗"领域仍然能够看到它的身影、作用及价值。可以肯定的是，艺术作为以专业技能为立身之本的特殊领域，全然否定"默会认知"及"个人知识"的有效性、作用及价值，显然失之偏颇。但也绝不是反其道而行之。它们之间是一种互证和完善，尤其是在用"技艺"说话的特殊领域。

音乐价值问题不是固定不变的，也不是基于"先验逻辑形式"规定下的永恒状态。"我们所认定为音乐作品的价值的那种东西并不是一种简单的、初级的、不可再分的东西，而是由许多不同质的价值所组成，它本身就是一种构成物，一种结构。这个由不同质的价值所组成的综合体一方面是建立在作品的客观特性的基础上，另一方面又建立在相关特性的基础上。因此，一部音乐作品的价值具有客观—主观的性质……而来源于作品功能的那些东西，来源于代表着该时代听众所确认的风格、体裁完美性的那些东西，以及来源于适应不同代人们需要的程度的那些东西则都属于作品的相关的特性……这种相关特性也决定着该作品是否有价值以及以什

么方式呈现这种价值。"①"客观特性"和"相关特性"指出了音乐艺术的两种属性，即"自然属性"和"社会属性"。自然属性是在自然与"人化自然"之间凸显不同人的主观意识的差异性，也即所谓各民族不同的音阶与调式的产生方式；"相关特性"指向了不同的社会结构、生产生活方式、信仰习俗和哲学美学观念，它代表的是"人与人"相关，并由此建立起来的不同社会结构形态的相关特性，因而也体现着它们不同的价值属性和价值呈现方式。

该新著是周钟近年来持续关注"韩锺恩现象"的研究成果，充分显示了其用心程度、学术敏锐力和判断力，能够如此深刻理解和解读韩锺恩，也充分显示了当今青年学者执着追求学理有效性和合理性的探索精神，其学术价值和理论价值有目共睹。

坦率而言，读懂韩锺恩和理解韩锺恩一样困难。为此，音乐学界的"恐韩症"一直没有消失，只是由于现世的"意欲纷扰"而处于一种"潜伏期"。从根本上讲，音乐学研究成果属于"个人知识"，它与科学主义思维下的"客观知识"观念相"对立"。但必须承认一个事实，即人类所有知识并不都是客观世界的直接反映，它是建立在主观感知模型和主观逻辑模型的观念之上的认知结果。科学的任务是发现，而不是创造。科学只能发现规律，不能创造规律。或许有人会认为，科学的发现就是创造。如果用"有"和"没有"来衡量是否创造，科学就是从"没有"到"有"的过程，从"不认识"到"有所认识"的过程。在人文艺术领域，既是发现，也是创造。艺术领域的所有知识都只是一个主观思维模型下的认知结果，因为艺术世界本身就是人为建构起来的经验世界，并不是客观世界的本真反映。人类文明的进程并不是铺垫在客观世界之中，而是铺垫在思想家的思想通道之中。因为我们始终无法理解1%和99%的关系——即新思想、新观念、新文化的引领者永远都是1%引领99%，而不是相反。从这个意义上理解韩锺恩或许能够更加深刻探知其学

① 卓菲娅·丽莎.卓菲娅·丽莎音乐美学译著新编[M].于润洋，译.北京：中央音乐学院出版社，2003：205-206.

理思绪的真实意义和存在价值。"思想已然是一种创造、一件艺术品了，而且也是一个塑造性的过程，并且是有能力去唤出一个确定的形象的。"①

或许作者深受波兰尼"激情式深思"的浸染，"因为满怀热情的思维这一伟大的言述大厦（great articulate edifice of passionate thought）是被热情的力量建立起来的，而它的建立又给这些热情提供了创造的空间，它永存的结构（lasting fabric）将继续培育和满足着这些热情"②。著作中使用了很多溢美之词。在如今这样的信息时代，面对科学技术高速发展所带来的深刻变化，在巨大信息量的背景之下，研究者不会放弃"概念思维"，也不会放弃"言述性思维"。类似"言述性思维"和"概念思维"之间的递进关系，或许在21世纪的今天已经化解为"互释"关系，它们针对某一个特殊领域、一个特殊问题、一个具体操作或一个具体回答时，"默会认知"及"个人知识"都将发挥其效用价值，这是一种相关性和交融性的体现。

范晓峰
2024年9月2日
于黄瓜园

① 福尔克尔·哈兰. 什么是艺术？：博伊斯和学生的对话［M］. 韩子仲，译. 北京：商务印书馆，2017：134.
② 迈克尔·波兰尼. 个人知识：迈向后批判哲学［M］. 许泽民，译，陈维政，校. 贵阳：贵州人民出版社，2000：266.

目 录

引 言 / 001

第一章 本体论 / 006

第一节 生命信托与内居认知及科学中的人性 / 008

第二节 音乐美学原位本体思想的提出与内涵 / 021

第三节 临响叙辞的缘起及合法性 / 034

第四节 人本实证研究作为一种真理来源 / 043

第二章 实践论 / 055

第一节 临响实践形式之一：音乐学写作 / 056

第二节 临响实践形式之二：音响诗学 / 066

第三节 临响实践形式之三：音乐批评 / 073

第四节 有关学科语言的理想和探索 / 083

第三章 先验论 / 095

第一节 音乐存在之先验问题的由来 / 097

第二节 折返并定位先验存在 / 105

第三节 先验问题对音乐美学研究理路的完善 / 109

第四节 先验问题对音乐创作表演和音乐人类学研究的启示 / 115

第四章　价值论　/　129

第一节　音乐美学教学方式与默会认识论　/　130
第二节　音乐美学学术共同体与大学之道　/　140
第三节　音乐美学与人文学科感性回归趋势　/　149
第四节　以音乐美学的名义高扬人的尊严　/　164

结　语　/　168

参考文献　/　171

后　记　/　185

引 言

当人类的某一领域出现了一位宗匠级、标志性的人物,理解他就成为这一领域同时代人绕不过去的课题。因为这样的人物往往深入到事物的内部、引领着专业的发展,在强有力的洞察和体悟中到达无人抵达之地。同样,他智慧的光芒过于耀眼,生命的思考如此深邃,以至于不得不承受着质疑和反对声,因为迟滞的惯性力量和片面认识总是难以理解新生的维度,于是这反而成为卓越的印痕和佐证。

在音乐美学领域,韩锺恩就是这样一位学者,也是众多音乐学子仰止的一座高山。如果学术的本质终究还是"接着说",那么理解韩锺恩的学术思想就自然成为每一位音乐美学后学的必修功课,但理解仍是难的。特立的语言和文风织成了严密的、似乎难以亲近的网,也铺就了一条几乎不见尽头的台阶和长廊;并不常见的概念和深沉的思想则构筑了坚实而高大的柱和墙,站立城下的人们还未入门就已经心生敬畏;更不要说还有因为误读、误解和讹传而弥漫着的一层纱雾,也许这是学术创新的宿命。关于创新概念、术语对于接近事物实在、推动学科发展的必要性问题将在第一章第三节结合"临响"一词专门论证;关于学科语言问题,将在第二章第四节专门论证。这里先要指出的是,要求学术表达深入浅出、通俗易懂以及诸如"用最简洁的话概括某种观点""用日常语言来写作"等观点

看似义正词严,实则缺乏依据,更不是不证自明的,其中还渗透着某种不求甚解的惰性思维,其本质是近代科学中的功利主义学派与现代性单向度思维对学术的物化和异化。深入浅出、通俗易懂、像电话号码簿一样简单明了可能是某一些问题或某一类学术的特征,但绝不能作为学术的某种总体要求,人类的许多问题和相关思考不是用简易语言就能说清楚的。这是因为"存在"(道体)在根本上是不可说的,但又不得不说,而人类所有学术的最高本质不能降低为某种功利性追求,而应是对宇宙人生的永恒敬畏、热爱和求索。有的研究涉及人和事,有的研究还牵动情和理,有的研究则需要从生命的体验中渴仰、感悟终极本质的真实。本书所要做的,将首先从某种"深情"切入,再穿过"信念"的小径,或许我们可以发现事物的本源,揭开思想的帷幕。

"原位本体"和"临响"是韩锺恩音乐美学理论与实践的两仪,再加上"先验"问题,则构成韩锺恩学术体系的三位一体。"原位本体"即音乐美学学科原位本体思想,这是韩锺恩音乐美学叙事中反复提及的核心观念和学科意识,在其简约表述背后,蕴含着对学科的长远考量。简单地说,韩锺恩音乐美学原位本体思想就是守持音乐美学学科原位——"之所以是"并"如其所是"的学科本是,聚焦音乐美学研究本体——属艺术的音乐审美感性问题。"临响"即临响叙辞及与之相关的三种作业方式——音乐学写作、音响诗学、音乐批评,与音乐美学原位本体思想相互启发、配合,在韩锺恩学术体系中互为表里,以基于听感官事实的感性直觉经验作为第一切入点,通过精细作业合式还原音响综合实在并朝向先验声音存在,以此夯实音乐美学学科基础、把正音乐美学发展方向、淬炼音乐美学叙事语言、推动音乐美学主体增长。"先验"即之所以是的"是"、本体之"本",也即韩锺恩所说的先验存在、自然本体、绝对音声,它是每一次感性听、理性说的原点驱动和终极目标,是完成学科逻辑回路的关键一环,在韩锺恩学术思想中具有举足轻重的

哲学本体论地位，并作为一种方法论落实在音乐美学研究中。①

借助于人本主义美学和存在主义美学的视角，特别是以提出科学人本主义知识观著称的英国哲学家、科学家迈克尔·波兰尼（Michael Polanyi）②的"内居认知"（knowing by indwelling）学说，通过对学科原位、听本、声本的追溯，我们可以发现韩锺恩学术思想的基本理路：① 由信托、热情、责任而献身其中、内居求索，如其所是地守望并保障学科的本是和未来；② 由生命存在置身（内居）于音响存在而临响作业，实践研究路径和写作方法，培育合式并普式的学科语言；③ 由经验本体、现象折返先验本体、实相，谛观声音的自然先定和自生力场并以此获得普遍性意义。并由此认为：临响是一种有着深刻人文性的实证研究，是避免人文感怀和客观主义两种倾向的第三种道路，也就是"中道"。韩锺恩这种看似卫道、保守的原位本体学科思维，实际是一种执中而谋远的"内圣外王"，是一支音乐学界伸向人文世界的天线，以"不跨学科的方式"跨出学科，使音乐研究和音乐现象获得普遍的人文价值。

参照上述理路，本书在第一章"本体论"中先从生命信托与内居认知切入，探讨音乐美学原位本体思想的提出与内涵、临响作为一种人本实证研究和真理来源的缘起及其合理合法性等问题；在第二章"实践论"中探讨临响实践三种主要形式（音乐学写作、音响诗学及音乐批评）和学科语言问题；在第三章"先验论"中主要探讨韩锺恩学术思想中非常重要并具有基础性意义的音乐存在的先验问题，包括先验问题的由来、如何折返并定位先验存在、先验问题对音乐美学哲学研究理路的完善和对音乐创作表演、音乐文化考察

① 有关"临响""合式""先验"等韩锺恩音乐美学叙事中常见概念和术语的解释，将在相关章节中结合论述需要逐步展开。

② 迈克尔·波兰尼（Michael Polanyi, 1891—1976），著名英籍犹太裔哲学家、物理化学家，在哲学、物理化学和经济学等领域都作出了重要贡献。主要著作有《科学、信仰和社会》（1946）、《个人知识：朝向后批判哲学》（1958）、《人的研究》（1959）、《超越虚无主义》（1960）、《默会维度》（1966）、《认知与存在》（1969）、《意义》（1975）。他提出的人本主义知识观突破了西方传统主—客二分认识论，试图弥合科学和人文、事实和价值的分裂，被称为认识论史上的第三次"哥白尼式的革命"。

（音乐人类学等）的启示等问题；在第四章"价值论"中把相关讨论扩展到音乐美学与默会知识（tacit knowledge）、大学之道、人文学科感性回归趋势、人的尊严等的关系的问题，并尝试总结韩锺恩音乐美学思想体系的总体观点及其学科内外意义。其中，"本体论"是基础，"实践论"是主体，"先验论"是精华。

音乐美学在音乐学学习和研究实践中具有特殊意义，它的人本实证性在大多数音乐学分支学科观照音乐本体和表演本体时都会运用；它的哲学、美学思维在各种音乐学研究中不可或缺，它涉及的解释学、现象学、符号学、存在论等具有根本指导性的研究方法更是音乐人文学术的共通基础。如果没有经过音乐美学训练，一个青年学子或学人很难在"文献法""分析法""田野法"等之外找到拿得出手的研究方法，也很难真正做好民族音乐学（音乐人类学）、音乐史学、音乐形态学（工艺学、作品分析）、音乐表演艺术理论等学科的研究（或者说这些学科的高阶叙事必然涉及音乐美学叙事），甚至于难以入学术之门，这是因为艺术的本质终归是美学。由于大部分高校的音乐美学课被当作音乐常识课或音乐简易心理学来讲授，所以学生又普遍接触不到真正意义上的音乐美学或将一些音乐常识（如对创作、表演、欣赏三流程的粗放想象和广谱叙事①）当作音乐美学，以致学生严重缺乏哲学美学素养，并导致学术水平整体偏低。因此，解读一位代表性音乐美学家和学术领袖的思想就具有别样的意义，应作为音乐学系本科生和研究生音乐美学课的必要参考。

本书的研究和写作得到了韩锺恩教授的首肯和宝贵的资料支持，这对笔者而言是莫大的激励。笔者认为，韩锺恩教授的思想是属于世界的，所以斗胆动笔。本书正标题为"音乐与存在"，借鉴了海德格尔名著《存在与时间》，并以之致敬韩锺恩教授；副标题为"理解韩锺恩"，意在将韩锺恩学术思想作为先验本体（作为"事实"的存在），笔者的理解和言说（作为"实事"的存在）在本质上即

① 这类著作是学术草创期的产物，可以理解，但放在今天已不合时宜，笔者称之为相似学术，即看起来像学术，但实际上还没达到学术作品的品质。

前者的召唤和显现。因此，一方面事实会无穷无尽地显示自身，每一种解读都是历史性的；另一方面，尽管笔者的解读是一种"个人知识"，但由于这种解读是源于本体和基于普遍性意图的负责任的学术表达，它仍属于本体众多影子（侧显）中的一个，不出本体世界的范畴。正如韩锺恩在论述马勒作品时援引博尔赫斯的话："我把我曲径分岔的花园留给多种未来。"（《小径分岔的花园》）笔者相信，随着越来越有辨识力以及健全知识结构的年轻一代学人不断成长起来，"韩学"将不仅作为一种研究方法，并日益作为一种研究对象而成为一门显学，在历史发展中不断显示出新的意涵，涌现出更多相关学术作品。

限于被杂务挤压的学术时间和学术能力，本书一定还有浅陋和不完善之处，相关话题也永远是未完成的，希望得到同仁的批评指教。

第一章

本体论

> 以音乐美学学科存在自身的方式和它应该这样存在的方式去推进更为广阔和深远的建设。①

"万物得其本者生,百事得其道者成"(《说苑·谈丛》),所谓本体就是一个事物的本源、根本,也就是成就这个事物、让这个事物成为它自己而不是别的事物的那个东西。"凡事凡物凡情凡理,都有其之所以是的本体"②,万事万物都是因为有其各自的根本而生成与发展,如果忽视或丧失了这个根本,它便会消亡或变成其他事物。因此,在学术语境中,本体论是一个学科最深沉、最根本,也是最重要的部分,它决定了该学科和相关研究的总的方向和样态,也赋予了该学科和相关研究自身存在的价值;反过来,如果一个研究缺乏本体论意识,就会成为无源之水、无本之木,哪怕包装得再精致,

① 韩锺恩. 第十届全国音乐美学学术研讨会开幕词:代专题主持人语[J]. 中央音乐学院学报,2015(4):3.

② 韩锺恩. 有赖于自重之信:伴随当代中国音乐美学学科历程的三个个人见证[J]. 中国音乐,2022(4):188.

跨学科跨得再多,也缺乏基本的意义。① 因此,韩锺恩尤其重视音乐美学的学科本体和音乐美学学科本体论的建构,相应地,本体论在韩锺恩音乐美学体系中具有特殊且举足轻重的中枢性地位。

韩锺恩在各种著述和会议中反复提出、强调"本体",还因为音乐美学弱本、失本、忘本已久,学界对音乐美学的本源和核心问题——音乐审美感性问题及基于听感官事实的感性直觉经验关注不够,甚至长期忽略,这导致了学科基础不牢,上层建筑不稳。与之配合的还有"原位"一词,指音乐美学之所以是并如其所是的学科本是,也就是"音乐美学学科存在自身的方式和它应该这样存在的方式"②。"原位"和"本体"构成了韩锺恩音乐美学的学理本体,笔者称之为音乐美学学科原位本体思想。在学理本体外,还有实践本体,也就是临响作业和相关研究写作,这是韩锺恩音乐美学本体论中更为重要的主体部分。所以,韩锺恩音乐美学本体论,包括作为学理本体的音乐美学学科原位本体思想和作为实践本体的临响叙辞,二者互为表里,有机协作。

本章称为"本体论",一方面,是对韩锺恩音乐美学思想本体论的叙事和阐释,并将相关讨论引向对人本实证研究和客观主义两种理路的省思,深究知识的来源问题;另一方面,本章即本书的本体论,既是在理解韩锺恩音乐美学思想时首先要解决的问题,也是有效认识实践论、先验论、价值论的前提。本章在论述临响本体时,主要

① 近年来,在跨学科话语、功利主义及后现代思潮余波的影响下,人们对本体论这样基础性话题的关注有所削弱,更热衷于各种高大上方法"帽子"的使用和从一个现象到另一个现象的串联,这导致了两类问题:一是研究方法遮蔽了研究对象本身;二是缺乏对学科本体的认识,甚至于丧失本体,呈现一种浮游式的研究,这对于正在入门的青年学子尤其有害。造成这一乱象的主要原因是盲目跨学科,一方面跨学科不经任何反思和审查地进入各门学科和学术研究,甚至成为一种不容置疑的学术正确,也就是跨学科中心主义;另一方面是人们对所谓跨学科究竟是跨学科本身还是跨学科方法,以及跨学科时如何持守、凸显学科本体尚无清醒的认识,盲目跨学科实则为学术尚未入门的一种表现。对此韩锺恩提出借助"学科间性合力"成就"一种具有学科折返意义的写作",详见本章第二节相关叙事。

② 韩锺恩. 第十届全国音乐美学学术研讨会开幕词:代专题主持人语[J]. 中央音乐学院学报,2015(4):3.

从临响哲学,即其缘起、合理合法性和一般路径等理论框架入手,有关其具体实践形式和作业程序将在第二章"实践论"中详细探讨。

第一节 生命信托与内居认知及科学中的人性

知识观和认识论是人类认识世界并获取知识的最重要和最本源的问题,也是一切学术问题的元问题。由于17、18世纪以来,科学客观主义对知识观和认识论产生了较大影响,人自身的信念、感知和尊严遭到贬低,人们认识世界和知识的方式变得扭曲,这其中又以人文学科受到的冲击为大,而审美问题或美学又与人及其感性活动关系甚密,因此在进入韩锺恩学术思想大厦之前,我们需要重新反省和考察知识观和认识论,也就是人类认识世界的方式及知识来源问题。只有建立起一种如其所是的知识观和学术观,回归认识世界的本来面目,我们才可能真正理解韩锺恩音乐美学的来龙去脉。事实上,韩锺恩本人的著述中就经常谈到认识论问题,这同样是因为在科学叙事的扰动和覆盖下,在切入音乐美学论题前不得不作一些说明和解释,以消弭人们的既成误解和偏见。而迈克尔·波兰尼则是另一位必须提及的重要人物,在下文中我们会发现,实际上这两位代际相差不远的学者在根本洞见上经常有所交集,持有相近或相通的观点。

一、自然科学与人文学科的同源同质性

近代意义上的自然科学(以下简称科学)自诞生之日起,就对人类其他知识系统及相关认识论保持一种优越感。也就是说,启蒙运动以来科学叙事所尽力营造的观念是科学位于人类知识的制高点,其他诸如人文、艺术等学科都被认为是次等的知识,甚至有些被驱逐出知识的领地。而追求真理、发现真理、表述真理也似乎成为科学的独有职责和专属权利,社会学、统计学化的社会科学则因为其思维

方法的科学化也自认为相对于人文学科具有一定的优越性（科学性）。

简单地说，科学的优越感和自信心来自其超然性。所谓超然性，是指在研究姿态上以绝对理性怀疑一切；在研究立场上中立、客观，不掺杂个人情感；在研究路径上依托观察、实验等实证方法，防止主观对研究结果的影响和介入。而科学家也被塑造成一种冷静的形象，甚至被作为全社会崇拜并希望成为的理想人格典范。与之相对的是非科学的知识传统，其中大多渗透着个人情感、主观倾向，更缺乏冷静客观的研究方法，也就是往往有一种人本底色，因此被认为不可靠。而人文、艺术学科显然属于此类，因此也被当作是值得怀疑，甚至是可有可无的知识或创造，例如人文学科不设一级教授或院士其实就表明了一种根深蒂固的偏见，而艺术家再伟大也似乎难以与科学家相提并论。进一步，这种知识观还造成了科学与人文、事实与价值的对立和断裂，在社会生活中造成一系列影响。

波兰尼提出的科学人本主义知识观则戳破了以往科学话语中的经典叙事，他指出：

1. 包括科学在内的人类一切成就都源自求知（求真、创新）热情，被这种热情所推动，这种热情本身即具有一种启发性，能跨越逻辑的鸿沟，带来深刻的洞见、发现和创造性；

2. 科学的怀疑论是不彻底的，所有的科学实验和相关结论都建立在先决假设的前提和模型上，而这些假设不是不证自明的（用波兰尼的话是"非常无效的"①），换句话说，科学的起点仍然是信（念），这与其他知识传统没有实质区别；

3. 研究者想要取得成果，就必须献身其中、将生命内居（indwelling）②于其中，否则真正的发现和创新就不可能到来，研究

① 迈克尔·波兰尼. 个人知识：朝向后批判哲学 [M]. 徐陶，译. 上海：上海人民出版社，2017：71.

② 内居（indwelling），是波兰尼哲学的核心概念，指心灵完全融入某一认识对象之中，将自身存在沉浸、设入、倾注于（被沉思）对象存在之中，也即生命在场，近于中国哲学中的心物交融、涵泳其中。见迈克尔·波兰尼. 个人知识：朝向后批判哲学 [M]. 徐陶，译. 上海：上海人民出版社，2017：226.

者的个人因素和判断选择内嵌于科学研究的全部过程，让研究者置身事外是一种自相矛盾的悖论，事实上正是由于研究者的个人介入（personal participation），才有可能获得有效的认知；

4. 客观主义是被科学话术所遮蔽的虚假叙事，张一兵教授称之为"神目观"，即明明是人的目光，却假托上帝（神）的目光，而人的目光总是难以避免地从人的自身视角和中心位置出发，无论这种视角被伪装得多么好。因此科学客观主义在本质上是一种神话叙事，即人以神的名义言说，而这是不可能的，缺乏研究者的研究行为也是不存在的，或者说科学客观主义是一种更具野心的人类中心主义；

5. 科学、人文、艺术等学科都具有赋予世界以意义的伟大传统，任何语言表达都在某种信托框架之中，都不能是一种非寄托性术语，所有知识因为必然有人的参与而具有历史性。

基于对西方传统科学知识观和认识论的批判和超越，波兰尼重新洞见了科学与其他知识系统、智力传统、人类行为的内在共通逻辑，对各方关系进行了调和，指出了科学知识与其他知识的同源同质性，而这个同源同质性以往被科学话术遮蔽了。① 相应地，科学的优越性似乎也变得没有那么稳固了。从另一角度来说，他也在为科学正名，即还原科学作为人学的真实本面。

在打破某种科学话语（波兰尼甚至称之为"科学蒙昧主义"）对我们思维的固化和遮蔽并透出一丝缝隙后，我们才有可能窥见韩锺恩学术富于前瞻性的知识观和思想境界的深义，而不至于被某种机械的误读所导引。下面我们着重从波兰尼的求知热情、生命信托

① 需要指出的是，科学与艺术等其他知识传统的同源同质性并不否认二者在方法路径上的相对差异性，以往的科学叙事则夸大了这种差异性。"波兰尼不是反对精确科学、形式化科学、严格的推理规则和操作原则、系统制订的科学体系、确定的科学发现步骤这些主流知识论和科学哲学所讨论的东西，波兰尼统统都不反对，他并不是一位反科学主义者或玄学家。波兰尼的工作是，从哲学上论证，在精确科学的产生、运用、创新过程的背后还有更基本的个人因素存在，仅此而已。"见迈克尔·波兰尼. 个人知识：朝向后批判哲学［M］. 徐陶，译. 上海：上海人民出版社，2017：译者前言4-5.

和内居认知切入,在知识论的远端兜一个圈子,然后我们或许可以更加稳妥地进入韩锺恩音乐美学原位本体思想的近地轨道。

二、热情、信念与内居认知

自从启蒙运动以来,在科学话语的知识叙事中,热爱、热情和信念是不允许被言说并被排除在外的,仿佛一旦在研究中注入了情感、个人和人性因素,研究就会变得不够客观、冷静和科学,而一切科学的目的似乎就是为了尽可能地摆脱人的因素、抹去人的痕迹,追求绝对的超然、客观和准确。波兰尼则令人信服地指出,一切自然科学、社会科学、人文学科研究中,都离不开人的参与,无不充满着个人的操作、判断和主观选择对相关过程和结果的介入和影响,无不渗透着研究者个人的热情、信念和寄托,并被这种热情、信念和寄托所鼓舞和推动着。即使在精密的科学实验中,选题的直觉和意向、模型的预设和建构、方案的制订和实施、仪器的操作和控制、样本的选择和观察、数据的处理和分析、结论的串联和赋义,都不是绝对中立的,每一步无不内嵌着研究者的主体性因素和个人技能对实验结果的影响,"科学是感知的扩展。……科学是有意识综合的产物"[1],"知识的获得和最终的认可都要依赖于个人判断"[2]。这就是说,无论从整体的维度还是从具体的实操,科学并不是以往科学叙事所宣扬的样子——完全的冷静客观和冷眼旁观、完全摒除了主观的介入(事实上这样是取得不了任何进展的),而是与艺术等其他文化传统和人类活动具有更广泛、深入的内在联系。"从而艺术似乎不再与科学相对立,而是直接与科学相连续的"[3],或者说科学与人

[1] 迈克尔·波兰尼. 社会、经济和哲学:波兰尼文选[M]. 彭锋,贺立平,徐陶,等译. 北京:商务印书馆,2006:311.

[2] 迈克尔·波兰尼,马乔里·格勒内. 认知与存在:迈克尔·波兰尼文集[M]. 李白鹤,译. 南京:南京大学出版社,2017:95.

[3] 迈克尔·波兰尼. 个人知识:朝向后批判哲学[M]. 徐陶,译. 上海:上海人民出版社,2017:225.

文的分裂、对立是虚妄的,"科学和人文处在同一个连续性框架之内"①。

杨振宁在2013年5月15日中央电视台综合频道《开讲啦》特别节目《科学与文学的对话》中与莫言交流时提出"真情妙悟铸文章"是科学研究必经的过程,很具有代表性。② 也就是说,科学研究和发现中不仅有情,还需要悟,所谓真情就是全身心地投入、寄托,所谓妙悟则是生命信托、激情沉思的结果,它跨越了现象之间的逻辑鸿沟,而文章就像宝剑一样是铸出来的,铸是一个动作,也包含一种塑造和目的的意味,并需要一个实施主体来完成,而这些正是以往被某些科学话语所贬斥的人文艺术的特质,或者说这已暗示了科学的艺术性、创造性和人文性。韩锺恩也常说"做事是有情的","不但深情甚至忘情作业","事情合一"③,只有这样才有可能做出一点成果,因此我们在阅读这些文字的时候,不能把其当作回忆、感想而简单看待,更不能将其作为文学性语言匆匆略过,实际上这类表述具有学术上的本体论意义,蕴藏着人类知识和科学进步的秘密和动能。

因此,波兰尼对人类知识的考察"首先从拒绝科学的超然性(detachment)理想开始。这种错误的理想……在远远超出科学之外的范围内,使我们的整体观点发生错误","这种观点可以追溯到洛克和休谟那里,并且以一种大规模的现代荒唐性的方式几乎主宰了20世纪关于科学的思想","已经在我们的整个文化中造成无处不在的紧张氛围"④;"为了支持强硬的科学理想,对真实的漠视已经散

① 钱振华. 科学: 人性、信念与价值: 波兰尼人文性科学观研究 [M]. 北京: 知识产权出版社, 2008: 93.

② 人民网. 莫言杨振宁对话: 科学和文学都是"真情妙悟铸文章" [EB/OL]. (2013-05-16) [2024-03-10]. http://culture.people.com.cn/n/2013/0516/c87423-21499569.html.

③ 韩锺恩. 人事·事情·情感·感孕: 对话当代中国音乐文化当事人的叙事与修辞 [J]. 音乐艺术(上海音乐学院学报), 2010 (1): 74.

④ 迈克尔·波兰尼. 个人知识: 朝向后批判哲学 [M]. 徐陶, 译. 上海: 上海人民出版社, 2017: 前言1, 11, 167.

播了众多的混乱并最终带来了灾难性的结果","走到极致的科学理性主义已经毁坏了我们这个世纪的公共生活"①。现而今,这种荒诞和紧张已以一种前所未有的规模渗透人们的生活和工作、科学和学术的方方面面,造成现代人心灵的普遍不适,甚至几乎所有社会人时时刻刻都处于各种算法和量化的裹挟之中。尽管生命中的大多数真相、经验和意义是无法用科学来测量的,但这一进程却鲜有自我反思性,仍以一种毋庸置疑的、近乎莽撞的姿态被推动着。另一方面,"现代人失去了把任何明确陈述接受为他自身信念的能力。一切信念都被降低到主观性的地位:降低到使知识不再具有普遍性的不完善状态",因此波兰尼认为"客观主义完全歪曲了我们的真理观,它颂扬我们能知道和证明的东西,却用有歧义的言语掩盖了所有我们知道但不能证明的东西,尽管后一种知识是所有我们能证明的知识的基础并使之生效",他"将把这种情形称作客观主义的困境","这种困境长期以'真理符合论'的伪装形式困扰着哲学"②(当然也困扰着音乐美学)。甚至"科学蒙昧主义已经弥漫于我们的文化,而且由于它为科学确立了虚假的关于精确性的理想,如今这甚至扭曲了科学自身",即"为了满足科学标准的需要而否认事物真实本质的做法"③。韩锺恩也认为,这一现状"貌似扼杀哲学诗学,其实,反过来也在泯灭科学"④。

针对以上种种问题,波兰尼高扬科学人本主义旗帜,肯定人性在科学研究中的重要作用和不可取代的价值。他指出,"在每一项认知行为中,都融入了那个知道什么正在被认识的人的充满热情的贡献;这个因素不是单纯的美中不足,而是他的知识的必不可少的组

① 迈克尔·波兰尼,马乔里·格勒内. 认知与存在:迈克尔·波兰尼文集 [M]. 李白鹤,译. 南京:南京大学出版社,2017:20, 22.
② 迈克尔·波兰尼. 个人知识:朝向后批判哲学 [M]. 徐陶,译. 上海:上海人民出版社,2017:316, 341, 363.
③ 迈克尔·波兰尼,马乔里·格勒内. 认知与存在:迈克尔·波兰尼文集 [M]. 李白鹤,译. 南京:南京大学出版社,2017:19, 20.
④ 韩锺恩. 相关音乐学写作方法问题与结构布局讨论 [J]. 南京艺术学院学报(音乐与表演),2017(1):28.

成部分",是"科学命题中的一种基本性质"①,"着手研究一个问题就是让自己相信将最终填补这个鸿沟,并且因此和实在建立新的关联。这种投身活动必定是充满热情的;一个不让我们焦虑或兴奋的问题,不是一个问题;它不存在"②。张一兵称之为"智力激情","在波兰尼看来,正是这种不可言传的智力激情使科学家能够持之以恒,年复一年地进行辛勤的科学追踪探索"③。或者说,一切值得献身的科学活动,总是被某人认为是值得献身的,饱含着研究者的前瞻性直觉和学术冲动④、个人因素和生命信托;一切最终能取得成功的科学活动,总是建立在研究者念兹在兹、内居其中的坚韧不拔精神之上;一切对真理的接近和揭示,恰恰是因为人自身对研究对象的投入和触及,使我们自己寓居在它之中⑤。要求研究者置身事外是一种客观主义理想和视角的自相矛盾的话语和充满悖论的叙事、错觉。这种客观主义理想和视角希望获得没有认识主体的认识论,在本质上也是被一种隐性的追求绝对超然地位的圣洁冲动和信念热情所推动,是一种受到误导的求知热情——"他们不顾一切地渴求把科学知识表述为与个人无关的知识","他还是无法认识到他这样做只是在表达他自身的个人信念罢了",因此在事实上是不可能发生的。正如波兰尼所言:"任何试图严格地从我们关于世界的图景中去掉人类视角的做法都必定会导致荒谬。"⑥ 实际上,客观主义对于世

① 迈克尔·波兰尼. 个人知识:朝向后批判哲学 [M]. 徐陶,译. 上海:上海人民出版社,2017:前言2,159.
② 迈克尔·波兰尼. 社会、经济和哲学:波兰尼文选 [M]. 彭锋,贺立平,徐陶,等译. 北京:商务印书馆,2006:274.
③ 张一兵. 激情式沉思:内居式的科学认识论:波兰尼《个人知识》解读 [J]. 学术研究,2020(3):30.
④ 韩锺恩指出:"学术直觉与艺术直觉一样重要。……学术研究也需要有自身的感悟甚至冲动,凭我自己的经验与体会,光靠理性的辨析与冷静,是远远不够的。"见韩锺恩. 如何切中音乐感性直觉经验:关于音乐美学学科建设与音乐学写作问题的讨论(三)[J]. 音乐研究,2009(2):70.
⑤ 迈克尔·波兰尼. 个人知识:朝向后批判哲学 [M]. 徐陶,译. 上海:上海人民出版社,2017:359.
⑥ 迈克尔·波兰尼. 个人知识:朝向后批判哲学 [M]. 徐陶,译. 上海:上海人民出版社,2017:197,321,4.

界图景的复杂性和普遍联系的评估是很不充分的，对于人类知识的来源以及科学研究的过程的理解都过于理想化和简单化了。"科学是整合的结果，类似于通常知觉的整合。……这就是从严格意义上说所有自然科学都是个人判断的表达"①，甚至于"把自然科学打扮成客观主义的精密科学的企图就是荒唐的"②，同样一个例证在不同观念框架和解释模型中可能"表现为不同的事实和不同的证据"③，包括科学知识在内的所有知识都只能是与人有关的知识、历史性的知识，或者说知识具有个人性、历史性。④

因此，人类认识活动中的热情和内居性，不仅不是它的缺陷和短板，反而是它得以深入事物内部的优势和长处，甚至是人类一切知识行为的"一种基本性质"和"不可缺少的因素"⑤。从高深的科学研究、人文思辨到艺术的创作、表演、欣赏，再到日常的说话、做事，内居在认识活动中具有普遍性，"不管对象如何，人类的理解

① 迈克尔·波兰尼. 社会、经济和哲学：波兰尼文选 [M]. 彭锋，贺立平，徐陶，等译. 北京：商务印书馆，2006：314.

② 张一兵. 波兰尼：场境格式塔与科学直觉背后的意会认知 [J]. 天津社会科学，2020（1）：19.

③ 迈克尔·波兰尼. 个人知识：朝向后批判哲学 [M]. 徐陶，译. 上海：上海人民出版社，2017：196.

④ "正如波兰尼1935年《非精确性的价值》（"The value of the inexact"）首次指出的那样，我们所有的知识，即使是最精确的科学中的知识，从来都不是完全准确的。这就必然得出：不精确性和模糊的印象本身并不是致命的缺陷。其次，分离的和与个人无关的知识体（认识者毫无贡献的、没有认识者的知识）的理想，也是错误的和危险的。所有知识都是与人有关的知识，都是由一个默识的和个人的共同作用所塑造和支撑，没有这种共同作用就不会有知识。再者，精确的、可以定量的和与个人无关的事实的知识（就像据说在自然科学中特别是物理学中所发现的知识那样）与非精确的、定性的和与个人有关（或'主观的'）的价值的知识之间对立，也是错误的和危险的。所有知识都是由认识者根据其承诺的标准而与个人有关地、默识地和充满激情地认可为真的和有效的。由于那些各种不同派别的'客观主义者'和'实证主义者'都支持这些无法获得的理想，因此波兰尼的哲学必然得好像是'主观主义的'并认可主观主义和不可靠性。（虽然，这样说当然本身就是表达对可靠性的理想和标准的承诺，而根据客观主义和实证主义哲学，这些理想和标准必然'只是主观的'）实际上波兰尼提供的是一种认识和行为的可靠的、与个人有关的方式，它超越了客观主义或主观主义的恶性二分。"见迈克尔·波兰尼. 社会、经济和哲学：波兰尼文选 [M]. 彭锋，贺立平，徐陶，等译. 北京：商务印书馆，2006：导论10.

⑤ 迈克尔·波兰尼. 个人知识：朝向后批判哲学 [M]. 徐陶，译. 上海：上海人民出版社，2017：159.

都展现了 from-to 的结构，同样地表现为寓居、内化的活动"①。而人类不必为人性对知识的介入而感到苦恼和羞耻，却应为这种与实在直接接触的天赋感到自豪。接近真理永远不能只是一种观察或旁观，想要了解一个事物"既不是观察它们，也不是处理它们，而是生活于其中"②，正是由于人与实在的直接接触才获得了知识某种真正意义上的客观性（本章第四节专述）。③ 值得注意的是，韩锺恩将科学实证、史学考证、美学释证、哲学论证等都纳入人文求证的范畴内，这体现了韩锺恩卓然而宏大的视角和人本认识论的根本立场。④

可以发现，在波兰尼的知识论体系中，以往只在幕后甚至被有意忽略、罢黜的信（信念、寄托）以及相关的求知热情、个人承诺和责任感等因素被凸显到了一个重要的地位——"我们必定再一次认识到信念是一切知识的源泉。……这些都是塑造我们赖以掌握事物的、对事物性质的看法的推动力。没有任何智力，无论它多么具有批判性或创造性，能够在这样的信托框架之外运作"，实际上"把真实性赋予任何特定的稳定体系都是一种不能用非寄托性术语来分

① 郁振华. 波兰尼的默会认识论 [J]. 自然辩证法研究，2001 (8)：9.

② 迈克尔·波兰尼. 个人知识：朝向后批判哲学 [M]. 徐陶，译. 上海：上海人民出版社，2017：227.

③ 关于知识的个人性、历史性以及客观主义的"神目观"，参见张一兵的相关解读——"知识不可能达到没有主体个人的客观性，而必然是有个人操作进入其中的主体性构建，知识因此有历史性。人的作用是知识的内在构成部分。科学是人的科学，科学认知中有人的热情，人能够参与知识的建构"，"我们所获得的关于自然世界的图景，永远是在人的历史性存在中绘制的，以为去除人的主体性就可以获得认知结果上的绝对客观性，这从来就是一种假上帝之眼的神目观"；"认知活动从来就是由个人参与、发动和完成的，但并不会因为承认这一点，就导致认知本身成为一个纯粹的主观现象，从而导致唯心主义和唯我论。相反，恰恰因为对认知活动与某种被忽略的隐性现实的关系的揭露才使认知活动具有了客观性"；"人们在客观主义的构架内，自以为手中获得的科学认识结果可以直接等同于外部客体的客观本质，而实际上却不可避免地内嵌着每一个参与科学活动的个人的智力和个人的存在痕迹。这里其实存在着一个构序方向上的转折，即从一般的抽象客观主义的科学论证，挪移到对科学中充满热情和价值取向的现实个人活动之作用的解蔽"。见张一兵. 客观科学认知与个人知识：波兰尼《个人知识：走向后批判哲学》解读 [J]. 哲学动态，2020 (5)：36, 39, 40.

④ 韩锺恩. 置于美学与艺术之间的音乐美学：2019 上海音乐学院第二期音乐美学与艺术学理论主题讲坛暨暑期研习班主旨报告 [J]. 云南艺术学院学报，2019 (3)：16.

析的信托行为","认识事实的每一个行为都具有寄托的结构"①。而这正是韩锺恩经常提到并特别强调的"信心确据"②，于是两位智者从科学和艺术学分别出发，竟然不谋而合。

首先，科学本身的成立就源于信念，也就是说科学研究和叙事的前提并不是不证自明的，比如科学实验的世界观预设以及其如何确定研究者所观察到的就是研究对象本来的样子，科学对此采取的是回避和默认的态度，而这种态度的背后实际上是一种信。对此，韩锺恩以设问的方式点明："早期先民判事断言靠什么？主要靠推测，而推测的底据就在于信。之后，信的一部分分岔出去形成了宗教信仰，而信的另一部分则依然潜藏其中，甚至于成为科学的底撑。因为实证的绝对性，说到底，还不就是对实证结果的一种坚信甚至于迷信吗？"③ 波兰尼则以卓越科学家和哲学家的双重身份指出，"科学陈述的有效性并不是有说服力地内在于它们所依靠的证据"，"任何思考者必须相信一些不可置疑的东西"，科学研究"把对理论预设的实在的信念作为发现的驱动力"，"在没有任何严格证据来证明科学是正确的情形下，我们接受了科学的结论"④，但"那些假定

① 迈克尔·波兰尼. 个人知识：朝向后批判哲学 [M]. 徐陶，译. 上海：上海人民出版社，2017：316，350，374. 比如我们说的每一句话（如"今天天气很好""我吃饱了"），做的每一个动作（如看向某个事物、拿起某个东西），都是一种信托行为，带有一种或明显或隐藏的判断和立场。进一步，波兰尼指出，"有效的言述性框架可以是一种理论，或一个数学发现，或一曲交响乐。无论是哪一种，运用它时都得内居于其中，而这种内居可以被有意识地体验到"，"我的论证想要展现的正是那些甚至具有最少个人性的言语形式中固有而且必不可少的个人热情的成分"。见迈克尔·波兰尼. 个人知识：朝向后批判哲学 [M]. 徐陶，译. 上海：上海人民出版社，2017：226，90.

② 韩锺恩指出："特别注意，在具体的操作过程中，分清楚什么是事实依据，什么是理论证据以及什么是更为深度的信心确据，最后当然是凡事或者凡物自在之根据。"见韩锺恩. 音乐的听与美学的说：由音乐美学教学问题倒逼学科本体 [J]. 人民音乐，2018（4）：32.

③ 韩锺恩. 相关音乐学写作方法问题与结构布局讨论 [J]. 南京艺术学院学报（音乐与表演），2017（1）：28.

④ 迈克尔·波兰尼. 社会、经济和哲学：波兰尼文选 [M]. 彭锋，贺立平，徐陶，等译. 北京：商务印书馆，2006：244，249，272，301. "近代批判哲学极力推崇怀疑，鼓吹普遍怀疑原则。波兰尼在反思批判哲学的过程中，洞察到了普遍怀疑原则的悖谬之处。"见郁振华. 怀疑之批判：论波兰尼和维特根斯坦的思想会聚 [J]. 哲学研究，2008（6）：54.

的科学预设是非常无效的,因为我们的科学信念的真正基础是根本不能被断言的。当我们接受某一套预设并把它们用作我们的解释框架时,我们就可以被认为是寄居在它们之中,如同我们寄居在自己的躯壳中一样",实际上"我们对这一框架的接受是拥有任何知识的条件"①。信并内居于这种信念之中,这正是科学的起点。也就是说,科学的理论预设与艺术一样,都依靠信,具体来说就是科学共同体或艺术共同体在某一时期内的主流信念。② 不论是艺术创作还是科学研究,其实都在表达某种艺术信念或科学信念,实际上都是一种信托行为和信念体系,"都具有寄托的结构"。由于科学"是我们所寄托的一种信念体系,所以,我们不能用非寄托性的话语来表述它",其他事物亦然。③ 换句话说,"因信称义"至少在科学的起点和源头是比较明显的,并不为人文艺术或哲学宗教所独有,而该起源又决定了后续所有的展开,在这个意义上"因信称义"也贯穿于科学的始终。④

其次,更重要的是,一切研究的展开、突破、创造乃至成功都在于信念以及相关热情和寄托,韩锺恩称之为"有赖于自重之信"

① 迈克尔·波兰尼. 个人知识:朝向后批判哲学 [M]. 徐陶,译. 上海:上海人民出版社,2017:71,316.

② 波兰尼指出,"现代物理学经历了三个阶段,每个阶段都有其自身的科学价值和与之相应的关于终极实在的图景","科学家的求知热情经历了深刻的变化,这些变化在程度上与视觉艺术欣赏从拜占庭的镶嵌图案到印象主义作品,又从印象主义作品到超现实主义所发生的变化相似,而且或许甚至与这些变化不无关系";甚至于"我们怀着普遍性意图而坚持的一套信念其实只是通过我们的特定成长经历而获得的","我们的信念行为在其起源处就受到了我们的出身或归属的制约","他在空间和时间上的出发点是他自身的使命感的条件"。这再次证明了科学研究的历史性和其中的个人因素。见迈克尔·波兰尼. 个人知识:朝向后批判哲学 [M]. 徐陶,译. 上海:上海人民出版社,2017:192-193,242,384,386.

③ 迈克尔·波兰尼. 个人知识:朝向后批判哲学 [M]. 徐陶,译. 上海:上海人民出版社,2017:374,200.

④ 波兰尼认为,"因为一切真理都只是信念的外在一极,而摧毁一切信念就是否定一切真理","由于怀疑论者并不认为有理由去怀疑他本身所相信的东西,所以宣扬'合理的怀疑'只不过是怀疑论者宣扬他自身信念的方法而已","即按某一信念行动,但又否定、掩盖或者弱化我们持有这一信念的事实"。见迈克尔·波兰尼. 个人知识:朝向后批判哲学 [M]. 徐陶,译. 上海:上海人民出版社,2017:340,354,366.

并"托命学术",他认为:"信是构成事实的中心与边界。"① 波兰尼同样认为,"激起和造成发现的热情也同样隐含着一个信念,即相信这些热情宣布其价值的某种知识有可能是存在的","考察任何论题的过程既是探讨这一论题的过程,又是诠释我们用以探讨这一论题的基本信念的过程"②。这恐怕是所有学人从事学术研究时的共同经验,从事一项艺术创作或科学研究的过程其实都是诠释我们对某一问题或目标的基本信念的过程。而且"正是相关的求知热情肯定了特定的求知价值"③,即我们的信和情决定了什么是重要的、需要被关注的,什么是可以被忽略的。他认为这种蕴含信念的热情还有一种启发性功能,即"它们是具有逻辑功能的",可以帮助我们突破旧的解释框架、跨越问题与答案的鸿沟,同时"启发性热情也是创造力的主要源泉",能够"预示若干的未来发现,还能激发特定发现的前兆","这种热情有时达到入迷的程度。从一个隐藏问题的最初预兆到全面开展研究并最终获得解决,这一发现过程受到个人洞见的指引,并被个人的信念所维持",即维系着整个工作的展开和解决。④ 这种"入迷"经验在包括科学、艺术在内的许多人类认识活动中都能找到,几乎是每个人都经历过的,在相当程度上决定了知识的发现,而"如果这种情感被丢失,科学研究就会失去唯一能够引导其获得具有真正科学价值的成就的驱动力"⑤。这实际上就是内

① 韩锺恩. 有赖于自重之信:伴随当代中国音乐美学学科历程的三个个人见证[J]. 中国音乐,2022(4):188."托命学术""蓄须自燃""写作为本"等,既是韩锺恩对黄翔鹏、钱仁康、于润洋等先生学术境界的描述和继承,也是其本人的深情自白,常见于其各类文论、发言。见韩锺恩. 音乐学写作[M]. 上海:上海音乐学院出版社,2014:422-424. 另见韩锺恩. 人事·事情·情感·感孕:对话当代中国音乐文化当事人的叙事与修辞[J]. 音乐艺术(上海音乐学院学报),2010(1):74-75.
② 迈克尔·波兰尼. 个人知识:朝向后批判哲学[M]. 徐陶,译. 上海:上海人民出版社,2017:202,317.
③ 迈克尔·波兰尼. 个人知识:朝向后批判哲学[M]. 徐陶,译. 上海:上海人民出版社,2017:225.
④ 迈克尔·波兰尼. 个人知识:朝向后批判哲学[M]. 徐陶,译. 上海:上海人民出版社,2017:159,186-187,169,360.
⑤ 迈克尔·波兰尼. 个人知识:朝向后批判哲学[M]. 徐陶,译. 上海:上海人民出版社,2017:213.

居认知的姿态和认识论意涵。

可以发现，热情、信念、内居三者是彼此依存、互为互摄的关系。求知热情和生命信托决定了内居于所研究事物其中，研究以内居的方式表现出来。而热情与内居的内在先决条件则是信，因为信所以托付，生命信托本身就具有倾情和投身的意味。求知热情则是研究活动的根本动能，作为一种人类对于宇宙人生、世界万物的深层情感和追问，贯穿着整个内居研究活动。事实上，从苏格拉底到马克思，从释迦牟尼到孔子，从毕达哥拉斯到托勒密，从哥白尼到开普勒，从牛顿到爱因斯坦，人类一切有力度、有价值的研究发现，都基于"生命信托""求知热情"的推动，都贯以"激情沉思""内居认知"而展开，即信仰并献身其中，充满激情地"生活于其中"①，否则，真正的科学认知和伟大发现就不可能发生，这也正是韩锺恩音乐美学原位本体思想与临响实践的内在动因和根本来源。

综上可知，内居是信念、热爱、寄托，是专注、献身、投入，是经验、体察、求索，是生命在场、"剑人合一"、锲而不舍。其对于音乐美学而言，就是韩锺恩所说的"自重之信"并守望音乐美学学科原位，就是要带着这种信念和姿态内居于听感官事实本体②、经验本体、审美本体、情感本体、工艺本体、语言本体，从而接近并

① 迈克尔·波兰尼. 个人知识：朝向后批判哲学［M］. 徐陶，译. 上海：上海人民出版社，2017：227. 寄托、热情、内居并"生活于其中"是每一个科研工作者从事科学研究时的生命经验，否则就难以做出成果。以往科学叙事夸大了自然科学与非自然科学的相异性，甚至把两者对立起来以彰显科学的优越性，而遮蔽和忽略了两者的共通性。

② 韩锺恩指出，"听感官事实是笔者近年来创用的一个仅限于艺术与审美范畴的具有专属意义指向的术语概念，仅从字面看，不难理解，就是通过听这个感官以及相应的听动作与临响行为所呈现的一个事实。或者说，就是通过听这个感官去接收且接受一个声音并由此获得一种感觉"，并"把听感官事实作为音乐感性问题的始端与终端，甚至于将此看做是音乐美学学科本体"。见韩锺恩. 读书笔记Ⅰ："音乐的耳朵"与超生物性感官：重读马克思《1844年经济学哲学手稿》相关内容并及赵宋光人类学本体论思想讨论［J］. 星海音乐学院学报，2018（4）：24. 另见韩锺恩. 从元问题到元命题：相关音乐美学学科结构与本体的问题讨论［J］. 人民音乐，2019（1）：66.

发现综合实在本体。① 因为信（相信学科的现在和未来）、望（期待学科构建中国音乐美学话语）、爱（热爱学科并深情对待），所以必然提出并守持原位；因为内居求索，所以必然临响作业并力图切中本体；因为原位本体，所以音乐美学才能是其所是、如其所是地存在和展开，才能葆其学科纯正、应有之义和高精品质。

本节实际在宏观维度上论述了内居认识论的一般原理，在此基础上我们将引出本章第二节对韩锺恩音乐美学原位本体思想的讨论，并从人性和学理上加深对"原位本体"的理解，而"内居"作为学术方法论参照系的微观叙事将在本章第三、四节中结合"临响"论述，"临响"即音乐美学研究中的"内居"，二者互为阐释。

第二节 音乐美学原位本体思想的提出与内涵

音乐美学原位本体思想，其实就是韩锺恩对于音乐美学这一学科的基本立场、核心观念（关切）和学科意识，基于对音乐美学学科及相关研究对象、研究方法的深情、信念和寄托，是内居认知的体现和结果。在本书引言和本章引论中，我们已经从不同层面简要描绘了音乐美学原位本体思想的基本含义，音乐美学学科原位就是音乐美学之所以是并如其所是的学科本是，也就是"音乐美学学科存在自身的方式和它应该这样存在的方式"②，音乐美学学科本体就是音乐审美感性问题及声、听、情、言等本体。之所以提原位本体，

① 关于本体，在韩锺恩音乐美学叙事中有多种表述、所指和意谓，包括声本体、听本体、情本体、言本体、审美本体、经验本体、想象本体、先验本体、音乐存在自身（The Music Itself 或 TMI）、人本等，但主要指音乐审美中的听感官事实和感性直觉经验。如以先验视角论，则多指声本体；如以研究路径论，则是一种人本研究。见韩锺恩. 于润洋音乐学本体论思想钩沉并及相关研究钩链 [J]. 中国音乐学，2016（3）：40.

② 韩锺恩. 第十届全国音乐美学学术研讨会开幕词：代专题主持人语 [J]. 中央音乐学院学报，2015（4）：3.

是因为"但凡为学科者总有一种纯粹对象是存在的"①，也是因为错位失本，因此要守持原位、聚焦本体，在其简约的表述背后，蕴含着对学科的精心守护和长远考量。实际上，韩锺恩在早期学术写作中就已经显现出相关意识和思考，而在担任中国音乐美学学会会长之后，更加强调学科的原位本体，并通过历史钩沉、学统承续、哲学阐释不断丰富完善其逻辑架构和思想内涵。

一、音乐美学原位本体的历史叙事

据韩锺恩记述，他在2008年第八届全国音乐美学学术研讨会提交的论文《零度写作：并及音乐美学学科与音乐学写作 to be 问题，三个讨论：how，why，in this way》（该文后来分为五文发表）中，明确提出了（折返）学科原位的说法，并陆续发表《为什么要折返学科原位——关于音乐美学学科建设与音乐学写作问题的讨论》②《通过跨界寻求方法，立足原位呈现本体》③ 等专文加以深化和完善。由此形成音乐美学学科原位本体思想的完整纲领，原位和本体也成为韩锺恩在研究和著述中长期反复提及的问题，与"临响"相互协作，构成韩锺恩音乐美学理论与实践的两仪。

就其发表的论文来看，韩锺恩音乐美学原位本体思想的萌芽似乎可以追溯到20世纪八九十年代，在其上海音乐学院音乐学系本科毕业学士学位论文《音乐审美方式的［形而上学］导论》（1987）中就已经初见端倪，该文于十年后正式发表，已经蕴藏了韩锺恩的不少根本洞见，体现了他超前的学术思维。他通过将"音乐（的）美学"与"音乐美（的）学"进行比较和区分——前者"亦有称音乐哲学，以'音乐是什么'，即人与音乐的审美关系及其规律为主要

① 韩锺恩．潜入学术深水区、打造学科梦之队：就音乐学写作工作坊讨论学科建设问题［J］．天津音乐学院学报，2013（3）：107.

② 韩锺恩．为什么要折返学科原位：关于音乐美学学科建设与音乐学写作问题的讨论［J］．中央音乐学院学报，2009（2）：32-38.

③ 韩锺恩．通过跨界寻求方法，立足原位呈现本体［J］．音乐研究，2014（1）：11-16.

研究对象",后者"亦有称音乐美的科学,以'音乐美不美',即音乐美的构成关系及其规律为主要研究对象","前者更注重形而上的思辨与逻辑的推演,后者更注重形而下的实验与历史的描述;前者不断产生出新的课题和基本观念,后者不断深入实证研究和审美心理实验,及对各不(门)类艺术中具有特殊审美规律的部门美学的系统研究"①——已触及并基本托出音乐哲学和音乐美学本体论的分野。特别是他还指出:"在音乐审美判断中,音乐审美意向(音乐审美判断的主体)与音乐审美理想(音乐审美判断的目的)形成互向的活动——音乐审美意向对音乐审美理想的实现和音乐审美理想对音乐审美意向的召唤——通过对音乐审美对象的判断去有限地把握音乐美的本质,及其两者之间的关系,并转向对人本的复归,从而开始新的历程。"② 以及"以'人的审美经验'为中心"③ 的观念,已经初见其临响本体、先验本体、人本实证等理论框架和学术姿态,闪耀着音乐美学家青年时期卓尔不群的思想光芒。

在发表于 1994 年的《还是"在自己的葡萄树下和无花果树下……"——中国音乐学家在当下人文处境中何以重建人文启蒙话语》一文中,韩锺恩援引寓言中的"在自己的葡萄树下和无花果树下安然居住",指出"每个具有自在意识(自觉、自立、自足、自卫的存在意识)之主体,都应有各自的明确取域与定位,即在自立、自足的前提条件下从事自己所及、所能之事",实际上就是立足学科原位的思想雏形。④

① 韩锺恩. 音乐审美方式的 [形而上学] 导论 [J]. 南京艺术学院学报(音乐与表演),1997(2):10.
② 韩锺恩. 音乐审美方式的 [形而上学] 导论 [J]. 南京艺术学院学报(音乐与表演),1997(2):7.
③ 韩锺恩. 音乐审美方式的 [形而上学] 导论 [J]. 南京艺术学院学报(音乐与表演),1997(2):10. 较早关注这一问题的学术作品还可见韩锺恩. [音乐美学] 的 [取域/定位]:关于 [AESTHETICS IN MUSIC] 的 [语言/逻辑] 读解 [J]. 乐府新声(沈阳音乐学院学报),1994(1):10-20.
④ 韩锺恩. 还是"在自己的葡萄树下和无花果树下……":中国音乐学家在当下人文处境中何以重建人文启蒙话语 [J]. 中国音乐学,1994(2):105.

学术的本质是"接着说",任何学术创见都是对学科相关历史积淀的接续和延展,韩锺恩在相关思考之外,通过远法古典范式,近承蔡元培、萧友梅、青主等人的历史钩沉和学源追溯,进一步丰富和深化音乐美学原位本体思想的道统和内涵。

《乐记》《声无哀乐论》《溪山琴况》是韩锺恩较为关注并深入考掘的三种古代典籍,其缘起即"通过重读经典去守护凡事之原位与本体"①。他认为《乐记》的"感于物而动"、《声无哀乐论》的"声无哀乐"、《溪山琴况》的"音意相合至和"等声音概念都具有范畴意义。② 其中《乐记》《声无哀乐论》,"以相关艺术音乐的美学问题并指向逐渐明显的乐象及其声音情况的近感性概念,替换了以和为核心的纯理性观念,实现了中国音乐美学的古代转型"③;《溪山琴况》对审美本体的观照和叙辞则尤为接近韩锺恩的音乐美学本体观和用语言文字描述音乐及相关审美感性经验的理想,徐上瀛"通过文字描写与表述所给出的声况、情况、意况,同样可以看做是古代中国文人用美学方式对古琴音乐及其相应经验与理念的语言表达",韩锺恩给予高度评价,认为其实现了中国音乐美学的晚近转型,"至今依然是当代不及、西方不同的音乐美学重典,特别值得学界同仁去深入发掘与充分汲取"。④

蔡元培在《音乐杂志》中的发刊词、萧友梅的《乐学研究法》、青主的《乐话》是韩锺恩经常提到的三种在学科史上具引领性的现代著作。他认为"《乐学研究法》《乐话》在西方学科范式与人文思潮的影响下以类思辨方式将音乐与人的精神境界直接关

① 韩锺恩.《乐记》相关作乐之事并乐之成型过程:重读经典文献笔记之一[J]. 音乐艺术(上海音乐学院学报),2018(1):14.
② 韩锺恩. 以古典范式呈现美学思想并通过传统形态凸显审美特征[J]. 南京艺术学院学报(音乐与表演),2014(1):5.
③ 韩锺恩.《乐记》相关作乐之事并乐之成型过程:重读经典文献笔记之一[J]. 音乐艺术(上海音乐学院学报),2018(1):14.
④ 韩锺恩. 以古典范式呈现美学思想并通过传统形态凸显审美特征[J]. 南京艺术学院学报(音乐与表演),2014(1):4-5.

联，实现了中国音乐美学的现代转型"①。蔡元培指出"求吾人对于音乐之感情关乎美学"②，萧友梅界定音乐美学在自然科学相对的地位（人文学科）、"研究音乐的艺术功用的特性"③，青主则提出"音乐是上界的语言"④。值得注意的是，萧友梅在对学科形态的描述中提到：

（一）要研究对于我们的精神，声调学（Melodik）、音乐力学（Dynamik）、旋律学（Agogik）的原始的势力在何处（音乐当表现、当叙述、当意志看）。

（二）要决定音乐的美，就要证明整齐和统一的法则，音乐根据这法则，然后才作出各种形式（和声学、节拍学）。这些形式的关系，我们的精神可以直接享受的（音乐当表象看）。

（三）要评定音乐的能力，唤起一定的联想，还要批评（独自批评或借别样美术的帮助）、描写、说明它：这就是把感觉的，经过从作曲者、演奏者或听者的精神，移到所演乐曲的精神里面去（音乐当演奏的意志看）。

音乐美学的主要问题，还是说明乐句单位的构造和区别乐曲动机（Motiv）怎么样。……音乐美学还要于音乐形态和它的发表价值之间造出一个最后的联络。⑤

上述表述已经涉及工艺学、音响结构力、感性结构力、原始美学规范、声音叙事学、音乐形态学、音乐想象、音乐批评、用音

① 韩锺恩. 有赖于自重之信：伴随当代中国音乐美学学科历程的三个个人见证［J］. 中国音乐，2022（4）：193.
② 转引自王宁一，杨和平. 二十世纪中国音乐美学文献卷（1900—1949）［M］. 北京：现代出版社，1996：53.
③ 萧友梅. 萧友梅全集·第一卷·文论专著卷［M］. 上海：上海音乐学院出版社，2004：149.
④ 青主. 乐话·音乐通论［M］. 长春：吉林出版集团有限责任公司，2010：12.
⑤ 萧友梅. 萧友梅全集·第一卷·文论专著卷［M］. 上海：上海音乐学院出版社，2004：149-150.

乐学的方式书写音乐、用语言文字描述感性直觉经验、音乐的意向存在和意义生成以及依托音乐结构形态分析等一系列音乐美学元问题和元命题①，勾勒出一个音乐美学的学科框架。以此来看，韩锺恩将其作为音乐美学学科和原位本体思想的源头和总纲来上溯，认为其完成了音乐美学的现代转型，的确有其充足的理由和重要的价值。

由此，韩锺恩在古今先贤著述的深厚历史积淀基础上，重申音乐美学的原位本体，进一步提出音乐美学的当代转型在"临响"，钩沉出中国音乐美学学科既一以贯之又不断递进的逻辑理路：

（1）古代转型在乐象与哀乐，具音乐事项的艺术与美学指向逐渐明显。

（2）近代转型在琴况，针对并围绕声音概念的描写以及相应的感性经验表述形成。

（3）现代转型在上界，显然受西方影响以至呈现朦胧的纯理性问题。

（4）当代转型在临响，在不排斥纯粹声音陈述的前提下复原感性直觉经验的本体存在。②

于是，正如其所言，在不断切中音乐美学本体的同时愈益接近学科原位，这既是历史规训，也是当下承诺。

二、音乐美学原位本体的多重意蕴

韩锺恩音乐美学原位本体思想，既来自对学科本是（本来如是）和学科得以安身立命的绝对尺度的信念与思考，对学科历史和先贤学说的沉淀与继承，也是对学科发展过程中所面临挑战和内在要求

① "元问题，即基本问题中的基本问题，是一个学科之所以是的自在根据"；"元命题，即依据元问题而设定的命题，是一个学科之所以是的表述"。见韩锺恩．从元问题到元命题：相关音乐美学学科结构与本体的问题讨论［J］．人民音乐，2019（1）：63，66.

② 韩锺恩．一个存在，不同表述：中西音乐美学中的几个问题［J］．深圳大学学报（人文社会科学版），2012（4）：16.

的因应与持守。也可以说,学科在21世纪初遇到了危机,这个危机是来自多方面的。①

第一,从学科定位和发展方向来看,音乐美学与音乐哲学的学科路线和名称之争尚未达成共识,学界对两者的界定、属性和适用范围还不够清晰,导致学科意识不强、学科进路模糊、主体性减弱。

第二,从学科内涵建设来看,"近百年的学科探寻,数十年的学术追询,基本上还是处于理性观念、思想理念、理论概念层面"②,学科草创期去时已久,但音乐美学总体上还停留在较为粗放的广谱叙事、常识讨论阶段③,特别是"音乐美学舍本求末(放弃音响本体去追求观念现象)和主体缺位(忽略对美学根本问题人的感性结构的研究)的现实情况"④,回避听感本体、审美经验、音响结构,缺乏精细深入的个案研究,学术观念和产出尚未达到音乐美学应有的品质,难以满足学科高质量发展的内在要求。

第三,从"学界大肆渲染多元格局与跨界语境的情势下"⑤ 来看,轻率盲目跟风跨学科,失去学科本位,更加剧了"中心颠覆、碎片纷飞、同质凝聚(也可以称之为类像趋同)、异象丛生的学术杂

① 韩锺恩提出的当代中国音乐美学学科存在的几个问题:学科性质界限模糊、学科对象定位不准、学科语言指向缺失、教学目标层级混杂。见韩锺恩. 音乐的听与美学的说:由音乐美学教学问题倒逼学科本体[J]. 人民音乐,2018(4):31.

② 韩锺恩. 音乐的听与美学的说:由音乐美学教学问题倒逼学科本体[J]. 人民音乐,2018(4):33.

③ 关于粗放、广谱研究,即"为数不少冠以学科名义作业的成果,基本上仅仅是反映出一些没有明确学科概念的看法;有些是史—论混合的五谷杂粮;有些是因游移边缘而大大消解学科本原的;当然也有不进则退几十年如一日,还是老一套艺术学美学哲学混而不分的概论思路;更有甚者是乌合之众,通过折中方式成就一些毫无前沿性可言的应酬性文本"。见韩锺恩. 置于美学与艺术之间的音乐美学:2019上海音乐学院第二期音乐美学与艺术学理论主题讲坛暨暑期研习班主旨报告[J]. 云南艺术学院学报,2019(3):14.

④ 韩锺恩. 为什么要折返学科原位:关于音乐美学学科建设与音乐学写作问题的讨论[J]. 中央音乐学院学报,2009(2):33.

⑤ 韩锺恩. 置于美学与艺术之间的音乐美学:2019上海音乐学院第二期音乐美学与艺术学理论主题讲坛暨暑期研习班主旨报告[J]. 云南艺术学院学报,2019(3):14.

况与学科乱局"①，导致各种"胡说""白说"②。

针对这些问题，韩锺恩都作出了引导和回应，这也成为我们深入音乐美学原位本体思想的三个维度。他指出：

1. 尽管音乐美学与音乐哲学有着深刻的历史渊源，但二者分属不同的学科，有着各自不同的研究方法和研究对象，我们不能把官方的学科划分当作学科的本质。前者"主要针对或者围绕经验及其相应概念而展开"，"通过人的感性直觉经验研究音乐的艺术特性"，"针对音乐艺术作品进行描写的修辞"，"是对音乐审美判断的判断"；后者则"在此基础上，集中考虑一些形而上学的问题，诸如：存在，to be，有、在、是，等等"，"通过人的理性统觉观念研究音乐的艺术本质"，"是对音乐审美意识的意识"。③ 特别是，不能只把"用哲学方式研究音乐问题"当成音乐美学，"以至于把音乐美学置于形而上学论域"，而忽略了感性问题和"它作为所有音乐学最初进阶属形而下者的感性通道"。④

① 韩锺恩.《乐记》相关作乐之事并乐之成型过程：重读经典文献笔记之一［J］.音乐艺术（上海音乐学院学报），2018（1）：14.

② 韩锺恩指出，"音乐美学如果远离音乐结构形态去讨论美学问题就不是音乐美学，而只是一种胡说乱讲"，"音乐美学如果只是讨论音乐作品中的声音关系而忽略感性问题就无须音乐美学，仅仅是一种白说废讲"；一是"不能做不懂音乐的音乐学家去谈论不是音乐的音乐"，二是"也不能做只懂音乐的音乐学家听别人讲音乐还以为讲的不是音乐"，音乐学研究与写作作为一门学问是有门槛的，"一方面跟懂不懂音乐有直接的关系，另一方面跟懂不懂音乐之外别的东西也有密不可分的相关性"。见韩锺恩．从元问题到元命题：相关音乐美学学科结构与本体的问题讨论［J］.人民音乐，2019（1）：66. 另见韩锺恩.相关音乐学写作方法问题与结构布局讨论［J］.南京艺术学院学报（音乐与表演），2017（1）：31.

③ 关于音乐美学和音乐哲学的关系问题，韩锺恩关注较多，见韩锺恩.音乐美学基本问题［J］.黄钟（武汉音乐学院学报），2009（2）：92-93；韩锺恩.音乐美学与音乐作品研究［M］.上海：上海音乐学院出版社，2012：33-34；王次炤，韩锺恩，罗艺峰，等．一次关于音乐美学和音乐哲学的讨论［J］.音乐研究，2020（1）：136-142. 韩锺恩对音乐美学和音乐人类学的关系探讨也很有意思，指出两者具有一种同质性，区别只在于取域之微宏.

④ 韩锺恩.音乐美学学科宣言［J］.音乐艺术（上海音乐学院学报），2013（3）：65. 现在行外人一提起音乐美学，就想当然地认为音乐美学是远离音乐本身的纯粹哲学思辨的学科，这与音乐美学、音乐哲学的混乱有关，实际上由于音乐美学聚焦音乐审美问题，应是最关注音乐结构形态分析的学科之一，韩锺恩在音乐学写作和音响诗学实践中解决了这一问题.

 韩锺恩援引海德格尔（Martin Heidegger）《艺术作品的本源》中的论述，"本源一词在此指的是，一件事物从何而来，通过什么它是其所是并且如其所是。某个东西如其所是地是什么，我们称之为它的本质"①，进一步在学理上明确其性质，提出"如同海德格尔所言'是其所是并如其所是'那样，真正以音乐美学学科存在自身的方式和它应该这样存在的方式去推进更为广阔和深远的建设"②。"概括而言，音乐美学就是要把在音乐的声音中听出的东西和想到的东西通过文字语言的方式书写出来，以实现音乐学为音乐立言的目的"，其中涉及"围绕声音概念的描写与相应感性经验的表述"以及"在不排斥纯粹声音陈述的前提下复原感性直觉经验的本体存在"等核心问题。③ 音乐学写作、临响诗学即音乐美学存在方式的具体实践形式。

 而且尤其强调学科自觉和自信，"在学科自强尤其是学科自觉的基础上，建立充分足够的学科自信"④，"以学科自觉姿态，通过深入发掘与注重内涵建设，不断寻求并逐渐回归学科原位"⑤ 和"学科何以安身立命的绝对尺度"⑥。波兰尼也论述过与海德格尔和韩锺恩相似的观点："理论与经验之间的关系或许更像艺术作品所建立起来的那种关系，即艺术品使我们按照它自己的方式来看待经验。"⑦ 很有其方法论意味，这似乎已经触及本章第三节将要论述的临响路径。

① 马丁·海德格尔. 林中路 [M]. 孙周兴, 译. 上海: 上海译文出版社, 2014: 1.
② 韩锺恩. 中国音乐美学学会成立30周年暨2011—2015中国音乐美学学科建设与中国音乐美学学会工作报告 [J]. 南京艺术学院学报（音乐与表演）, 2015 (3): 10.
③ 韩锺恩. 音乐美学学科宣言 [J]. 音乐艺术（上海音乐学院学报）, 2013 (3): 67, 66.
④ 韩锺恩. 判断力批判: 置疑音乐美学学科语言并及音乐学写作范式 [J]. 音乐研究, 2012 (1): 60.
⑤ 韩锺恩. 2005—2008中国音乐美学学科建设与中国音乐美学学会工作报告 [J]. 音乐艺术（上海音乐学院学报）, 2008 (4): 121.
⑥ 韩锺恩. 2008—2011: 中国音乐美学学科建设与中国音乐美学学会工作报告 [J]. 交响（西安音乐学院学报）, 2011 (4): 139.
⑦ 迈克尔·波兰尼. 个人知识: 朝向后批判哲学 [M]. 徐陶, 译. 上海: 上海人民出版社, 2017: 54.

需要指出的是,韩锺恩对音乐美学和音乐哲学做了一个有机的链接——"与音乐哲学相应的路径是:依据音乐美学基本问题,钩沉其本体,进入先验场域以寻求存在的本有性,再折返音乐哲学论域建构相应力场以形成学科范畴"①。而先验视角又可作为音乐美学本体论逻辑链环不可或缺的关键部分和方法论重新纳入音乐美学研究,成为韩锺恩音乐美学学术思想的点睛之笔,解决了个人经验和个人知识的合法性问题。对此,本书第三章将作专门探讨。

除了音乐美学与音乐哲学的区别和联系,音乐美学也天然地与音乐心理学、音乐社会学有一定区别和联系。现代心理学建立在科学客观主义指征叙事之上,把音乐美学当作音乐心理学是把音乐美学庸俗化、去人化了,而音乐美学毋宁说是一种人本主义的音乐心理学;社会学则有社会批判理论和量化研究两种倾向,把音乐美学当作音乐社会学是把音乐美学去主体化、去审美化了。因此,这些学科可以彼此借鉴,但学科性质仍是不同的,甚至尽管音乐美学可以视作以哲学、心理学、社会学方法研究音乐的学科,但这里的哲学、心理学、社会学更多指的是广义的人的视角和路径,而非这些学科日益狭窄的方法本身。

2. 音乐美学应聚焦审美本体,特别应加强对音响形式和感性问题的关注,回归音乐美学本怀。即"在不断深入考掘美学意义的前提下,始终把研究视角对准音乐与人的感性之间的关系","通过美学姿态去观照音乐作品","把确定的音响形式和充分有效的感性结构作为音乐美学研究的基本对象",并"通过意向方式去显现音乐的形而上学意义"。② 这中间还要密切依托音乐结构形态分析,以纠正"脱离音乐的音乐学"的倾向。

① 王次炤,韩锺恩,罗艺峰,等. 一次关于音乐美学和音乐哲学的讨论[J]. 音乐研究,2020(1):137.
② 韩锺恩. 为什么要折返学科原位:关于音乐美学学科建设与音乐学写作问题的讨论[J]. 中央音乐学院学报,2009(2):33.

与之相应的,音乐美学研究应"潜入学术深水区"①,学科意识指向应更明确,由以往的铺张、粗放式作业转变为集约式作业,促进学科内涵的真正升值。"尤其在粗放的阶段性任务已经完成的前提下,如何在现有相对充裕的规模资源基础上,进一步通过集约方式进行方法资源的发掘,并优化其中丰富多样的结构资源,从而使学科不断凸显出愈益增量升值的意义。"②"在方法论意义上,须特别关注如何改变传统的非学理性的感性体悟式和不设确定学科边界的广谱研究"③和"共性写作"④,通过聚焦听感官事实、切中审美本体,以"精心制作并无尽唯美的贵族精神"⑤进行高精度的个案研究,追求卓越品质,进而"展开集成创新乃至原始创新的模式"⑥。所谓贵族精神,指的是从事集约创新研究的学术能力和专业精神,这正是以往粗放研究和广谱研究那种感想叙事或大规模时空叙事所缺乏的。所谓无尽唯美,既表示一种精益求精的求知热情和治学态度,还与学术的真理性有关。波兰尼在论述求知热情时指出"它是一种追寻求知美的热情",而美即卓越性,正如"艺术美是艺术实在性的一个标志",学术活动中的"求知美被认为是隐藏着的实在之标志",以及"认知者对他相信自己拥有的知识的个人参与发生于情感流动之中。我们把求知美看作是发现之指引与真理之标志"⑦。这一表述包含两重含义,一是真正的求知即学术研究,具有一种美感,

① 韩锺恩. 潜入学术深水区、打造学科梦之队:就音乐学写作工作坊讨论学科建设问题[J]. 天津音乐学院学报,2013(3):109.

② 韩锺恩. 2008—2011:中国音乐美学学科建设与中国音乐美学学会工作报告[J]. 交响(西安音乐学院学报),2011(4):140.

③ 韩锺恩. 音乐的艺术特性与艺术学前提以及音乐学策略[J]. 中国音乐,2012(1):33.

④ 韩锺恩. 音乐美学专业研究生教学与科研:关于音乐美学学科建设与音乐学写作问题的讨论(二)[J]. 中国音乐学,2009(2):103.

⑤ 韩锺恩. 不忘《大学》初心 牢记"大学"使命[J]. 人民音乐,2021(5):42.

⑥ 韩锺恩. 2005—2008中国音乐美学学科建设与中国音乐美学学会工作报告[J]. 音乐艺术(上海音乐学院学报),2008(4):122.

⑦ 迈克尔·波兰尼. 个人知识:朝向后批判哲学[M]. 徐陶,译. 上海:上海人民出版社,2017:219,233,220,358.

它被某种热情推动着；二是知识本身，特别是有关或接近真理、实在的知识，也具有一种美感。这种美感虽然不能作为学术质量的最终标准，但似乎可以作为判断研究水平的先决条件。

3. 在乱象纷飞、浮夸风气中，更应站稳脚跟、立住主体、守护初心，保持学科本怀和纯正学统，成就一种具有学科折返意义的写作①，"在通过跨学科作业广泛汲取共享资源的基础上，依然不能削减乃至丧失对学科原位的持守"②。什么叫学科折返以及为什么要折返学科原位？韩锺恩又为何多次强调这个根本问题？这是因为"随着理论自身的不断深入发展，特别当跨学科研究成为一种新的理论存在方式和学科增长点备受学界关注的时候，无论其自身的引申发展，还是跨际的扩充发展，如果它最终不再折返学科原位，或者与原有学科不再关联的话，那么，连同原有学科在内的这种理论是否有存在的根基，本身就很值得置疑"③，也就是说所有的方法终归是为聚焦该学科本身的问题而服务的，既不能让方法遮蔽了问题，更不能为了方法忘失了学科，更何况"有些方法是带有结构性意义的，作为学者必须对此有明确的意识"④。所以"当我们在讨论跨学科问题的时候，就必须严格遵循有明确定位的学科自性与有条件产生位移的学科间性"，一方面"学科原位不可撼动"，另一方面"跨界并非是无条件的，跨际同样要有禁忌，那就是：一不僭越，二不覆盖，三不消解，四不替换"。⑤ 也就是说，在吸收各种跨学科方法和新潮理论的时候，不管走出多远，还要记得回来的路，迷恋旅途而失去

① 韩锺恩. 零度写作：关于音乐美学学科建设与音乐学写作问题的讨论（一）[J]. 人民音乐，2009（5）：75.
② 韩锺恩. 2008—2011：中国音乐美学学科建设与中国音乐美学学会工作报告[J]. 交响（西安音乐学院学报），2011（4）：140.
③ 韩锺恩. 如何通过古典考掘还原今典：音乐学写作问题再讨论[J]. 音乐艺术（上海音乐学院学报），2011（1）：72.
④ 韩锺恩. 相关音乐学写作方法问题与结构布局讨论[J]. 南京艺术学院学报（音乐与表演），2017（1）：27.
⑤ 韩锺恩. 通过跨界寻求方法，立足原位呈现本体[J]. 音乐研究，2014（1）：11，12，15.

家园（学科原位）则是得不偿失的，且往往是尚未找到家园的门外汉的做法，这在跨学科成为一种学术正确、言必称跨学科的今天，是给所有学人的一剂清醒剂。①

也只有这样的定力和潜心，才有可能借助学科间性合力做出有深度、有价值、经得起历史检验、促进学科发展的学术成果。② 学科间性合力和跨学科不是一回事，后者虚化了音乐美学自身属性，前者强化了音乐美学的位置、方法和研究对象，力图通过哲学、美学、艺术学、音乐学、历史学、人类学、语言学、心理学、社会学的层层把握和关联，不断聚焦原位、切中本体，这才是一种本质意义上的跨学科。两方面综合起来，就是"通过跨界寻求方法，立足原位呈现本体"，"一方面立足学科原位守住底线，一方面沿着学科边界极目远望。在跨界与原位、激进与保守中间，寻求不对称的动态平衡"③。

韩锺恩近年来提出："自强有赖于自觉，自知有赖于自明，自信有赖于自重，自足有赖于自在。"④ 其中，自觉、自明、自重、自在都有深刻的学科所指，正可作为对上述三个问题的总结。而这些观念实即韩锺恩在因应挑战、接引后学、启迪大众路途中，对音乐美学原位本体思想内涵的丰富和完善，也是韩锺恩用三十年时光身体力行、上下求索的成果。其中既包含了身为时任中国音乐美学学会会长所要肩负的历史使命和忧患意识，又体现了一个学者对其所献身的学科的情怀担当和神圣承诺，韩锺恩称之为以无我、奉献精神

① 曾经在一次学术会议上，韩锺恩就跨界问题表达了忧虑："跨出去之后如果回不来怎么办？"其担心的是："回不来的学科是不是就意味着它本身就不存在，就像是一个游荡在外的野孩子没有家。"其潜台词是："每个学科都应该明白自己的原位在哪里。"见韩锺恩. 问题与对策：关于史论研究中常见问题的讨论［J］. 云南艺术学院学报，2017（4）：5.

② 学科间性合力是韩锺恩 2021 年初在备选学术问题的过程中提出的创意，"所谓置于学科间性合力的音乐学写作，其实质，就是充分利用多种学科资源，以不同学科主力理论指向，针对并围绕特定研究对象，形成有效的聚集，以学科间性合力成全与圆满预期设定的音乐学写作目标"。见韩锺恩. 置于学科间性合力的音乐学写作　依托学科间性合力的音响诗学作业：写在 2021 "马勒之象"音乐学写作工作坊专题论坛之前、为南京艺术学院学报《音乐与表演》撰写［J］. 南京艺术学院学报（音乐与表演），2021（4）：4.

③ 韩锺恩. 通过跨界寻求方法，立足原位呈现本体［J］. 音乐研究，2014（1）：16.

④ 韩锺恩. 不忘《大学》初心　牢记"大学"使命［J］. 人民音乐，2021（5）：41.

"背负学科十字架"①,以西西弗式坚韧不拔的持续精神"托命学术",这与波兰尼"生命信托"互相构成生动诠释。

第三节 临响叙辞的缘起及合法性

音乐美学原位本体思想是临响作业的前置理念,临响作业及相关音乐学写作、音响诗学是音乐美学原位本体思想贯彻于音乐美学研究中的实操实践,也可以说是韩锺恩音乐美学本体论的实践本体。二者作为韩锺恩音乐美学思想体系的两仪,互为表里,互相协作。现而今,"临响"二字已经成为韩锺恩学术的标签,提起韩锺恩,人们总会把他和"临响"这个词联系起来,学界几乎无人不晓,至于"临响"的内涵到底是什么,却未必人人都清楚,甚至道听途说、人云亦云、误读讹传的情况也不少。在某种程度上,"临响"一词确实是韩锺恩学术的中心范畴,对于理解韩锺恩学术思想有着关键性的意义,而目前的争议大多缺乏真实有效的深入了解,因此有必要专门讨论"临响"的缘起和合法性问题。

一、"临响"的感孕提出和学术指向

"临响"(living soundscope)是韩锺恩的一个原创叙辞(descriptor),据他在讲座和论文中的回忆,"临响"的最初提出,是源于1996年在香港文化中心音乐厅的一次听乐经验,当然在这之前他一定经历了长期的思索和观照,近似于参禅的过程,只不过在此时此地因缘际会、瓜熟蒂落。在这之后,韩锺恩又通过一系列音乐会乐

① 韩锺恩提出三种自勉精神:"1. 精心制作并无尽唯美的贵族精神;2. 守望并诗意作业,没有人接送并坦然等待学生超越的无我精神;3. 背负学科十字架并不断坚固自信的奉献精神。"见韩锺恩. 不忘《大学》初心 牢记"大学"使命[J]. 人民音乐,2021(5):42.

评淬炼其实践和内涵，并于 2001 年撰文正式提出。①

可以看出，有关"临响"的思考和"临响"一词的出现，与音乐厅现场有着很深的渊源，是在长期听乐、评乐经验中感孕而生的。"临响"的应用也被限定在置身于音乐厅，亲历实际发生的音响事件，以形成仅仅属于艺术和审美的感性直觉经验，"尽可能祛除笼罩与弥漫在音响之外的'精神遮蔽'"② 这一叙事范围内。需要指出的是，置身音乐厅不仅是一个姿态动作，而且是一个美学意指，意味着内居（沉浸）于其中而专门聆听，专为音乐而审美聆听。而面对音响敞开，"临响"就自然成为直觉在逻辑原点上捕获现象学意义上原初真实的合式选择，并因此而要求"祛除听经验扰动、悬置听意识所指，仅以听感官去面对漂移（漂浮不依并飘忽不定）的能指，并依托特定听式以及合式想象，去缝合碎片修补裂痕焊接罅隙以至

① 韩锺恩："1996.12.7-17，在香港回归之前最后一个圣诞节前夕，我应香港中文大学音乐系时任系主任陈永华教授的邀请，以《中国音乐年鉴》副主编的身份，在香港进行了为期 10 天的学术交流访问。12.10 上午，我按约前往香港文化中心音乐厅，借观摩排练的机会访问香港管弦乐团，短短 30 分钟，在一个黑乎乎空荡荡的音乐厅里，一个术语、一个概念、一个叙辞、一个命题由此诞生。在事后的那篇报告里，记载着这样三段话，也许可以作为这一诞生的见证：§在乐队的营造与指挥的点化下发出的音响，层次分明，合拍有序，显示出良好的文化修养，并充满活力，整个音响结构非常均衡匀称，似乎该有的声音都显示了出来，给我一种丰满而富有弹性的感觉。§……我获得了一种新的"临响"体验，从而进入了真正的音乐厅。§一个处于理性认知层面的燃点，被这次算不上正式的"临响"体验引发了，或者说，一个以《临床诊所的诞生》（福柯）为摹本的音乐学命题，在我心中因此而萌生，姑且把它叫做《临响，并音乐厅诞生》。……之后，我从 1998—1999 应约集中写作并发表了 20 余篇音乐会批评，可以说，既是临响行为的感性实践，也是临响概念的理性提炼。通过这一系列音乐会批评的写作与发表，应该说，对上述感性经验描写路径以及相应表述术语概念，都有一定程度的探索和积累。……再之后，2001.11.28 我就临响问题通过独特文体撰写了《临响，并音乐厅诞生——一份关于音乐美学叙辞档案的今典》，……再再之后，2002.11 出版了我的第一本个人文集，并以临响命题：《临响乐品——韩锺恩音乐学研究文集》。"见韩锺恩. 如何通过语言去描写与表述语言所不能表达的东西：关于音乐学写作并及相关问题的讨论［J］. 南京艺术学院学报（音乐与表演），2010（2）：4-5. 另见韩锺恩. 别一种狂欢："九七"之前的最后一个圣诞节：一九九六年香港之行报告［M］//中国艺术研究院音乐研究所《中国音乐年鉴》编辑部. 中国音乐年鉴 1996. 济南：山东文艺出版社，1997：485.

② 韩锺恩. 临响，并音乐厅诞生：一份关于音乐美学叙辞档案的今典［C］//中国艺术研究院音乐研究所，香港中文大学音乐系. 音乐文化 2001. 北京：文化艺术出版社，2002：365.

于成全圆满完美的结构呈现"①，也即面对纯粹声音陈述的绝对临响②。这里与海德格尔的"葆真"（bewahren，使某事物成其真，保持其真）有异曲同工之处，海德格尔认为，"让作品作为作品存在，我们称之为作品的葆真"，"只有在葆真中才有真正的赠与"，"葆真这种方式的知与那种对作品的形式因素及作品本身的质地和魅力的鉴赏有天壤之别"。③陈嘉映如是解读："现在必须把'鉴赏'改为葆真了，因为海德格尔所讲的葆真与一般所谓欣赏鉴赏几乎相反。鉴赏依赖于我们对作品的熟悉和已有的知识来评价作品，葆真却要求我们把这些已有的东西尽行抛弃以便进入作品敞开的新境界。"④这正可以帮助我们理解临响。可以说，"临响"甫一出场，就凸现了听感经验作为首证的人本特色，超越了基于背景知识的一般音乐欣赏，这正是音乐美学区别于其他学科、立足于审美本体，是其所是并如其所是的学科本是和特性所在。

因此，"临响"有着明确的音乐美学指向，并作为学科底线⑤如是定义："置身于'音乐厅'这样的特定场合，面对'音乐作品'这样的特定对象，通过'临响'这样的特定方式，再把在这样的特定条件下获得的（仅仅属于艺术的和审美的）感性直觉经验，通过可以叙述的方式进行特定的历史叙事和意义陈述……简约成一句话——置身于音乐厅当中，把人通过音乐作品而获得的感

① 韩锺恩．由听式引发的多重结构再结构［C］∥韩锺恩．音乐学写作工作坊十年集（二）．上海：上海音乐学院出版社，2019：230.

② 关于"绝对临响"，见韩锺恩．音乐美学与音乐作品研究［M］．上海：上海音乐学院出版社，2012：102-103.

③ 这里采取"葆真"译法及相关译文，转引自陈嘉映．海德格尔哲学概论［M］．北京：商务印书馆，2014：246. 还可将"bewahren"译为"保存""保藏"，见马丁·海德格尔．林中路［M］．孙周兴，译．上海：上海译文出版社，2014：50-52.

④ 陈嘉映．海德格尔哲学概论［M］．北京：商务印书馆，2014：246.

⑤ 韩锺恩教授曾与谢嘉幸教授一起设置了这样四条学科底线："音乐史学的史料考证；民族音乐学的实地考察；音乐教育学的课堂讲授；音乐美学的临响倾听。"见韩锺恩．相关音乐学写作方法问题与结构布局讨论［J］．南京艺术学院学报（音乐与表演），2017（1）：30. 正如音乐美学如果没有听审美就不成为音乐美学，其他学科也都有其之所以是的学科底线，合格的教学、研究就是坚守底线，低水平的教学、研究往往呈现出底线缺失。

性直觉经验，作为历史叙事与意义陈述的对象。"① 随后的《出文化纪：文化现象折返自然本体》等文再次确认并奠定了它的哲学基础："通过艺术方式，面对音响敞开，开掘经验资源，复原感性直觉。"② 在相关思考进一步深化后，它逐渐进入到韩锺恩音乐美学研究体系中，整合美学、艺术学、音乐学的路径，作为研究的起点与切中审美本体的姿态和方法，成为音乐美学原位本体思想的重要来源之一。

可以看到，以往相对缺位的感性直觉经验，也就是音乐美学的审美本体得到了充分强调，并被作为"音乐美学学科不可取代或者替换的对象"③ 和"与音响结构和历史资讯同样重要的对象，甚至于将它预设成在音响结构和历史资讯之前的一个确凿可靠并充分有效的事实，并把它作为全部研究的基本对象和第一切入点，然后，在这样的前提下，通过意向去显现形而上的意义"④。与作品分析和音乐史学不同，在这里，感性直觉经验被作为首证和原证，而音响结构和历史资讯仍然需要，却成为后证和辅证，这是因为"看乐谱读史料都难以呈现激情，惟有听具艺术性的声音且面对一个审美对象才可能听出感动来"⑤，而感动是理解的前提，这也正是音乐美学之所以是并区别于其他学科之所在。实际上它的意义不止于音乐美学学科本身，即在方法论上成为区别于"传统的结构分析和音乐史材料举证"的别一种"音乐的音响存在样式"、观照位面和叙事路径，与人文学科感性经验回归趋势相契合，高扬人的尊严，这具有

① 韩锺恩. 临响，并音乐厅诞生：一份关于音乐美学叙辞档案的今典［C］//中国艺术研究院音乐研究所，香港中文大学音乐系. 音乐文化2001. 北京：文化艺术出版社，2002：392-393.

② 韩锺恩. 出文化纪：文化现象折返自然本体［J］. 民族艺术，1999（2）：34.

③ 韩锺恩. 如何切中音乐感性直觉经验：关于音乐美学学科建设与音乐学写作问题的讨论（三）［J］. 音乐研究，2009（2）：69.

④ 韩锺恩. 如何通过语言去描写与表述语言所不能表达的东西：关于音乐学写作并及相关问题的讨论［J］. 南京艺术学院学报（音乐与表演），2010（2）：6.

⑤ 韩锺恩. 音乐的听与美学的说：由音乐美学教学问题倒逼学科本体［J］. 人民音乐，2018（4）：34.

泛学科的价值。有关讨论将在本章第四节"人本实证研究作为一种真理来源"、第二章"实践论"、第四章"价值论"中继续深入展开。

二、临响叙辞的合理合法性及语言创新问题

"临响"这一表述的出现，也引起了一些质疑，其中一个核心问题就是创造这样一个词和概念，来描述一个似乎用普通的词（组）就可以表述的日常事项，是否有其必要性和合理性。当然，与"临响"一同经常受到诘难的，还有韩锺恩"艰涩难懂"的语言文风。这类质疑和责难的另一个言下之意是，学术写作要尽量使用日常词语、通俗易懂，这种现代性观念在音乐学界很有市场，似乎不证自明、很有道理，乍闻起来也的确很难反驳。

巧合的是，波兰尼也谈到了这个问题，并给出了一种极具说服力的观点。他指出，"现代著述者们反抗词语凌驾于我们思维之上的权力。他们反对词语，认为词语仅仅是惯例，是为了交流方便而确立的。这是一种误解，其错误就如同认为选择相对论是为了方便一样。我们只可以正当地把方便看作是我们在追求更大目标时所得到的一个小小的收益"，而"我们对语言的选择是关乎真理与谬误、正确与错误——生与死的大事"。① 波兰尼看到一般人看不到的地方，也就是被反对者话术所遮蔽的地方（这种遮蔽连反对者自身也未意识到），即一切学术词语的创立或选择可不是为了方便，所有的努力归根结底是为了接近真理、揭示实在，学术的本质也不是为了追求如电话号码簿一样的便利性（这矮化了所有知识，用某种单向度遮蔽了人的其他向度），而是有限之人类面对无限之未知时的永恒追问和伟大求索。正如波兰尼所说，"诗人、科学家和学者能进行语言的创新，并教会别人使用这些创新"，"这样的语言创新是与新观念之形成紧密联系的"，就像"一个新的数学观念，如果它的假设能引出

① 迈克尔·波兰尼. 个人知识：朝向后批判哲学［M］. 徐陶，译. 上海：上海人民出版社，2017：129.

广泛而有趣的新想法，那么，它就可以被说成具有实在性了。……我们可以把实在性的这种观念扩展至人文学科领域，……一种新的数学观念所产生的丰硕成果预示着它的优越的实在性"，而"对于这些概念革新的接受是一种追寻更真实的理智生活的自我修正的心灵活动。……它跨越了朝向彼岸的逻辑鸿沟，而在彼岸我们就永远再也不能像以前那样看待事物了"，所以"主要进步常常包含着概念的决定，这些决定因为其本身的性质永远不可能被严格地证明为正确的"，但"通过这套术语我们建立起与实在的关涉"，在学术研究中，"我们都同时依靠于两种功能，即（1）我们在实在之基础上用观念框架吸收新经验的能力，和（2）在应用这一框架的同时改造它以便增强它对实在之把握的能力"。①

应该讲，这些极其深刻的论证为包括"临响"在内的所有观念、概念、术语创新提供了强有力的辩护②，而"临响"正是这种引起新想法、建立起与实在新的关涉的词语。韩锺恩也认为，"概念作为一种存在，是任一理论对与其相关的学科作出的最后承诺，因此，从一定意义上说，一门学科成熟与否的一个重要标志，就看它是否有一套自在的，或者说具有自明性的特定概念。……必须正视并重视概念命题范畴在学科建设中的重要性，并逐渐建立相应的自觉意识"③，"理论研究如果不依赖于概念是不可能有实质性推进的"④，

① 迈克尔·波兰尼. 个人知识：朝向后批判哲学 [M]. 徐陶，译. 上海：上海人民出版社，2017：120, 124, 134, 219, 222, 341, 379.

② 韩锺恩指出："需要进一步明确与澄清的是，在理论研究中，概念不同于术语，尤其在事实叙述与意义陈述的过程中，术语仅仅是一个有约定性所指的普通用语，而概念则必须是一个有专门指向并足以显示所指者特定属性的逻辑形式。"见韩锺恩. 路漫漫兮夜茫茫　行匆匆兮字行行：音乐学写作并及音乐美学学科语言问题讨论 [J]. 北方音乐，2022（1）：76. 另见王振复. 中国美学范畴史（第一卷）[M]. 太原：山西教育出版社，2006：3.

③ 韩锺恩. 如何在扰攘纷乱的话语空间当中从事话语事件的精纯描述：以此讨论音乐美学概念命题范畴问题 [J]. 音乐探索，2012（3）：84. 有人认为只研究具体问题就好，而总是轻视、反感概念命题范畴在学科建设中的重要性，这其实往往是尚在该学科门外的表现。

④ 韩锺恩. 音响诗学并及个案描写与概念表述 [J]. 音乐研究，2020（5）：51.

"理论推导必须依托有明确意义指向与学术直观力度的术语概念来驱动"①，并援引马克思（Karl Heinrich Marx）、恩格斯（Friedrich Engels）、海德格尔对创新术语概念的辩护作为佐证。② 实际上，创造概念、术语是非常正常的，贯穿了整个学术史，直到现代仍不断涌现新的词汇，比如波兰尼所创的已被全球学界广泛使用的"内居"、"欢会神契"（conviviality）③ 等词汇，这对于学术的发展是必要且重要的。而默许西方学者创造概念、术语却不允许国人创造，这是否意味着另一种文化自卑呢？

而语言艰涩在哲学家、美学家叙述中是一种普遍现象，并似乎存在"咖位"越大语言越艰涩的情况，这是什么原因呢？韩锺恩曾以马克思《1844年经济学哲学手稿》为例并指出："那种在共性写作以及公共表述持有论者看来如此艰涩隐晦的文字语言，却在不经意间垒筑起一道道缜密的逻辑，并最终展现其深刻与透彻的意义，一种敞开之后的澄明，这本身就表明了通过写作描写与表述的文字

① 韩锺恩. 零度写作：关于音乐美学学科建设与音乐学写作问题的讨论（一）[J]. 人民音乐，2009（5）：75.

② 马克思指出："只有当他在运用新语言时再不想到旧语言，并且在运用新语言时忘记了祖传的语言之际，他才融会了新语言底（的）精神，才能自由地以新语言表达其思想。"见卡尔·马克思. 拿破仑第三政变记 [M]. 柯柏年，译. 吴黎平，校. 北京：人民出版社，1949：15. 恩格斯指出："任一种科学，每当有新解释提出时，总不免要在这个科学的术语上，发生革命。"见弗里德里希·恩格斯. 英译本第一卷编者序 [M] //卡尔·马克思. 马克思资本论：政治经济学批判（第一卷：资本的生产过程）. 郭大力，王亚南，译. 北京：人民出版社，1953：英译本第一卷编者序27. 海德格尔指出："真正的科学'运动'是通过修正基本概念的方式发生的，这种修正的深度不一，而且或多或少并不明见这种修正。一门科学在何种程度上能够承受其基本概念的危机，这一点规定着这门科学的水平。"见马丁·海德格尔. 存在与时间 [M]. 陈嘉映，王庆节，译. 北京：生活·读书·新知三联书店，2006：11. 转引自韩锺恩. 面对声音如何汲取多学科资源成就合式的学科语言 [J]. 音乐艺术（上海音乐学院学报），2012（1）：41. 韩锺恩早在20世纪80年代就提出概念的重要性，"数十年前（20世纪80年代初），曾经由于强调概念在理论研究中的作用，被理论联系实际与理论指导实践的惯性思维，指责为无关无视事实的从概念出发与从概念到概念。如今，理论研究已然认同其基本作业单位就是概念"。见韩锺恩. 音响诗学并及个案描写与概念表述 [J]. 音乐研究，2020（5）：51.

③ 欢会神契（conviviality），原意是欢宴、交际，波兰尼用来指人对某事物或人与人之间产生默会、共情并感到愉悦的状态。见迈克尔·波兰尼. 个人知识：朝向后批判哲学 [M]. 徐陶，译. 上海：上海人民出版社，2017：241.

语言本身所具有的充分有效性。"① 以语言最为艰涩的 20 世纪最重要的哲学家之一——海德格尔为例,他的叙事常以复杂的词语和句式来表达相关意义,特别是个人创造了大量术语。他是为了让人看不懂而故作高深吗?显然不是,其实海德格尔语言的艰涩来自某种深情,来自对存在迫近时日常语言的匮乏,来自言说那不可说之物时的欢会神契和反复聚焦。韩锺恩的语言叙事风格也有类似成因,但远未达到艰涩的地步,反而很有韵味,因此期待大白话阅读体验的向度是否意味着某种基本学养的匮乏。至于要求学术语言(特别是哲学美学)通俗易懂,则是一种学术门外汉的认知。关于这一问题,在本书引言中已经指出,深入浅出、通俗易懂以及诸如"用最简洁的话概括某种观点""用日常语言来写作"等都是不合理的要求,都是现代性对学术的规训,看似义正词严,实则缺乏依据,更不是不证自明的,其中还渗透着某种不求甚解的惰性(快餐)思维,而人类的许多问题和相关思考不是用简易语言就能说清楚的。②

值得注意的是,韩锺恩就如何进行概念的修正和革新提出了相应路径:"为此,就需要对已有概念进行学理渊源上的意义考掘,并在此基础上确定一些具充分功能、学理性自足并行之有效的特定概念,进而,通过研究对此作进一步的界定。具体做法:通过对音乐哲学美学有关论述的集录和读解,对相关概念命题范畴进行音乐哲学美学意义的提升。"③ 其中的关键是对概念进行再学理化和哲学美学化,以便不断把握本质、切中本体,这实际上就是衡量某一学科学术性高低的准绳。韩锺恩还指出:"凡话语系统、叙事结构与其所属学科合式者,均系自足生成,而非人为造成。是为一门独立学科

① 韩锺恩. 之所以始终存在的形而上学写作?:关于音乐美学学科建设与音乐学写作问题的讨论(五)[J]. 中国音乐,2009(2):15.
② 有人可能用"大道至简"来反驳,但大道不仅"至简"还"不可说",因为"不可说"或简单地说无法让人明白,又不得不说,才要正说、反说、分析说、想办法说,从古到今一切古圣先贤的讲经说法、著书立说无不从此处展开。
③ 韩锺恩. 如何在扰攘纷乱的话语空间当中从事话语事件的精纯描述:以此讨论音乐美学概念命题范畴问题[J]. 音乐探索,2012(3):86.

之自足规定也。"① 这段论述的意义在于，指出了学术概念和叙事语言表达表面上是一种学者的能动行为，实际上也是学科先验本体（学科本身、学科理式）的应许之物，是学科内在规定性的显现，一个相对成功、有效的学术研究和写作及相关概念、语言就是与学科理体的相合。

回到"临响"一词，一如韩锺恩所说，"临响"从医学术语"临床"及其叙事模式摹用化出，有范例在前并不难理解；二虽有音乐、音响、听乐、聆听等表述，但都不如临响意蕴丰富，既有内居其中、身临其境的动名词意涵，又有直接针对人的聆听行为的姿态感和场域感，能言简意赅地表达音乐美学叙事和学术意味，切中感性审美发生的绝对条件和听感官事实，以便"建构起非人文经验所不可替代之技理常规与学理范式"。② 因此，综上所述，"临响"的提出和运用显然是有其合理合法性的，也是现实所需要的，其深刻价值将在学科未来发展中持续显现。

尽管"临响"有其坚实充沛的合理合法性，但终归还是有人不接受甚至反对"临响"，这是不可避免的，正如其他一切学术问题。对于这一现象，波兰尼也作了深刻的剖析，"用以解释事物的不同词汇把人类分成了不同的群体，这些群体互相不理解对方看待事物和向事物作出反应的方式，因为不同的语言决定了可能的感情和行动的不同模式"，"基于一种解释框架的形式操作不能向基于另一种解释框架的人去论证一个命题，持有前一种解释框架的人甚至无法成功地得到这些人的聆听，因为前者必须首先教会后者一种新的语言，但是除非后者首先相信这种语言对他来说有某种意义，否则不会学会这种语言"。③ 这就解释了为什么有人一直不理解，一直在反对

① 韩锺恩. 如何在扰攘纷乱的话语空间当中从事话语事件的精纯描述：以此讨论音乐美学概念命题范畴问题［J］. 音乐探索，2012（3）：85.
② 韩锺恩. 当"音乐季"启动之际：北交首演音乐会：并以此设栏"临响经验"［J］. 音乐爱好者，1998（3）：12.
③ 迈克尔·波兰尼. 个人知识：朝向后批判哲学［M］. 徐陶，译. 上海：上海人民出版社，2017：129，177-178.

"临响"。而韩锺恩所说的"至于别人理解不理解,我从来不在意"就是一种应有的学术智慧和态度,因为说服别人,在学术界和生活中从来不是一件简单的事情,甚至是一种不太聪明的做法。而在亮明反对意见后又持续不断地反对,其实就是一种基于说服冲动(热情)的说服行为。波兰尼认为:"对于一种学说的接受是一个启发性过程,是一种自我修正的行为,在这种意义上它也是一种皈依。它产生了一个学派的信徒,于是这一学派的成员就被一个逻辑鸿沟与该学派外的人们分隔开来。他们采用不同的思维方式,说着不同的语言,生活于不同的天地中。"① 放眼学术圈,事实就是如此。而这种皈依需要契机,往往是在较短时间的顿悟中完成的,并意味着一种学术上根本性的转变。

第四节 人本实证研究作为一种真理来源

上文所述的主要是"临响"作为一个概念的自身含义,本节将进一步论证"临响"作为一种学术立场、研究姿态、哲学基础和方法论是如何展开音乐美学研究和写作的,也即相关作业的一般原理和程序。另外需要特别关注的是,具有人本特征的临响叙辞的有效性问题,这牵扯到更大范围的人文学科的真理性乃至生存权问题,本节将以韩锺恩相关观点为线索,作一集中解答。

与"临响"一词所受的诘难类似,"临响"作为一种研究方法也招致了一些误解、曲解,如认为临响叙辞及与之相关的音乐学写作、音响诗学是音乐文学,甚至被污名化。这些误解有一个共同之处,那就是缺乏阅读了解的耐心,远远一瞥便匆忙论断,用一个临响叙辞的对立面去定义临响叙辞,用一种尚未入门的低阶思维去否定高阶学问。当这些误解在一定范围内传播开来,就为学界(特别

① 迈克尔·波兰尼. 个人知识:朝向后批判哲学[M]. 徐陶,译. 上海:上海人民出版社,2017:178.

是缺乏独立思考和辨别能力的学生）理解临响叙辞设置了一层不必要的迷雾和障碍，学科内外有些人也不免人云亦云，先入为主地形成某些成见。借助波兰尼的人本主义知识观，我们可以拨开迷雾，还原临响叙辞及其相关实践的真实本面。

一、临响的基本意涵和作业过程

临响是一种有着深刻人文性的实证研究①，是避免人文感怀和客观主义（实际上不可能）两种倾向的第三种道路，也就是"中道"。② 理解临响的关键词是"存在"和波兰尼的"内居"，即将自己的生命主体存在寓居、置身、沉浸、倾注于（被沉思）研究对象的存在之中，（怀着极大的热情和兴趣）凝神观照、体知其（"道成肉身"、作为事件的）存在，相关作业依此而展开。韩锺恩称之为"通过人自身的现实设入，来参与作品的真实存在"③，此思想可进一步追溯至于润洋先生提出的"要深入到音乐文本自身，也即声音

① 这一判断是笔者读了部分韩锺恩著作和波兰尼学说后作出的，后来在继续扩大阅读中发现韩锺恩教授早已多次提及，如："音乐美学在一般人看来主要是思辨性的学科，其实，它的实证性往往被人们忽略了，通过听音乐（感性体验）来说音乐（理性表述），这是音乐美学有别于心理学类工具性实证之外的最最重要的一种人本性实证。"见韩锺恩. 传世著秋枫红：叶纯之先生的学术思想和教学实践 [J]. 人民音乐，2017（8）：53. 韩锺恩对人本实证研究的关注可追溯到 1986 年在上海音乐学院音乐学系就读本科时的《对音乐分析的美学研究：并以"[Brahms Symphony No. 1] 何以给人美的感受、理解与判断"为个案》，个个人学术史上著名的"布拉姆斯《第一交响曲》第一研究"，"该文涉及分析、现象、人本、判断四个问题，重点主要在涉及音乐审美问题的人本以及判断"。见韩锺恩. 如何通过语言去描写与表述语言所不能表达的东西：关于音乐学写作并及相关问题的讨论 [J]. 南京艺术学院学报（音乐与表演），2010（2）：2.

② 人文感怀（汉斯力克批判的忽视形式本体、把听乐感受和情感作为音乐本质的观点）和客观主义（科学主义"去在场化""去人化"实证研究）都有可能将音乐美学引向歧路，但目前的威胁主要来自后者，有可能带来人文学科的全面消解，成为自然科学和社会科学附庸。新文科实际上就是这种现代性冲动的产物，只不过它现在还处于两种力量争夺的模糊地带。但是也不能把汉斯力克的话当成金科玉律，情感受作为听音乐时最重要的现实发生，将其完全忽略或不允许说，又走向另一极端，问题在于如何去言说。实际上，汉斯力克也有其生命信托、激情内居、献身其中的领域和事业，他的尽量冷静的表达和对技术理论的强调就是他激情的表达方式，他的每一句话也无可避免地处于某种信托框架之中，属于某种寄托性语言。中道，指不偏不倚、不执于两端的辩证态度。

③ 韩锺恩. 直接面对敌开：回到音乐：人文资源何以合理配置 [J]. 星海音乐学院学报，2000（1）：11.

层面上的乐音结构体本身,因为任何精神性的内涵只能通过对音乐文本本身的透视才能得以阐释"①,韩锺恩将之作为音乐学写作对音乐学分析的一种具本体论意义的学脉继承和发展来严肃对待;他还联系达尔豪斯(Carl Dahlhaus)所说的"凝神观照,即忘我地沉浸于事物本体""最终的目标是'内在形式'的理式"②,以及相关的三个问题——"① 作为本体论的事物本体;② 作为认识论的沉浸;③ 作为语言论的忘我"③,进一步凝练其哲学意涵与研究姿态,这与海德格尔"是葆真者站到作品所敞开的真理中去"④ 遥相呼应。

基于这样的临响哲学和实践积累,之于音乐美学研究的临响作业逐渐形成了一个较为成熟的程序和范式,可表述为以下各种叙事:

1. "感性地听声音→依语言建构经验并进入音响敞开与真理相遇→凭存在本有的样子去合式地说属音乐的经验"⑤。

2. "通过艺术作品呈现美形与美听切入,去切中由作乐之事与乐之成型过程所牵扯的工艺技术、音响结构力、感性结构力"⑥。

3. "通过直觉方式面对声行象与音体量以呈现美形、通过联觉方式面对声气象与音质量以实现美听、通过统觉方式面对声意象与音能量以显现美言、通过自觉方式面对声元象与音常量以发现美

① 于润洋. 悲情肖邦:肖邦音乐中的悲情内涵阐释 [M]. 上海:上海音乐学院出版社,2008:导言9.
② 卡尔·达尔豪斯. 音乐美学观念史引论(修订版)[M]. 杨燕迪,译. 上海音乐学院出版社,2014:12-13.
③ 韩锺恩. 音乐美学基本问题 [J]. 黄钟(武汉音乐学院学报),2009(2):94-95.
④ 此处译文沿用陈嘉映. 海德格尔哲学概论 [M]. 北京:商务印书馆,2014:246. 其他译法见马丁·海德格尔. 林中路 [M]. 孙周兴,译. 上海:上海译文出版社,2014:51.
⑤ 韩锺恩. 音乐的听与美学的说:由音乐美学教学问题倒逼学科本体 [J]. 人民音乐,2018(4):34.
⑥ 韩锺恩. 置于美学与艺术之间的音乐美学:2019 上海音乐学院第二期音乐美学与艺术学理论主题讲坛暨暑期研习班主旨报告 [J]. 云南艺术学院学报,2019(3):16. 韩锺恩"概念中的工艺学则绝对不可能简单到仅仅是一个针对或者围绕音乐作品如何进行技术分析的问题","已经在哲学范畴并可能衍生出人类学本体论意义","通过艺术方式发出声音的,在超生物性目的作为目的的合目的性牵引下,合规律性的音乐,以及以此本体论作为依据的临响,才是我们应该关注的音乐工艺学"。见韩锺恩. 天马行空再求教:庆贺赵宋光先生80华诞特别写作 [J]. 星海音乐学院学报,2011(4):17-18.

本","依托听感官事实,通过一个具结构引擎性质的音响事件,即展衍性驱动所聚合的,具自有动能与自生力场的音响结构力,去深度观照声音材料的碎片聚能与音响形式的集合成场"①。整体上呈现"意向→意义→本体"的趋向。②

又可简述为以下各种叙事:

1. "依托音乐本身结构形态,针对并围绕由此形成的听感官事实,去切中感性本体"③,或"音响感受、形态分析、结构描写、经验表述"④。

2. "感性的听(音乐的听),理性的说(美学的说)"。

3. "听—说"(韩锺恩将之作为音乐美学元命题,"惟有通过听才能够真正开启音乐美学学科的固有门径,惟有通过说才能够真正终结音乐美学学科的全部进程")。⑤

关于临响作业的内涵和路径,韩锺恩在各种著述中有大量论述,并在整体上呈现一种历时性完善的特点。笔者将其转述为:

以相互敞开的内居在场不断聚焦围绕听感官事实,借助不设成见的凝神谛听和严实精深的结构分析,经由工艺、创作之所以是的元始美感动能追溯,通过如其所是的学科语言,切中、还原审美活动、感性直觉经验和作品的意向存在,从而建构、澄明音响本体的

① 韩锺恩. 音乐的听与美学的说:由音乐美学教学问题倒逼学科本体[J]. 人民音乐,2018(4):33-34.

② 韩锺恩. 从元问题到元命题:相关音乐美学学科结构与本体的问题讨论[J]. 人民音乐,2019(1):66.

③ 韩锺恩. 从元问题到元命题:相关音乐美学学科结构与本体的问题讨论[J]. 人民音乐,2019(1):65.

④ 韩锺恩. 置于美学与艺术之间的音乐美学:2019上海音乐学院第二期音乐美学与艺术学理论主题讲坛暨暑期研习班主旨报告[J]. 云南艺术学院学报,2019(3):14.

⑤ 韩锺恩. 音乐的听与美学的说:由音乐美学教学问题倒逼学科本体[J]. 人民音乐,2018(4):34. 韩锺恩还指出:"面对音乐的听——是人的属自然的听本能通过听感官生成的超生物性目的,当面对音乐的听作为超生物性目的成为目的的时候,音乐作为艺术作品才得以起源,音乐作为审美对象才得以发生。通过美学的说——是人的属艺术的情本体通过情意向生成的超语言性语言,当面对音乐感性体验与音乐感性直觉经验的说作为超语言性语言而成为学科语言的时候,音乐作为艺术作品才进入人的情感论域,音乐作为审美对象才呈现为人的情感的声音存在。"见韩锺恩. 路漫漫兮夜茫茫 行匆匆兮字行行:音乐学写作并及音乐美学学科语言问题讨论[J]. 北方音乐,2022(1):82-83.

综合实在，乃至接近、默会、返照音乐的先验本体。

需要补充说明的是，"临响"将主体对客体的宰制和"我—它"的关系，转换为人对音乐的敞开和音乐对人的呈现，即"作为'感知行为'的'听'和作为'感知客体'的'声音'两者是不可分离的（同一）；……两者是一种'互为'的存在"①，"作为音乐的声音与属艺术的听动作以及具审美的临响行为之间，还有一种更加高端的互为依存的相属关系，即一种互为依存的相生关系"②，"音响对象和感性主体之间是互为存在和互向驱动的"③。张一兵认为，"这种相互依存的存在论关联，证伪了传统认识论中的主体与客体的简单外部对立，而建构出一种新型的内居意会认识论"，"这已经不再是我们在传统认识论中熟悉的主体（我）与客体（对象性的它）的外部关系，而是一种我内居于它，它成为我的相互依存和双向构式的过程"④，并将其进一步发挥为"星丛式共在"⑤。也就是说，人只有通过他自己的人性、心智和专注以至人与艺术品的双向敞开，才有可能领会到艺术品中的奥妙和真理。一方面，从认识主体的角度，韩锺恩将其概括为"直接面对音响敞开，通过绝对临响：亲历从声音的形而下体现到形而上显现的全部过程"⑥。这也就是波兰尼所说的"融贯式的存在意义"，"特指这些艺术品中作为使它成为打动我们心灵的某种独特的意会场境存在，这种融贯性的存在是依我们在场时的深层意会体知而被赋型和构序起来的"，"当人缺席时，它们

① 韩锺恩."音乐试图将音乐作为音乐来摆脱"：几则相关当代音乐的文本阅读及其现象诠释[J]. 音乐艺术（上海音乐学院学报），2002（2）：45.
② 韩锺恩. 读书笔记Ⅰ："音乐的耳朵"与超生物性感官：重读马克思《1844年经济学哲学手稿》相关内容并及赵宋光人类学本体论思想讨论[J]. 星海音乐学院学报，2018（4）：26.
③ 韩锺恩. 意向存在作为音乐意义的形而上显现[J]. 音乐艺术（上海音乐学院学报），2003（4）：7.
④ 张一兵. 波兰尼：意会现象学中的身体与意义[J]. 求是学刊，2020（1）：23.
⑤ 张一兵. 激情式沉思：内居式的科学认识论：波兰尼《个人知识》解读[J]. 学术研究，2020（3）：34.
⑥ 韩锺恩. 音乐的艺术特性与艺术学前提以及音乐学策略[J]. 中国音乐，2012（1）：34.

就不存在"①。或者简单地说,"内居认知是全部文学艺术认知和赋型的本质"②。这种人本介入和建构是自然而然发生的,也是我们的天赋,缺少这种融贯和赋型,所有认识活动都不可能发生(参见本章第一节)。另一方面,从临响对象主体(先验本体)的角度,我们的认识又是音乐通过人实现它的本质力量,是先验声音本体的显现,本书第三章将对这一问题作集中阐释。

二、人本实证与个人参与的有效性和客观性

既然临响是一种内居认知式的人本实证研究,那么这里就涉及人本实证研究的有效性和合法性问题,或者说人本实证是否可以作为知识甚至真理的来源。对此,韩锺恩有深入思考。因此,尽管本章第一节已引述波兰尼相关观点广泛讨论了这一问题(侧重于论证科学客观主义中的人性因素),鉴于其关乎临响作业的有效性和人文学科全局的重大性,这里有必要再结合韩锺恩相关观点,进一步深究。

韩锺恩指出:"关于实证问题,现在有一个误区,似乎只有通过科学工具与实验测试手段呈现的结果才是实证的、科学的、客观的,……几乎完全忽略了人的因素,甚至于把人通过感性呈现出来的任何结果都视为主观,或者等同于非实证的伪科学。其实,人作为一个有充沛感性质能的活体,他和可进行实验测试的科学工具一样确凿可靠,甚至于比之更加充分有效,因为只有人才是有血有肉、有情有义的活性存在。"③ 这段话与波兰尼同出一辙,点出了人类知识的最大症结,预示了认识论的划时代革新,其意义怎么评估都不为过。但与成为世界级哲学大师的波兰尼不同的是,韩锺恩是如此

① 张一兵. 意义:从意会认知到融贯存在 [J]. 甘肃社会科学,2021 (1):2.

② 张一兵. 爆燃与欢会神合:走向艺术的内居认识论:波兰尼《个人知识》解读 [J]. 福建论坛(人文社会科学版),2020 (3):66.

③ 韩锺恩. 在音乐中究竟能听出什么样的声音?:勃拉姆斯《第一交响曲》第三研究 [J]. 中国音乐学,2013 (3):101.

热爱音乐美学这个家园，却难以将其观点传播寰宇，甚至难以被同行理解。这段话所回答的，其实就是人本性或在场性，是否能够发现并表达真理？换句话说，主观性中是否有客观性？主观介入能否抵达客观性？这里的主观或主观性是一种事实陈述，没有任何贬义，而科学赋予主观一词的贬义正是对人性价值和尊严的贬低。

对此，波兰尼也认为："我的确不把我们主观介入看成是一种无法摆脱的遗憾，也不将它的结论视作一种次等的知识。它仅根据一种谬误的观点才显得是次等的，这种谬误从整体上破坏了我们的知识观念，因此也扭曲了我们的范围更广阔的文化。"① 主观介入或个人参与并非使我们的理解失效，或导致认识成为一个纯主观的产物，反而"由于认知活动与隐藏着的实在建立了联系，在这种意义上认知活动实际上是客观的"②，怀着普遍性意图（universal intent）而行使责任并作出承诺的个人判断和个人知识恰恰由于与实在世界发生真实接触（亲知），才具有客观性和真理性。或者说理解（生活世界、艺术品、现象、概念、数据等一切事物）的前提是内居并被感动，正是因为有主观的介入，人才可能触及事物的实在，一切对真理的接近和揭示，恰恰是因为人自身对实在的投入和触及。由于"其目标依然是关于实在的普遍的真理"，力图揭示出实在的一个方面，"默会认识论中人的凸现和主观主义没有必然的联系"③，也就因此与任意性、唯我论、唯心主义、相对主义等作了区分。反过来讲，客观性或非个人性正是"在于某人完全参与到他所沉思的东西之中，而不是在于他完全超脱于他所沉思的东西，就像在理想状态下进行的客观观察那样"④，而所谓客观观察的结论却可能是纯粹主

① 迈克尔·波兰尼. 社会、经济和哲学：波兰尼文选［M］. 彭锋，贺立平，徐陶，等译. 北京：商务印书馆，2006：316.
② 迈克尔·波兰尼. 个人知识：朝向后批判哲学［M］. 徐陶，译. 上海：上海人民出版社，2017：前言2.
③ 郁振华. 波兰尼的默会认识论［J］. 自然辩证法研究，2001（8）：8.
④ 迈克尔·波兰尼. 个人知识：朝向后批判哲学［M］. 徐陶，译. 上海：上海人民出版社，2017：228.

观串联的,因为当关涉没有被建立起来的时候,就只能依靠想象。这个问题在人类学中被理解得比较充分,甚至成为了一种原则和常识。

值得注意的是,由于研究者总是怀着普遍性意图(某种寄托框架),个人性(个人知识)与普遍性就不是矛盾的关系了,"个人性与普遍性彼此依赖"①,所谓普遍性实际上就是一种有关宇宙、人生的某种实在性、客观性,而它需要通过个人性才能显现或被接受。波兰尼还认为学术作品、艺术作品的卓越性标志也体现为个体性和普遍性的融合,因此临响作业虽然是一种个人行为,但每一次研究写作都通向普遍性真理,因为每一次"临响"都怀着普遍性意图,"追求某种非个人性的东西"②。这从绝对临响、零度写作、纯粹声音陈述、音响结构力、感性结构力等叙辞和"从尽可能纯粹的声音出发,去寻求尽可能本原的意义"③ 的努力中可以明显看出,即希望是其所是并搞清楚作品之所以是的是。

"个体知识论也不会导致相对主义",由于"在一个研究的共同体中,尽管每个人的信托行动(fiduciary act)的结果会有差异,但是,这种差异不是武断任性所致,人人都保持着普遍的意图,人人都试图捕捉实在的某个方面。所以,人们完全可以期望,他们各自的发现最终将符合一致或相互补充"④,正如韩锺恩邀请不同学科专业师生共同参与同一研究主题的音乐学写作工作坊,大家通过各自路径、方法,最大程度地行使自身责任共同通向对实在的揭示,"在这过程中所有关于事实的断言必然具有普遍性意图"⑤,"尽管每人

① 迈克尔·波兰尼. 个人知识:朝向后批判哲学 [M]. 徐陶,译. 上海:上海人民出版社,2017:368.
② 迈克尔·波兰尼. 个人知识:朝向后批判哲学 [M]. 徐陶,译. 上海:上海人民出版社,2017:368.
③ 韩锺恩. 音乐美学基本问题 [J]. 黄钟(武汉音乐学院学报),2009(2):92.
④ 郁振华. 克服客观主义:波兰尼的个体知识论 [J]. 自然辩证法通讯,2002(1):15.
⑤ 迈克尔·波兰尼. 个人知识:朝向后批判哲学 [M]. 徐陶,译. 上海:上海人民出版社,2017:371.

相信为真的东西是有差异的，但真理只有一个"①，"对音乐作品的阐释是一件永无止境的工作，对音乐作品每一次的体验都是对其本体的一次揭示"②，诸多不同的研究展示出一个更全方位、更真实、更如其所是的意义，这个真理就是事物的先验本体，而所有的释义都是它的侧显（参见第三章）。

韩锺恩还援引加达默尔（Hans-Georg Gadamer）在《真理与方法》中的看法，即哲学的经验、艺术的经验和历史本身的经验——"所有这些都是那些不能用科学方法论手段加以证实的真理借以显示自身的经验方式"，"通过一部艺术作品所经验到的真理是用任何其他方式不能达到的，这一点构成了艺术维护自身而反对任何以科学理由摈弃它的企图的哲学意义"，"以便捍卫那种我们通过艺术作品而获得的真理的经验，以反对那种被科学的真理概念弄得很狭窄的美学理论"，"同样的情况也适合于整个精神科学"。③ 这段话实际上是站在比音乐美学更高更广的维度来论述人类知识的根本问题，亦如波兰尼所说："用物理学和化学的术语来表述生命，就像用物理学和化学的术语来解释落地钟或莎士比亚十四行诗那样毫无意义，而且，以机器或神经模型的方式来表述心灵也一样毫无意义。较低层次虽然与较高层次具有联系，它们界定了较高层次获得成功的条件并解释了其失败的原因，但它们不能解释较高层次获得成功的原因，因为它们甚至不能界定这种成功。"④ 也即"我们通过内化一个事物

① 郁振华. 克服客观主义：波兰尼的个体知识论［J］. 自然辩证法通讯，2002（1）：15.
② 韩锺恩，贺颖，郭一涟，等. 上海音乐学院音乐学专业音乐美学方向专题讨论课记录［J］. 乐府新声（沈阳音乐学院学报），2011（4）：45.
③ 汉斯-格奥尔格·加达默尔. 诠释学Ⅰ：真理与方法：哲学诠释学的基本特征［M］. 洪汉鼎，译. 台北：时报文化出版企业有限公司，1993：2-3. 转引自韩锺恩. 从文化的文化到之所以是的文化：通过写作范式给出学科增长并有效误读再与学科驱动可思的声音世界：罗艺峰中国音乐思想史高端论坛演讲［J］. 交响（西安音乐学院学报），2015（3）：13.
④ 迈克尔·波兰尼. 个人知识：朝向后批判哲学［M］. 徐陶，译. 上海：上海人民出版社，2017：459.

来赋予它以意义,通过异化(外化)它来摧毁它的意义"①,正是在主观性中我们得到了客观性,而结合本章第一节及上文所述,也许只有在主观性的参与中,我们才有可能收获客观性。现代社会中的各种研究、考核都寄托于指标化、量化,实际上恰恰在摧毁所有事物的意义,包括学术的意义、艺术的意义、教育的意义、生命的意义。

这里有一个常见的逻辑误区,就是把科学等同于理性,把艺术等同于感性,实际上两者你中有我、我中有你。所有的理解都是通过内居而实现的,总是发生于某种基本情绪中,理解并从理性上把握、评价一种概念或现象的前提是内居并被感动,"极度依赖于一种求知上的美感。它是一种感情反应,是绝不能脱离感情而被界定的,就像我们不能脱离感情而确定一件艺术作品的美和一个崇高行动的卓越性一样"②,如果它是它、我是我,如果我不被感动、打动,又怎么谈得上真正的理解呢?哪怕是误读,其实也是建立在一种排斥或负面的情绪之中。而被感动的状态又包含着理性,否则也无从感动,被感动并理解其实就是内居认知,是人与对象的双向设入和相互敞开。正如李春青所说:"就是在感性与理性、直觉洞见与逻辑判断的结合中来展开认知。事实上,人原本就是一个生命整体,在与世界照面之时,本来就是全身心的投入,而不仅仅是'理性'在运作。以往认识论过于看重'理性'的作用而有意贬低'感性'的意义,这无疑是一种'理性中心主义'的谬误。"③ 当然,这里探讨的不仅是感性问题,而是人性的整体和主观介入(内居)在人类智能活动中的作用,它还包括上文提到的热情、信念以及成长经历、知识和文化框架、个人技能等方面。现代科学对人性和个人因素的贬

① 迈克尔·波兰尼,马乔里·格勒内. 认知与存在:迈克尔·波兰尼文集[M]. 李白鹤,译. 南京:南京大学出版社,2017:124.
② 迈克尔·波兰尼. 个人知识:朝向后批判哲学[M]. 徐陶,译. 上海:上海人民出版社,2017:160.
③ 李春青. 在"体认"与"默会"之间:论中西文论思维方式的差异与趋同[J]. 社会科学战线,2017(1):132.

低造成了大规模的荒诞现象,"在远远超出科学之外的范围内,使我们的整体观点发生错误","在我们的整个文化中造成无处不在的紧张氛围"①,甚至发展到"为了满足科学标准的需要而否认事物真实本质"②的地步。事实上,尽管科学在研究方法上有其自身特性,但从根本上说,科学终归是一种人本实证。而如果真的去除感性、人性和主观性,人类恐怕将一无所知、一无所成。

因此,在音乐美学研究中,"唯有通过临响,并以听感官事实为原证,再通过实证分析辅证与实证史料补证"③,在这一过程中,由于研究者与音响实在发生了直接的关涉,所以也就把握到了某种客观性和真实性,这是一种"精确但无法量化的行动",它"将具体事物充盈的内容打开"④,而美是任何机器所感受不到,也无法测量的,这正是客观主义量化思维和唯理性、伪真理观所缺乏的。正如在"c 小调是一个问题"专题讨论中韩锺恩的诘问:"由人的感性体验所呈现的音响经验,难道就不能作为同样确凿可靠的实证依据吗?难道经由人这个活生生的声音测定器具呈现出来的结果仍然不充分有效吗?"⑤以及"感性的充分有效经常被忽略甚至于被边缘,其实真正可以对构成音乐作品的形式有所感受进而把握的,还是感性直觉经验"⑥的陈述。其他诸如实验结论、逻辑推论、形态分析与历史资讯都只是后证,现在却凌驾于人本身的尊严之上,的确是科学异化带来的让人匪夷所思的现状。韩锺恩进一步反问:"对感性经验

① 迈克尔·波兰尼. 个人知识:朝向后批判哲学 [M]. 徐陶,译. 上海:上海人民出版社,2017:前言1,167.
② 迈克尔·波兰尼,马乔里·格勒内. 认知与存在:迈克尔·波兰尼文集 [M]. 李白鹤,译. 南京:南京大学出版社,2017:20.
③ 韩锺恩. 置于学科间性合力的音乐学写作 依托学科间性合力的音响诗学作业:写在2021"马勒之象"音乐学写作工作坊专题论坛之前、为南京艺术学院学报《音乐与表演》撰写 [J]. 南京艺术学院学报(音乐与表演),2021(4):7.
④ 米歇尔·福柯. 临床医学的诞生 [M]. 刘絮恺,译. 台北:时报文化出版企业有限公司,1994:7. 转引自韩锺恩."音乐试图将音乐作为音乐来摆脱":几则相关当代音乐的文本阅读及其现象诠释 [J]. 音乐艺术(上海音乐学院学报),2002(2):46.
⑤ 韩锺恩. c 小调是一个问题 [J]. 南京艺术学院学报(音乐与表演),2015(4):52.
⑥ 韩锺恩. 以学科建设统领人才培养 [J]. 音乐研究,2015(1):24.

如此不信任,是否受到科学实证的扰动?甚至于受到法学唯证的操控,以至于连人所看到听到的东西都不可信、不足为据?"① 波兰尼认为现在科学扮演的角色和其霸权的消极作用,类似于当年它所反抗的教会以及宗教裁判所扮演的角色,由此造成大规模、大范围的荒诞和悲哀局面,而重新肯定人本实证的合理合法性正是对人的尊严的复归。临响作为一种真理来源的人本实证研究,正是音乐美学这一学科之所以存在的深层价值,它维系并凸显了审美的人和人的审美,这是其他任何学科都无法取代的。从这个意义上,我们当然需要音乐美学。

① 韩锺恩. 在音乐的声音中究竟能够听出什么?:关于音乐美学与音乐学写作的教学、科研以及学科建设的工作笔记 [J]. 南京艺术学院学报(音乐与表演),2013(1):12.

第二章

实践论

> 依托临响，以听感官事实为原证，辅之以结构形态分析与历史理论解析。①

韩锺恩音乐美学思想的实践本体即临响作业，有关临响的原理（临响哲学）在上一章已经作了较为详细的叙事，本章将进一步论述临响的实践形式及基于临响作业的音乐美学学科语言问题。

经过长期实践的发展和完善，临响作业已形成较为成熟的研究方法，主要包括音乐学写作、音响诗学两个概念和具体形式。音乐学写作与音响诗学在学理和路径上也彼此相通，或者说音响诗学是音乐学写作的进一步锤炼，但其相关萌芽贯穿于韩锺恩早期学术思考。如果说两者有什么区别，那就是音乐学写作偏重于基本操作、规模作业、群体协作，凸显用语言文字书写音乐的本怀；音响诗学更倾向于学术高度、思想深度、精雕细琢的个人学术作品，注重对声音原始美学规范和动能的追溯。为了论述的全面和有序，本书将音乐学写作与音响诗学作为临响实践的两种代表形式分别论述。

在以上两者之外，韩锺恩还发表了大量的音乐批评（以音乐会乐评为主），这也是其临响实践的有机组成部分。尽管音乐批评在学

① 韩锺恩. 音响诗学并及个案描写与概念表述［J］. 音乐研究，2020（5）：38.

术上的重要性不及音乐学写作和音响诗学，但音乐批评却是感孕"临响"一词、锤炼临响方法的原初领域，因此在临响体系中占有特殊地位。此外，韩锺恩还对音乐批评和音乐美学进行了区别，同样具有指导性意义。

音乐美学学科语言是韩锺恩长期关注的另一问题，他认为学科语言是一个学科"安身立命的绝对尺度"①，并密切结合临响作业，在研究和写作实践中不断探索建构学科的"合式"语言。在这一过程中，先验问题已若隐若现，因为他的理想是建立一种基于元声音和元陈述的"普式"性元语言。这种普遍性意图正是音乐美学追求真理的方式，也是其区别于其他学科的某种本质。

第一节　临响实践形式之一：音乐学写作

音乐学写作是韩锺恩在 2007 年提出（2008 年正式撰文提出）的一个概念②，相关应用要更早。最初是一种以音乐美学研究和临响作业为核心的启发式师生互动教学形式和工作坊，"集讨论、写作、发表三位一体"③，后来在实践中逐渐发展为一种在外延上有所扩大、多学科（师生）介入、以各自学科角度观照同一主题或对象的研究生、本科生培养模式和师生协作的教研生态及写作范式，乃至成为学科建设的具体"行态"④，还包括暑期研习班等衍

①　韩锺恩. 面对声音如何汲取多学科资源成就合式的学科语言 [J]. 音乐艺术（上海音乐学院学报），2012（1）：43.

②　韩锺恩在第八届全国音乐美学学术研讨会（2008 年 11 月 24—26 日，上海音乐学院）上提交的论文《零度写作，并及音乐美学学科与音乐学写作 to be 问题，三个讨论：how，why，in this way》中正式提出音乐学写作概念，并于次年通过修订上海音乐学院音乐学系本科教学计划主科课程，将音乐学写作正式纳入教学实践。见韩锺恩. 如何通过古典考掘还原今典：音乐学写作问题再讨论 [J]. 音乐艺术（上海音乐学院学报），2011（1）：69.

③　韩锺恩. 以学科建设统领人才培养 [J]. 音乐研究，2015（1）：25.

④　此处指推进事物发展变化的过程、方式和路径。

生业态①。然其主旨仍在于"以学科间性合力成全与圆满预期设定的音乐学写作目标"②，以及"面对声音如何汲取多学科资源成就合式的学科语言"③。

一、音乐学写作释义

音乐学写作即"用音乐学的方式写音乐"（writing music on musicology），"通过音乐学的方式对音乐进行叙事与修辞，针对并围绕如何切中音乐感性直觉经验（通过作品修辞并及整体结构描写与纯粹感性表述）的问题"④，又或者说，区别于作曲家用音乐的方式写音乐，"音乐学写作就是通过文字语言为音乐立言"⑤。但也出现了一些因望文生义、不求甚解导致的误读和讹传，甚至被臆断为音乐文学，这种误解其实毫无道理，因为"写作"是所有理论研究的应有之义和通用术语。事实上，音乐学写作比一般的音乐学研究更带有一种方法论意味和学术感，或者说是一种基于音响经验实事的内居化的音乐学分析，是对音乐学分析学统的继承、接续和发展⑥，这一名称是学术进入深水区或高精阶段的一种自然流露。

① 自2018年始，韩锺恩领衔的上海音乐学院音乐美学与当代音乐研究主题讲坛暨艺术学理论暑期研习班已连续成功举办多届，在业界形成品牌效应，在国内外产生较大影响。第一届主题为"临响乐品：音乐的听与美学的说"（2018年），第二届主题为"音响诗学：置于美学与艺术学之间的音乐美学"（2019年），第三届主题为"诗去史来：美学问题在音乐学范畴与音乐史进程中的学科定位"（2020年），第四届主题为"实事求是：作为音乐美学史的音乐美学"（2021年），第五届主题为"思诗一体：音乐美学学科语言问题研究"（2022年），第六届主题为"当代音乐的艺术边界"（2023年），第七届主题为"艺术声音的审美底线"（2024年）。
② 韩锺恩. 置于学科间性合力的音乐学写作 依托学科间性合力的音响诗学作业：写在2021"马勒之象"音乐学写作工作坊专题论坛之前、为南京艺术学院学报《音乐与表演》撰写［J］. 南京艺术学院学报（音乐与表演），2021（4）：4.
③ 韩锺恩. 面对声音如何汲取多学科资源成就合式的学科语言［J］. 音乐艺术（上海音乐学院学报），2012（1）：43.
④ 韩锺恩. 如何通过语言去描写与表述语言所不能表达的东西：关于音乐学写作并及相关问题的讨论［J］. 南京艺术学院学报（音乐与表演），2010（2）：12.
⑤ 韩锺恩. 以学科建设统领人才培养［J］. 音乐研究，2015（1）：24.
⑥ 关于音乐学分析与音乐学写作的学统递进关系，韩锺恩通过祖述、解读于润洋先生相关重要论断的方式予以连通和建立。

音乐学写作，具体来说，韩锺恩将其表述为："以音乐作品形式语言为主体生成听感官事实，通过情感意向去成就音乐的艺术意象，依此就感性表现与美艺术进行与其相应的分析与讨论，于合目的性与合规律性之不对称相合的动态平衡中间逼近存在本体，在直觉联觉统觉自觉的集散与离合前提下寻求合式的学科语言建构合理的学术书写。"① 简单地说就是"通过声音修辞构成音响叙事，通过音响叙事成就音乐意义"②。直白地说就是"通过文字语言把听到的、想到的、本有的、之所以是的声音，一一书写出来"③。其中的实操要点是："1. 在艺术学层面，主要是探寻与追询作品之所以是的工艺结构。2. 在音乐学层面，主要是钩沉与考掘工艺结构之所以是的音响结构力。3. 在音乐美学层面，主要是终究与规约音响结构力之所以是的基于原始美学规范想像的感性结构力。"④ 也就是"从相关作品工艺结构的形与相关音响结构力的势切入，并最终归于感性结构力"。⑤

可以看到，以往相对被忽略的感性直觉经验，也就是审美本体，得到了有效关注，而这一关注是结合音乐结构形态分析来推进的，我们可以从以下几点来进一步理解音乐学写作的特质：

1. 观照这个艺术意象（"作为意向存在的音响经验实事"）正是其区别于其他音乐分析研究方法的"多出来的一点点意义"⑥，也就是其为音乐美学、把握到审美问题的点石成金之所在。韩锺恩曾

① 韩锺恩. 置于学科间性合力的音乐学写作 依托学科间性合力的音响诗学作业：写在2021"马勒之象"音乐学写作工作坊专题论坛之前、为南京艺术学院学报《音乐与表演》撰写[J]. 南京艺术学院学报（音乐与表演），2021（4）：1.

② 韩锺恩. 声音修辞以及音响叙事乃至音乐意义成就：忆黄师携后生再学问[J]. 中国音乐学，2012（1）：122-130.

③ 韩锺恩. 以学科建设统领人才培养[J]. 音乐研究，2015（1）：24.

④ 韩锺恩. 从元问题到元命题：相关音乐美学学科结构与本体的问题讨论[J]. 人民音乐，2019（1）：64-65.

⑤ 韩锺恩. 相关音乐学写作方法问题与结构布局讨论[J]. 南京艺术学院学报（音乐与表演），2017（1）：32.

⑥ 韩锺恩. 如何通过语言去描写与表述语言所不能表达的东西：关于音乐学写作并及相关问题的讨论[J]. 南京艺术学院学报（音乐与表演），2010（2）：6. 另见韩锺恩. 音乐意义的形而上显现并及意向存在的可能性研究[M]. 上海：上海音乐学院出版社，2004：356.

以对布拉姆斯（Johannes Brahms）《第一交响曲》以及坎切利（Giya Kancheli）为两个童声、童声合唱队和乐队而写的《明亮的悲伤——为战争中死去的孩子而写》的解读为例，探讨了音响经验实事的显现过程——"从音响感受和感觉（黑沉沉冷冰冰），以及相关批评（虚伪晦涩），中间经过形式描述（最小的音调动机内包含着发展潜力并展现出叙事性的史诗风格），最终到达史诗意义的底层（舍身忍让的贵族姿态和拥抱自然的平民心态的历史融合）"（以上括号中为《第一交响曲》相关修辞描写），"通过对音乐作品音响结构的直接面对，又通过对音乐作品形式结构的间接透视，再通过对音乐作品意义结构的逐渐显现，音乐作品的存在方式已然发生了质的变化，即：从现实存在，经由历史存在，到达意向存在；一个由形而下的音响体现，到形式表象的自身展现，再到形而上的意义显现"，"这透彻敞开的部分，对客体而言，就是对象多出来的那一部分，对主体而言，则就是意向设入的那一部分，以至于成为艺术审美过程当中的实事。由此，主体通过情感意向设入，不仅使声音对象有了经验之后和形而上的意义显现，而且，还获得了对声音这样一种感性对象的内在拥有方式"。① 所谓"多出来的那一部分""内在拥有方式"，并非只是音乐美学研究中的副产品，而是具有根本性的结构价值，是上章所述的内居认知的结果，它让理解音乐成为可能，正如第一章所引波兰尼的话语："我们通过内化一个事物来赋予它以意义，通过异化（外化）它来摧毁它的意义。"② 音响经验实事就是内化的结果，意义由此而来。

2. 音乐美学应重视对音乐本身结构形态的精细分析，避免"胡说"。韩锺恩继承并援引叶纯之、钱仁康、于润洋等先生重视结构形态分析的观点，同时要求自己的学生"不要做不懂音乐的音乐学家"。他指出："值得关注并加以重视的是，（叶纯之）先生在此前

① 韩锺恩. 作为意向存在的音响经验实事［J］. 中国音乐学，2004（1）：62，64.
② 迈克尔·波兰尼，马乔里·格勒内. 认知与存在：迈克尔·波兰尼文集［M］. 李白鹤，译. 南京：南京大学出版社，2017：124.

提下特别强调：必不可少的是，还要加上对音乐本身结构形态的研究。对此，完全有理由把它看做为一个理论依托，其深层内涵似乎意味着：音乐美学如果远离音乐结构形态去讨论美学问题就不是音乐美学，而是一种胡说。"① 也就是说，没有音乐结构形态分析，音乐美学就是空中楼阁，只能讨论观念问题而缺乏坚实的基础。

3. 音乐美学应重视对感性直觉经验的聚焦和观照，避免"白说"。韩锺恩认为："近年来，我在自己的教学与研究中，又提出针对并围绕感性学的问题，把听感官事实作为音乐感性问题的始端与终端，甚至于将此看做是音乐美学学科本体。与上述相仿，其深层内涵即意味着：音乐美学如果只是讨论音乐作品中的声音关系而忽略感性问题就无须音乐美学，仅仅是一种白说。"② 也就是说，只有音乐结构形态分析而缺乏对审美感性问题（特别是感性直觉经验）的观照，音乐美学就不存在，就只是某种音乐分析。

因此，要把以上要素有机综合起来，通过工艺结构、音响结构力、感性结构力的重重递进和"感官事实与有赖于意向实事的双重取向"③，由形而下而导向形而上对审美本体的澄明——美形→美听→美言→美本④，贯彻以"精心制作并无尽唯美的贵族精神"⑤，由此，音乐学写作和一个合格的音乐美学学术作品方能成立。这正是以往粗放研究和跨界研究所缺乏的一种精神。需要指出的是，在"通过作品修辞并及整体结构描写与纯粹感性表述"的各个环节和整个过程中，"不能仅仅是音乐事实的复写，更需要有通过学术过滤与

① 韩锺恩. 传世著秋枫红：叶纯之先生的学术思想和教学实践 [J]. 人民音乐，2017（8）：52-53.

② 韩锺恩. 传世著秋枫红：叶纯之先生的学术思想和教学实践 [J]. 人民音乐，2017（8）：53.

③ 韩锺恩. 第十届全国音乐美学学术研讨会开幕词：代专题主持人语 [J]. 中央音乐学院学报，2015（4）：4.

④ 韩锺恩. 历史潮汐与人文潮流的声音涌动：有感于贾达群乐队协奏组曲《逐浪心潮》的几个问题讨论 [J]. 人民音乐，2021（9）：27.

⑤ 韩锺恩. 不忘《大学》初心　牢记"大学"使命 [J]. 人民音乐，2021（5）：42.

学科提纯的理论实事,以及针对并围绕音乐自身存在的 to be 问题研究",即"具高附加值的音乐学写作"。① 这也就是音乐美学学术研究的意义所在,它将自身置于艺术作品中的真理澄明,将音乐中的综合实在显示出来。

二、音乐学写作范例拈提

经过近二十年的长期实践和不懈努力,音乐学写作工作坊已成为业界较为成熟和具知名度的学科品牌,收到良好成效,并产生较大影响。韩锺恩通过一系列教研专题,包括李斯特钢琴作品 4 首、肖邦钢琴作品 24 首、贝多芬晚期钢琴作品 6 首、不同时期协奏曲 7 首、音乐美学概念命题范畴问题、施尼特凯大协奏曲 6 首、瓦格纳歌剧乐剧器乐段 9 首、《尼伯龙根指环》多学科论坛、19 世纪艺术歌曲若干首、调性表情研究——c 小调是一个问题、由听式引发的多重结构、拉威尔器乐作品、交响思维、舒伯特钢琴奏鸣曲、音乐作品的艺术动能与审美力场——布鲁克纳交响曲、马勒之象、当代中国音乐作品研究、布拉姆斯之声等,并与之配套开展课堂讨论、专题笔会、学院论坛、辑集出版等规模作业,实践临响、培养后学,发表了大量学术成果,在一定范围内实现了音乐美学研究从粗放、铺张的广谱研究和通论通史叙事向集约的精细作业、潜入学术深水区的转变,在一定程度上扭转了以往音乐美学忽视或回避感性直觉经验的现象。特别是师生间充满热情的教学相长、相互启发,实际上是一种内居化的教学,使得对临响的美学哲学思考继续纵深发展,促进了音乐美学学科的主体性增长。

有关音乐学写作课程及音乐学写作工作坊专题论坛的学术记录和师生讨论,可参见韩锺恩《关于肖邦的研究以及当前的音乐美学

① 韩锺恩.音乐学写作问题讨论并及相应结构范式与马勒作品个案写作[J].中国音乐学,2010(3):114.

专业研究生教学问题》①《通过协奏曲体裁形式讨论音乐美学问题并及批评音乐学》②《上海音乐学院音乐学专业音乐美学方向专题讨论课记录》③《以适度中庸的姿态在古典与现代中间寻求动态平衡——施尼特凯大协奏曲相关问题讨论》④《学会提问并依此结构书写音乐中的声音》⑤《〈尼伯龙根指环〉多学科专题论坛》⑥《2012—2013学年第二学期上海音乐学院艺术学理论学科艺术哲学与批评方向硕士、博士专题讨论课瓦格纳专题讨论与写作：瓦格纳歌剧乐剧序曲前奏曲间奏曲终曲》⑦《通过跨界寻求方法，立足原位呈现本体》⑧《c小调是一个问题》⑨ 等文叙事。

韩锺恩为音乐学写作（个案写作）设定的一般程序，主要包括：

一、针对与围绕音乐事实的整体结构描写；

二、针对与围绕音乐学实事的纯粹感性表述以及相关艺术、美学、哲学问题；

三、针对与围绕音乐自身存在的 to be 问题与形而上学

① 韩锺恩. 关于肖邦的研究以及当前的音乐美学专业研究生教学问题 [J]. 艺术百家，2010（4）：82.

② 韩锺恩. 通过协奏曲体裁形式讨论音乐美学问题并及批评音乐学 [J]. 乐府新声（沈阳音乐学院学报），2011（4）：26-32.

③ 韩锺恩，贺颖，郭一涟，等. 上海音乐学院音乐学专业音乐美学方向专题讨论课记录 [J]. 乐府新声（沈阳音乐学院学报），2011（4）：33-48.

④ 韩锺恩. 以适度中庸的姿态在古典与现代中间寻求动态平衡：施尼特凯大协奏曲相关问题讨论 [J]. 云南艺术学院学报，2013（1）：29-40.

⑤ 韩锺恩. 学会提问并依此结构书写音乐中的声音 [J]. 南京艺术学院学报（音乐与表演），2013（4）：63-72.

⑥ 韩锺恩.《尼伯龙根指环》多学科专题论坛 [J]. 乐府新声（沈阳音乐学院学报），2013（4）：5-6.

⑦ 韩锺恩，鲁瑶，李明月，等. 2012—2013学年第二学期上海音乐学院艺术学理论学科艺术哲学与批评方向硕士、博士专题讨论课瓦格纳专题讨论与写作：瓦格纳歌剧乐剧序曲前奏曲间奏曲终曲 [J]. 南京艺术学院学报（音乐与表演），2013（4）：114-120.

⑧ 韩锺恩. 通过跨界寻求方法，立足原位呈现本体 [J]. 音乐研究，2014（1）：11-16.

⑨ 韩锺恩. c小调是一个问题 [J]. 南京艺术学院学报（音乐与表演），2015（4）：51-56.

意义以及先验存在问题。①

其中纯粹感性表述,"就是针对并围绕感性直觉经验的描写","需要排除的是不及音乐事实的自由联想"。其相关艺术问题,着重"对音乐作品尤其是器乐作品中的语态(高低)、句式(长短)、音势(强弱)、质地(浓淡)等要素进行结构研究"。②

在另文中又表述如下:

第一程序:感觉→形式→意义;
第二程序:感觉→历史→内心;

进一步,两个程序以及相应层面同时显示出存在方式的转换:现实存在(形而下的音响体现)→历史存在(形式表象的自身展现)→意向存在(形而上的意义显现)。

就此,通过感觉→形式→意义的不断表述,通过感觉→历史→内心的不断置放,意义在不同的位置上,在不同的光照下,有了更加丰富多样的显现。③

解决音乐美学学科需要着力攻坚的三个主要难题:

1. 由音响结构力及其描写凸显的艺术问题;
2. 通过听感官事实及其表述呈现的美学问题;
3. 经音乐意义及其展现引发的哲学问题。④

布拉姆斯《第一交响曲》系列研究是韩锺恩有关音乐美学研究和写作的代表性和经典性的学术作品,从他学生时代的"第一研究"到新近完成的"第五研究",几乎贯穿了他的职业生涯,彰显了韩锺

① 韩锺恩. 音乐学写作问题讨论并及相应结构范式与马勒作品个案写作[J]. 中国音乐学,2010(3):102.
② 韩锺恩. 音乐学写作问题讨论并及相应结构范式与马勒作品个案写作[J]. 中国音乐学,2010(3):111.
③ 韩锺恩. 如何通过语言去描写与表述语言所不能表达的东西:关于音乐学写作并及相关问题的讨论[J]. 南京艺术学院学报(音乐与表演),2010(2):6.
④ 韩锺恩. 基于艺术工艺学的美学情智并及合目的性的哲学终端[J]. 音乐艺术(上海音乐学院学报),2016(1):22-30.

恩对研究对象和相关问题的不断深化的探索历程以及音乐学写作相关研究方法、写作路径从萌芽到成熟的全部阶段，并由此形成一个圆满的学术闭环，具有十分重要的个人学术史意义和学科方法论价值。在此意义上，似乎有理由结集出版一本《布拉姆斯〈第一交响曲〉研究》专著，作为重要学术档案在音乐学院图书馆存档。按韩锺恩自述，五个研究的主要内容和阶段性任务、研究路径如下：

第一研究：基于分析、现象、人本、判断四个问题，通过布拉姆斯《第一交响曲》个案研究，分别在结构分析、数据分析、史料分析三个方面给出相应结论。

第二研究：基于作为现实存在的音响事实与音响经验事实这两个对象之上，把感性直觉经验作为全部研究的基本对象和第一切入点，并由此牵扯音响经验实事与音响先验实事。

第三研究：基于作为历史存在的作品意义之上，以相关主题形态与音响状态为主要入口，通过感性修辞逐一关联作品的工艺结构以及音响结构力。

第四研究：接续第三研究相关问题再行研究，集中讨论如何通过展衍性驱动所聚合的具自有动能与自生力场的音响结构力，去深度观照声音材料碎片聚能与音响形式集合成场。①

第五研究：选择以下四个有着明显情感意向的叙辞：内省、感伤、眷恋、深爱；与作为形而下事实的直觉声音、经验声音、工艺声音，以及作为形而上实事的意向声音相关联；去探寻与追询作为本体的音乐作品中间之所以是的声音存在自身。回答音乐如何通过人实现自己，以显示其

① 韩锺恩. 再论在音乐中究竟能够听到什么样的声音：布拉姆斯《第一交响曲》第四研究 [J]. 中国音乐学, 2018（3）：88-89.

本质力量。①

值得注意的是，在第四研究中讨论的展衍性驱动，"尤其，是其生发出来的那种核心音响势力，如何在作品成型过程中发挥其局部驱动作用，并通过消解（主题）边界而实现的整体构建"，即"通过展开变形并藉着主体与变体以及各变体之间的结构关系而成就为一种结构驱动，作为西方艺术音乐古典范式作乐以及作品成型过程中的主导结构力"。② 其是对前三研究相关成果的集成体现和创新，通过音乐美学自身的方法和语言，揭示了西方艺术音乐中一种尚待开采的内核本质和精华奥秘，彰显了音乐美学不可替代的独特价值，又通过刨根究底逐渐逼近现象背后的本体，预示了第五研究中先验问题的顺理成章。有关第五研究内容，将在下一章第三节中再作探讨。

尽管以上介绍、引述了布拉姆斯《第一交响曲》系列研究的相关主干内容，但想要真正了解其具体写作实操和论证过程，还应深入了解《作为意向存在的音响经验实事》（第二研究）、《在音乐中究竟能够听出什么样的声音？——勃拉姆斯〈第一交响曲〉第三研究》、《再论在音乐中究竟能够听到什么样的声音——布拉姆斯〈第一交响曲〉第四研究》、《音乐如何通过人实现自己以显示其本质力量——布拉姆斯〈第一交响曲〉第五研究》原文，并参见《音乐学写作问题讨论并及相应结构范式与马勒作品个案写作》《如何通过古典考掘还原今典——音乐学写作问题再讨论》《通过协奏曲体裁形式讨论音乐美学问题并及批评音乐学》《基于艺术工艺学的美学情智并及合目的性的哲学终端》等个案研究和写作实践探讨。

① 韩锺恩.音乐如何通过人实现自己以显示其本质力量：布拉姆斯《第一交响曲》第五研究［J］.中国音乐学，2023（2）：112-113.
② 韩锺恩.再论在音乐中究竟能够听到什么样的声音：布拉姆斯《第一交响曲》第四研究［J］.中国音乐学，2018（3）：101，102.

第二节 临响实践形式之二:音响诗学

音响诗学的概念形成于 2017 年年初,是践行临响作业和音乐学写作的一种理念和策略,即"不息追询如何依听而说的音乐学写作,即音响诗学之所为"①。其较近缘起,是韩锺恩近年来对布拉姆斯《第一交响曲》和瓦格纳乐剧《特里斯坦与伊索尔德》的研究与写作;再追本溯源,可追溯到韩锺恩早期人文著述。而在音响诗学这一名称诞生之前,其相关理路其实已经应用于韩锺恩早中期学术研究。当然,在方法论和过程运用论上比较典型和完善的是近十年来的相关成果。可以说,音响诗学是韩锺恩学术思想和研究写作方式的集中体现和集大成部分,通过方法路径的高度学理化、实操化、统合化,通过将音乐研究与更广阔深刻的人文思考结合起来,韩锺恩将音乐美学研究带入了新的境界和天地。

在某种意义上,音响诗学是对音乐美学的进一步发展,从音乐到音响,从美学到诗学,意味着什么?这不是可有可无的概念游戏,而是从静态的音乐转向动态的被听感的音响,从狭隘的美元素分析转向对音乐综合实在的真理性提炼。这不仅使音乐美学学科向着学术纵深探寻,更弥补了以往音乐美学似乎只关注美的名称限定和因此被批评的逻辑漏洞。因此,音响诗学可视为对音乐美学的更新和完善,甚至是音乐美学的新的学科形态,或者说其让音乐美学真正完成了自洽,也可视为对音乐美学和音乐哲学的有机综合,它因与实在本体更密切的联系而呈现出一种更为学术化和真理性的姿态和表达。

一、音响诗学释义

音响诗学是音响和诗学两个词的合并,若从名称上依文解字容

① 韩锺恩. 音响诗学并及个案描写与概念表述 [J]. 音乐研究,2020(5):39.

易产生误会，以为音响诗学是对音乐的文学解读或是某种作曲技术理论。实则这里的"音响"主要突出声本体、听本体（临响本体）和审美本体，听感官事实和感性直觉经验，音声的自有动能和自生力场，以区别于以往相对静态的音乐本体，从而更凸显音乐美学的感性学底色。而这里的"诗学"也不是要写诗，其实是一种哲学美学上的话语和方法，是内居认知对音响文本的解密，以寻找到音响或作品中的"诗意""诗性"——这里的"诗意"指的是生成、维系作品的技术意义综合实在，也可以说是嵌入作品中的真理，它在被解密前是一种隐蔽的状态（韩锺恩、赵文怡师徒称之为"公开的秘密""直白的含蓄"①），"诗性"指的是作品的构式。正如韩锺恩所说："诗意：是否可以理解为面对并关注对象中所包含的东西。诗性：是否可以理解为面对并关注对象构成的某种方式。诗学：应该可以肯定为面对并关注对象以及上述与对象相关者的研究。"② 简单地说，音响诗学就是通过研究诗性来发现诗意，"以感性认知与理性直觉的双重路径切中公开形式与秘密内容的同一"③，其与音乐学写作一样，也是学术发展到一定阶段的自然流露。④

关于音响诗学的基本理念，韩锺恩如是说——"通过音响结构形态以及相关者音响叙事与声音修辞，去研究艺术声音之自有动能与自生力场"，其相应策略是"通过临响，逐一列出听感官事实，给出相应感性叙辞，再依托听感官事实，编织出与音响结构形态密切

① 韩锺恩. 以学科建设统领人才培养[J]. 音乐研究, 2015（1）: 26-27. 另见赵文怡. 直白的含蓄：对解析古琴如何通过具体声音与器物表述抽象古典性的一次尝试性作业[J]. 南京艺术学院学报（音乐与表演）, 2014（1）: 29-33.
② 韩锺恩.《结构诗学：关于音乐结构若干问题的讨论》书评[J]. 中央音乐学院学报, 2009（4）: 138.（该文原题为《诗者，以诗的方式去寻诗：读贾达群〈结构诗学：关于音乐结构若干问题的讨论〉并由此关联研究与写作》，发表时被编辑改为现题。相关平台在录入论文名时，只写了贾著书名，书评二字见论文页标题位置。——作者注）见韩锺恩. 音乐形式语言的诗意与诗性并及艺术音乐论域五题[J]. 艺术学研究, 2022（1）: 75-85.
③ 韩锺恩. 以学科建设统领人才培养[J]. 音乐研究, 2015（1）: 27.
④ 其实这是新旧学术的差别，学术草创期的相似学术与真正学术的差别，甚至是门外和门内的差别。

相关的临响谱系，并以乐谱为底本，通过深度阅读，进行相关古典钩沉与今典考掘的分析讨论研究与写作"。① 近期又凝练为"粘连于艺术音乐的音响结构质料，进及其形式语言理式之诗存在"②。其基本范畴包括声音质料与音响理式、声音动能与音响力场、声音修辞与音响叙事、声音意象与音响意境、声音事实与音响实事。③ 可以发现，音响诗学与以往的音乐形态学、音乐美学研究相比，呈现出一些新的更接近实在本体的向度：

1. 音响诗学"依托临响，以听感官事实为原证，辅之以结构形态分析与历史理论解析"④。关于临响的内涵以及人本原证（首证）与工艺、历史讯息辅证（后证）的主次关系，在本书第一章第三、四节已作了详细讨论。这是音响诗学作为临响哲学体现和临响作业的实践形式的底色，中后期临响实践正是在音响诗学中得以完善成熟。可以说，音响诗学是临响作业的进一步发展和成熟范式。

需要指出的是，尽管本书将音响诗学作为广义临响作业中的一种，但近年来韩锺恩对相对狭义的临响哲学与音响诗学作了一定程度的区分，即"临响哲学主要是针对并围绕感性结构力问题展开研究，而音响诗学则更多是针对并围绕音响结构力问题展开研究"，"音响诗学，就是通过音响去探寻声本体；临响哲学，就是通过临响

① 韩锺恩.置于学科间性合力的音乐学写作 依托学科间性合力的音响诗学作业：写在2021"马勒之象"音乐学写作工作坊专题论坛之前、为南京艺术学院学报《音乐与表演》撰写［J］.南京艺术学院学报（音乐与表演），2021（4）：7.

② 韩锺恩.音乐如何通过人实现自己以显示其本质力量：布拉姆斯《第一交响曲》第五研究［J］.中国音乐学，2023（2）：112.

③ 韩锺恩指出："具体而言，声音质料与音响理式，是构成音乐作品的两个最基本的结构要素；音乐作品之所以由单一呈现逐渐趋向于整体呈现，取决于声音本身存在着的自有动能，以及由此而自行生成的音响力场；随之，则进入到艺术的工艺结构程序之中，通过具有驱动力的声音修辞去成就具有叙述性的音响事件，进而，彰显其具有指向性的音乐意义；至此，通过艺术意向成就的声音意象，进一步勾画出音响意境，以至于定位具有人文关怀的精神境界；末了，再由此折返回去，探寻与触及音响结构形态之实底，并追询与求证听感官事实之确据。"见韩锺恩.音响诗学并及个案描写与概念表述［J］.音乐研究，2020（5）：39.关于"实底"与"确据"牵扯的先验本体问题，参见第三章第二节叙事.

④ 韩锺恩.音响诗学并及个案描写与概念表述［J］.音乐研究，2020（5）：38.

去追询听本体"。这里有两点值得注意,一是音响诗学侧重于追问音响结构力,追究声本体,但仍以听感官事实、感性结构力为依托;二是音响诗学与临响哲学辩证统一,"诗学并哲学同行,音响共临响一体"。①

2. 与音乐分析或音乐学分析传统注重既成形态的分析不同,"音响诗学的关注重心,主要指向作品构成的内在驱动力","把音乐的物性元素声音纳入理论范畴中间,从'之所以是'的哲学高度,去确认音乐的前定位"。② 所谓内在驱动力,主要指艺术声音的自有能动与自生力场③,并通过感性学(原始美学规范)、音响学(声音运动的势力和结构力)、工艺学(作曲学、艺术形态构思)进程而体现出来。面对作品及其声音事件时,其是一种还原研究,由表及里分为三个递进层面:一是艺术学层面的工艺结构,二是音乐学层面的音响结构力,三是音乐美学层面的感性结构力,最终把握到"艺术声音的自有动能与自生力场"。④

也就是说,音响诗学包含但不满足于一般的音乐技术和形态分析,力图探究到音乐之所以是的自然法则和内生动力,即便一个作品的成型要付诸创作智力,但这种智力也必须在遵从音乐本身特性及其生长规律的原始规约下展开(如所有悲伤的音乐形态有其共性,悲伤的音乐就不能像快乐的音乐那样展开),在此意义上,可以认为音乐创作是音乐本体的一种侧显,音乐自然本体(先验本体、音响理式)通过作曲家来显示、宣告其自身,音乐通过人实现其本质力量。也就是说,音乐诗学的野心在于追问元声音、元音乐以及音乐

① 韩锺恩. 近年来我的学术指向与学科关切[J]. 音乐艺术(上海音乐学院学报),2023(4):12.

② 韩锺恩. 音响诗学并及个案描写与概念表述[J]. 音乐研究,2020(5):38.

③ "所谓自有动能,即声音动力的自在能量;所谓自生力场,即由声音动力持续释放自在能量而自行生成的音响场域"。见韩锺恩. 音响诗学并及个案描写与概念表述[J]. 音乐研究,2020(5):37.

④ 参见本章第一节有关音乐学写作的叙事。音响诗学在韩锺恩近期研究(如韩锺恩《音乐如何通过人实现自己以显示其本质力量:布拉姆斯〈第一交响曲〉第五研究》)中又有所进化,侧重于从先验角度以及情本体与音乐理式的关系出发。

的理式（参见本书第三章"先验论"），并在这种普遍性意图上使用一种学术上的元叙事和元语言（参见本章第四节有关学科语言的叙事）。

值得注意的是，与以往音乐美学粗放、铺张、广谱、杂散的研究状况相比，音响诗学呈现出严谨的次第性和目的性。次第是一门学问发展到成熟范式的标志，目的则是不离本体、朝向本体。

3. 音响诗学通过文本分析（古典钩沉）朝向音乐实在（今典考掘），从事相关研究与写作（此义同音乐学写作）。所谓"古典""今典"语出陈寅恪①，古典钩沉指对初生文本（音响与经验）和次生文本（乐谱与史料）的分析讨论，包括感性直觉经验、乐谱底本、情感工艺的结构驱动等的深度解读；今典考掘指还原之所以是的音乐，也就是探寻音乐作品之所以是的声本体原始美学内生规范、切中和释义音乐作品的整体综合实在。

二、音响诗学范例拈提

韩锺恩将音响诗学的实操指导原则总结为"置于艺术学基本问题之论域中，依托审美之基本路径，彰显美学之基本策略，逼近哲学之基本目的，因循语言学之基本逻辑"②，也就是依托学科间性合力进行音响诗学作业：

（1）置于艺术学基本问题之论域中间，主要从艺术学

① 古典与今典概念，来自陈寅恪的《读哀江南赋》与《柳如是别传》，"古典"即"解释词句、征引故实，通过查寻旧籍之出处解释辞句"，"今典"即"作者当日之时事也，即通过考证本事探询当时之事实"。见韩锺恩. 音响诗学并及个案描写与概念表述 [J]. 音乐研究，2020（5）：37. 另见韩锺恩. 如何通过古典考掘还原今典：音乐学写作问题再讨论 [J]. 音乐艺术（上海音乐学院学报），2011（1）：70，75；韩锺恩. 音响诗学：瓦格纳乐剧《特里斯坦与伊索尔德》乐谱笔记并相关问题讨论 [J]. 音乐文化研究，2020（1）：16；陈寅恪. 读哀江南赋 [M] //陈寅恪，陈美延. 金明馆丛稿初编. 北京：生活·读书·新知三联书店，2001：234；陈寅恪. 柳如是别传 [M]. 北京：生活·读书·新知三联书店，2001：7.

② 韩锺恩. 置于学科间性合力的音乐学写作 依托学科间性合力的音响诗学作业：写在2021"马勒之象"音乐学写作工作坊专题论坛之前、为南京艺术学院学报《音乐与表演》撰写 [J]. 南京艺术学院学报（音乐与表演），2021（4）：7.

之工艺结构着眼,就相关"声音行式—形式"与"音响行态—形态"进行描述:其声音质料与音响理式,即线性行运的对置路径与弯折回转的折返路向。通过先下后上的声音弧线、先徐后疾的结构节律、先松后紧的和谐节度,直言并明示其"声音行式—形式"与"音响行态—形态"指向。

(2)依托审美之基本路径,主要从听感官事实着眼,就相应于音响结构的感性体验,以及感性直觉经验作相应表述:其声音动能与音响力场,即音响结构力的内在驱动性与感性结构力的自生张弛性,主要通过弯折形态与折返行式得以激发,并拓扑展衍;与此同时,直接触发相应的感性张力,随着声音动能的不断凸显与音响力场的持续铺张。

(3)彰显美学之基本策略,即主要从音乐的形式语言着眼,就其结构诗性的审美无利害关系与自律性行运作相应阐述:其声音修辞与音响叙事,即有集成意义的音响结构聚合力与有抗衡意义的感性结构推拉力。

(4)逼近哲学之基本目的,即主要从音乐之所以是的本体问题着眼,就其声音存在的自有、原在、本是作相应论述:其声音意象与音响意境,即奋力抗争的心理能量与自强不息的意志表象。与上述美学之基本策略相关者,从之所以是的本体问题着眼去审视,在音乐作品中,声音自律性的自在行运,以及审美无利害关系的自由奔放,不外乎借着声音意象而彰显,无非是凭着音响意境而明显。

(5)因循语言学之基本逻辑,即主要从文字语言对音乐的描述与对音乐感性体验,以及音乐感性直觉经验的表述方面着眼,就文字语言的限度与可能作相应申述:其声音事实与音响实事,即基于音—诗一体、情—诗一体、思—诗一体的直言明示与通过意向存在的形上表述。综上

艺术学论域、审美路径、美学策略、哲学目的,并声音质料—音响理式、声音动能—音响力场、声音修辞—音响叙事、声音意象—音响意境,至此,汇聚到语言学逻辑并及声音事实—音响实事,为了达到——言说音乐作品的"声音行式—形式"与"音响行态—形态",言说面对音乐作品的"声音行式—形式"与"音响行态—形态"时所引发与生成的相应感性经验——这样一个目标,这里,以音—诗一体、情—诗一体、思—诗一体的范式,针对并围绕声音事实—音响实事进行相应作业。

预期目标及其重点,应该是通过对工艺结构中的声音动能与音响力场的分析,去探寻与追询音响结构力与感性结构力之间的互动乃至于合体;通过具有结构驱动力的声音修辞,去成就具有叙述性的音响事件,以呈现一种没有明确所指的随性漂移的能指,和一种不及故事的纯粹讲述,以及一种形式语言的绝对声音呈现。①

同样,有关音响诗学的实际操演和详细叙事,还需阅读《音响诗学——瓦格纳乐剧〈特里斯坦与伊索尔德〉乐谱笔记并相关问题讨论》《音响诗学并及个案描写与概念表述》《之于特里斯坦和弦集释的别解》② 等文及其个案描写,以及《置于学科间性合力的音乐学写作 依托学科间性合力的音响诗学作业——写在 2021 "马勒之象"音乐学写作工作坊专题论坛之前、为南京艺术学院学报(音乐与表演)撰写》《近年来我的学术指向与学科关切》等文中音响诗学作业相关段落,才可彻知。

① 韩锺恩. 近年来我的学术指向与学科关切[J]. 音乐艺术(上海音乐学院学报),2023(4):16-28. 另见韩锺恩. 置于学科间性合力的音乐学写作 依托学科间性合力的音响诗学作业:写在 2021 "马勒之象"音乐学写作工作坊专题论坛之前、为南京艺术学院学报《音乐与表演》撰写[J]. 南京艺术学院学报(音乐与表演),2021(4):7-10.

② 韩锺恩. 之于特里斯坦和弦集释的别解[J]. 音乐研究,2023(1):5-27.

第三节 临响实践形式之三：音乐批评

虽然音乐批评（音乐评论）不是韩锺恩音乐美学研究和教学体系的主体部分，或者说音乐批评与音乐美学是有所区别的，甚至有着各自的学科特征，但音乐批评在韩锺恩临响哲学与实践中占有特殊的地位，与音乐美学研究也有着密切的关系。这是因为"临响"一词及其相关概念、内涵，正是在音乐厅和听乐、乐评实践中感孕产生的，对此第一章第三节已经作了相关说明，因此音乐批评虽然不是严格意义上的音乐美学，却是"临响"的肇始和重要策源地，是近三十年韩锺恩学术思想的源头之一。在"临响"诞生之后，音乐批评作为临响作业试水的试验田，还继续发挥了实践理路、夯实基础、深化内涵的作用。

事实上，音乐批评在韩锺恩师生团队的日常写作中一直占有相当比重，不仅韩锺恩本人经常发表乐评，其弟子也持续发表了大量优质乐评，其发表文章数、媒体活跃程度和对音乐现实的关注度明显超过其他院校的同领域学术团队。由此也可以看出，音乐美学教学研究的卓越性反过来推动了音乐批评的繁荣，音乐批评又不断拓展着音乐美学的新的边界。

一、音乐批评与音乐美学的异同

音乐批评是否属于音乐美学？音乐批评与音乐美学有什么异同？这是一个看似简单，但实际上较为模糊，甚至在实际中混淆不清的问题，而辨析音乐批评与音乐美学的异同，也更有助于我们理解音乐美学的本义和本怀。韩锺恩认为音乐批评与音乐美学有一定交集，但仍分属两个不同领域或学科，这是因为二者在关键处和本体论上呈现出不同的取域和侧重。韩锺恩音乐批评思想主要集中于《基于临响倾听之上的音乐批评——和我的研究生讨论音乐批评问题》一

文，他认为：

1. "批评（criticism）带有批判的涵义，也可称之为评论，其原意是针对一个对象去进行品头论足。批评需要一定的姿态，以汉语繁体字'評論'看，一为：言+平，表示提倡公正，既不捧杀，也不棒杀；二为：言+仑，表示有伦次有条理地去说"。其外在功能是"褒贬分明，匡正是非"，其自足成就即"独立成章，文心雕龙"。①

2. 音乐批评的基本姿态是"通过作品，相关声音，显现历史，追问意义"，其路径是"通过感受去进行诠释并给出判断，通过考察去进行描述并给出评价"，其学理定位是"以感性的姿态，通过直觉的方式去观照一个感性活动对象"，"以理性的姿态，通过认知的方式去观照这样一种感性直觉活动"，"最终，给出合式（历史的、人文的、审美的、技术的，或者综合的等等）的判断与评价"。由于处于不同历史时段的批评者受到"不同艺术思潮或者理论倾向的影响"，会造成批评论域以及批评姿态的相对不同，如以作者为中心的论域、以作品为中心的论域、以读者为中心的论域，并呈现偏重工艺技术的音乐批评、偏重心理体验的音乐批评、偏重历史描述的音乐批评、偏重美学判断的音乐批评，以及综合多重方式的音乐学分析等多种样式。②

3. 音乐批评和音乐美学有所不同，尽管两者在许多情况中"在面对音乐作品这个感性对象上是相同的，都必须通过临响，但其实际路径和基本目的却是很不一样的"。

> 音乐美学的路径是，面对音乐作品这个感性对象，听到什么？进一步想到什么？再进一步悟到什么？是通过感受、感觉、感想、感悟去把握音乐作品。其中，听是凭借经验直觉，想是凭借经验联觉，悟是凭借先验直觉。也就

① 韩锺恩. 基于临响倾听之上的音乐批评：和我的研究生讨论音乐批评问题 [J]. 人民音乐，2010（1）：74.

② 韩锺恩. 基于临响倾听之上的音乐批评：和我的研究生讨论音乐批评问题 [J]. 人民音乐，2010（1）：74.

是,在通过直觉驱动的进程当中,不断地变联觉为自觉。而音乐批评的路径则是,面对音乐作品这个感性对象,听到什么?进一步知道什么?再进一步是依此判断并给出价值指标。因此,两者在感性在先与知性分岔之后,进行理性定位,音乐美学是通过对音乐作品的审美去进行研究:它该有什么?音乐批评则是通过对音乐作品的审美去进行判断:它究竟是好是坏。①

以上这段叙事可能是业界对音乐批评和音乐美学所作的最精准的学理定位和比较分析,值得相关从业者仔细琢磨。

4. 虽然音乐批评与音乐美学在实际路径和基本目的上显示其各自的本质特征,但如果相关音乐批评属于偏重美学判断的音乐批评,"则有赖于确定的形式与感性的充分","有必要对音乐批评进行美学发掘",因此其与音乐美学也有相当程度的交集,加之共同的临响前提,这是音乐批评作为音乐学写作与音响诗学实验田、孵化器的基础。这类音乐批评"一方面,面对声音形式进行充分的感性体验","另一方面,在相应的直觉基础上,通过意向感悟和理念诠释去显现音乐的意义",与此同时"与微观的技术批评和宏观的文化批评并行不悖,并形成良性的互动。通过这样的音乐批评,不仅能够把握音乐作品的音响结构和形式结构,而且,还能够把握音乐作品的意义结构"。其面临的主要问题是"对人的感性直觉经验进行合式的理论定位,并且,在此前提下,进一步确认以合式的姿态去直接面对音响敞开",而现实声音有两种现象:"一种是物理现象,在声音之中,作为声音自身的陈述,可以称为:音响事实;一种是心理现象,在声音之后,作为声音对别的东西的表述,可以称为:音响经验事实。两者在性质上都属于音乐作品的现实存在。"②

① 韩锺恩. 基于临响倾听之上的音乐批评:和我的研究生讨论音乐批评问题[J]. 人民音乐,2010(1):75.

② 韩锺恩. 基于临响倾听之上的音乐批评:和我的研究生讨论音乐批评问题[J]. 人民音乐,2010(1):75.

这就涉及作品描写和经验表述问题，音乐批评正是通过不断尝试来为音乐美学积累经验。

5. 音乐批评的核心问题是"如何基于临响倾听之上以音乐批评的独特方式描写作品和表述经验""用什么样的文字语言去进行这样的描写与表述？"

在物理现象层面，就是一个具有声音感受乃至音乐感受能力的主体，去面对一种声音乃至一部音乐作品，进行合式的音响事实描述。虽然这些描述可能还算不上是完全针对音乐作品音响事实的纯粹描述，但是十分显然，这样的描述，和更加狭窄的作品技术描述相比，和更加宽泛的音乐史描述相比，毕竟会在感性成分方面相对突出。也就是说，意在突出感性成分的物象描述，则肯定会在美学的属性方面，有明显的偏重。比如针对声音本身，如果以上下左右前后作为声音存在的时空间边界，那么，无论是在内还是在外，以及两方面的互动，都将直接与作为现实存在的音响事实相关。与上下左右前后相应者，至少有声音的高低长短厚薄，在音响结构形态方面，无非就是个别音呈现的点、音和音连贯一起的线、若干音叠置一起的块、若干有关联性的音铺展开的面，等等。因此，作为音响结构的高低长短厚薄，实际上，就是分别与声音属性最基本元素相关的音高、音长、音强，以及与音色相关的浓淡。这四个向度，对感性经验主体而言，应该说是最最易于感受的。除此之外，还有与音强相关的强弱和大小，与音色相关的清浊和疏密，与线条相关的曲直和正歪，与匀称相关的凹凸和颠簸，与节奏和律动相关的松紧和缓急，与织体相关的横竖和断续、复杂和单纯、简练和繁复，与空间占有相关的全和空、有和无，以及软和硬、虚和实、动和静、粗和细、收和放、开和关，等等。再复杂一点的状态，则需要某种关系的转换，比如：轻重和多少相关，沉闷和

迟钝相关，尖锐和锋利相关，柔韧和黏稠相关，等等。①

以上这些叙辞已经表现出音乐美学中纯粹声音陈述的特征，正是对之于纯粹声音陈述的声音修辞与音响叙事及其相关语言的演练和淬炼。

 和作为现实存在的音响事实平行的是作为现实存在的音响经验事实。这个问题主要针对的是心理现象，也就是说，在现实的音响事实之后，进一步表述通过主体感觉呈现出来的，作为现实存在的音响经验事实。如果说，在物理现象层面，是一个具有声音感受乃至音乐感受能力的主体，去面对一种声音乃至一部音乐作品，进行合式的音响事实描述，那么，在心理现象层面，也就是一个可以产生声音感觉乃至音乐感觉的主体，通过一种声音乃至一部音乐作品，进行合式的音响经验事实描述。

 在作为现实存在的音响事实和音响经验事实的基础上，还需要触及作为意向存在的音乐作品的形而上意义。

 音乐作品的形而上意义，就是在作为现实存在的音响与音响经验之后，通过具有针对性的意向及其与之相关的充实，去获得一种有别于现实存在的意向存在。这种存在是在感性直觉之后继续连接感性联觉和理性统觉，甚至于进入到心灵内省的范畴当中，是需要通过倾听才可能获得的。②

这种"有别于现实存在的意向存在"，即上文论述音乐学写作时提到的"作为意向存在的音响经验实事"，也正是音乐美学区别于其他音乐分析研究方法、成就其自身的"多出来的一点点意义"。③ 由

① 韩锺恩. 基于临响倾听之上的音乐批评：和我的研究生讨论音乐批评问题［J］. 人民音乐，2010（1）：74-76.
② 韩锺恩. 基于临响倾听之上的音乐批评：和我的研究生讨论音乐批评问题［J］. 人民音乐，2010（1）：75-76.
③ 韩锺恩. 如何通过语言去描写与表述语言所不能表达的东西：关于音乐学写作并及相关问题的讨论［J］. 南京艺术学院学报（音乐与表演），2010（2）：6.

此可见，音乐批评促生音乐美学相关概念范畴的现场驱动意义和学科间性价值。

 至此，声音的物理感受及其相应的心理感觉逐渐淡出，而意向感悟却藉着直觉和诠释不断深入提升。最终，通过这种方式成就的音乐批评，将依据音乐应该有的方式对音乐做出合式与否的判断，并给出相应的价值指标。①

以上是韩锺恩（偏重美学判断的）音乐批评的作业路径，也即音乐批评与音乐美学的关系和异同。从中亦可见，音乐批评作为音乐美学的磨刀石和试金石，在韩锺恩音乐美学思想兴起、音乐学写作语言形成、临响哲学及其实践成熟过程中的独特意义。

韩锺恩乐评还有两点信息值得关注：

一是其中提到的"重返音乐厅"策略——"尽可能祛除笼罩与弥漫在音响之外的'精神遮蔽'，从而，真正亲近实际发生的音响"②，其意义还在于把音乐美学脱离音乐审美现场和感性直觉经验的纯思辨倾向扭转过来，让研究音乐审美的人重回音乐审美现场，并以之作为原证和研究的出发点。

二是对一些媒体上平庸乐评的批判——"'大众评说'的泛滥与'雷同话语'的复制，……音乐会批评的力度之微弱，面目之苍白，难以与实际音乐生活相称，诸如'激昂饱满的情绪'，'抒情流畅的语调'，'庄重威严的气势'，'细腻委婉的风格'，等等。不仅没能触及作品，则更难以针对演奏，于是，说了也几乎等于没说"③。在笔者看来，这些批判既是针对当时音乐批评（某些报道、评论）状况和水准的描述，也是对当时音乐美学粗放、广谱叙事的

 ① 韩锺恩. 基于临响倾听之上的音乐批评：和我的研究生讨论音乐批评问题[J]. 人民音乐，2010（1）：76.
 ② 韩锺恩. 当"音乐季"启动之际：北交首演音乐会：并以此设栏"临响经验"[J]. 音乐爱好者，1998（3）：12.
 ③ 韩锺恩. 当"音乐季"启动之际：北交首演音乐会：并以此设栏"临响经验"[J]. 音乐爱好者，1998（3）：14.

揭露。于是，正如韩锺恩所说和示范的，我们需要一种集约的、内居的、职业的音乐美学研究和音乐批评写作。

二、音乐批评范例拈提

在《通过协奏曲体裁形式讨论音乐美学问题并及批评音乐学》一文中，韩锺恩在论证协奏曲的感性功能转型问题（复调样式主要是通过轮流说话形成的对话，主调样式主要是通过主次并置形成的对话，调性中心瓦解之后主要是通过一与多互动形成的共话）时，结合其个人的音乐会临响经验来加以说明，或者说以乐评经验和相关材料来支撑其音乐美学探讨的展开，就是音乐批评为音乐美学服务、提供原始养分的例证：

a. 追逐对位。这是一种先后依次的对位，这种发生在异质结构中的对位，甚至也可以以结构对位命名，即音响结构与感性结构之间形成的对位关系。进一步，这种异质结构的对位又通过追逐的方式形成一种呼应。1999年6月8日晚上，我在北京世纪剧院现场感受德国小提琴家安妮-索菲·穆特与陈佐湟指挥中国交响乐团合作演出的贝多芬《D大调小提琴协奏曲》。这首作品与贝多芬英雄性冲突式的音乐非常不同，有一定妩媚色彩又长于抒情，其中的一大特点，就是一种长时段持续与大面积铺张的连音行态，可以说，这是一种简易的声音材料和不易的结构样式。这样的连音行态，如果处理不好，就会发生运速不匀、凹凸不平，甚至连接有隙的情况。音乐会上，穆特的演奏十分到位，于是，我获得了这样的感性体验：一条无缝的曲线，一片有孔的薄冰，甚至在极小的力度空间里游动，不仅质料分明，而且样态清晰。这段文字包含了两层意思，一层是对音响结构的描写，一层是对感性经验的表述，两者之间形成的异质结构对位，明显具追逐式的呼应。由此，在某种意义上说，这种异质结构对位通过追逐方式形成的呼

应,共同构成协奏曲感性体验的功能转型。

b. 附和互换。这是一种上下并存的互换,这种发生在异质结构中的互换,甚至也可以以角色互换命名,即音响结构与感性结构之间形成的互换关系。进一步,这种异质结构的互换又通过附和的方式形成一种融合。1998年6月11日晚上,我在北京音乐厅现场感受由中国作曲家杨立青根据民间管子独奏乐曲《江河水》改编创作的二胡与管弦乐队《悲歌》,马晓晖二胡独奏,陈佐湟指挥中国交响乐团。作品最突出的地方有两点,一是以传统的方式对待并处理别一种传统,二是在传统的基础上使二胡音响有了新的增长点。所谓新的增长点,主要是大大扩展了二胡在音响质料上的某些空间,甚至有极限的扩张。不可回避的问题是如何处理中国乐器与西洋管弦乐队之间音响关系?比如,在音色、音区、音域、音量诸多方面,因为有大型管弦乐队作为音响底衬的原因,通过融合,整体音响有了相当的浑厚度,即便二胡音响有向极端的扩张,也不至于让人产生不安分的僭越行为感,相反,倒是有了一种新的外观与内韵。再比如,两者叠合在不同调性出现重合的时候,则有相对分明的主次位置,即便显示出生硬的结构焊接的斑点,也不妨可以看作为多一个新的音响景观。这段文字除了音响结构描写与感性经验表述之外,无疑,又多了些许深入其中的分析与评价,以使得异质结构的互换,又多了某种有附和性质的融合。由此,在某种意义上说,这种异质结构互换通过附和方式形成的融合,共同构成协奏曲感性体验的又一功能转型。

c. 整合分岔。这是一种整体合一的分岔,这种发生在异质结构中的分岔,甚至也可以以意义分岔命名,即音响结构与感性结构之间形成的分岔关系。进一步,这种异质结构的分岔又通过整合的方式形成一种相属。1999年11月

20 日晚上，在北京世纪剧院第二次现场感受中国旅法作曲家陈其钢为大提琴和交响乐队而写的《逝去的时光》，由王健（大提琴独奏）与法国国家交响乐团合作演奏，迪图瓦指挥。与第一次评论重点主要在声律与节韵的描写以及相应的经验表述不同，第二次评论的重点则集中在律动与声象，从足以拉动感性直觉的音响动静，关联大提琴给出的两个结构律动（通过分弓的长时段速度挫动和通过连弓的长时段幅度晃动），进一步触其最初来源两个特殊声象：一个是殊相衔接，大提琴通过泛音与钢琴、大鼓这两个几无音质、音色相似性的乐器连接，从而为整个作品预设一种具反差意义的殊相衔接，作为不同音响部位之所以彼此置换的依托，一个是振动生律，低音管乐器给出极低音区的长吐音，并通过振动而引发一种节律，从而为整个作品预设一种具转换意义的振动生律，作为不同音响形态之所以持续互动的依据，……由此声律与动象不断扩张，直至高潮：通过音响形态的有序结构，以及在此过程之后的感动，一种感性经验的到位，一种直觉经验的敞开。这段文字除了深入其中进行分析与评价之外，最突出的一点，就是针对与围绕音响事实和音响经验实事进行环环相扣的资源与意义考掘，以至于异质结构的分岔，最终通过整合成全了音响结构与感性经验的相属。由此，在某种意义上说，这种异质结构分岔通过整合方式形成的相属，共同构成协奏曲感性体验的更高一级功能转型。①

还在北京工作时的韩锺恩 20 世纪 90 年代曾在一篇乐评中说："我似乎生成一种北方人的玩家心态，在有所品味之后，突然又想把这些'临响经验'收藏起来，至于能否成为财富，只有我自己心里

① 韩锺恩. 通过协奏曲体裁形式讨论音乐美学问题并及批评音乐学 [J]. 乐府新声（沈阳音乐学院学报），2011（4）：30-31.

明白……"① 现在来看,这早已成为现实。而今天我们从这字里行间琢磨出来的,却是韩锺恩那貌似不经意的话语中所吐露的朦胧又清晰的理想和长远又坚韧的伏笔,在不远的未来它将影响一所学校、一群学人、一个学科、一个时代。

韩锺恩的音乐批评,主要是音乐会乐评,也包括部分歌剧乐评。由于其长期居于北京、上海等重要音乐演出城市,音乐会现场听乐经验丰富,与乐坛当事人(著名作曲家、演奏家、评论家)关系熟悉,人文学术学养和音乐技术素养深厚,从事乐评活动的年代早、时间久,写作理路成熟,与一般感想式乐评具有本质差别。韩锺恩的音乐批评兼具评论性、时代性、人文性和学术性,具有较高的品鉴价值和较强的范例性。可参见《当"音乐季"启动之际:北交首演音乐会——并以此设栏"临响经验"》《在两个"国"字合体之后的临响——以此综合国交并中国管弦乐作品音乐会》②《通过词曲并行互动,能否有一个新的给出——兼及中国唐宋名篇音乐朗诵会新创音乐作品批评》③《果然,又有一个新的"给出"——从王西麟作品音乐会想到别一种美学自觉》④《临响:在香港音乐会上——针对香港管弦乐团音乐会及有关作品》⑤《何以驱动,并之所以断代——通过20世纪中国音乐发展逻辑》⑥《不加花饰的声态》⑦《听中国声音讲述中国故事——评"上海之春"开幕式

① 韩锺恩. 当"音乐季"启动之际:北交首演音乐会:并以此设栏"临响经验"[J]. 音乐爱好者,1998(3):14.

② 韩锺恩. 在两个"国"字合体之后的临响:以此综合国交并中国管弦乐作品音乐会[J]. 音乐爱好者,1999(1):26-28.

③ 韩锺恩. 通过词曲并行互动,能否有一个新的给出:兼及中国唐宋名篇音乐朗诵会新创音乐作品批评[J]. 音乐爱好者,1999(3):20-22.

④ 韩锺恩. 果然,又有一个新的"给出":从王西麟作品音乐会想到别一种美学自觉[J]. 音乐爱好者,1999(4):32-34.

⑤ 韩锺恩. 临响:在香港音乐会上:针对香港管弦乐团音乐会及有关作品[J]. 音乐爱好者,1999(6):32-33.

⑥ 韩锺恩. 何以驱动,并之所以断代:通过20世纪中国音乐发展逻辑[J]. 音乐探索(四川音乐学院学报),2002(1):17-30.

⑦ 韩锺恩. 不加花饰的声态[N]. 文汇报,2013-01-03(2).

叶小纲作品音乐会》①等文。

第四节 有关学科语言的理想和探索

作为中国音乐美学的长期领航者，韩锺恩考虑学术问题总是基于学科的长远发展，考虑学科问题又总是基于学术的创新实践，并抱有一种使命感和危机感。他多次提倡："设定长远发展策略，以形成一种别人没有惟我独有的核心竞争力，进而，确立一种独一无二并不可替换的学统与安身立命的绝对尺度。"②不管是学科的长远策略、核心竞争力，还是安身立命的学统、绝对尺度，都是试图建立起一种音乐美学学科特有的本体、本色、本怀、本事，也就是找到那个因之而让音乐美学得以存在、发展、延续而不被替代的东西。

临响相关教学、研究的双重实践及相关规模、协同作业和系列衔接，实际上就是他对这一希望的有力回答，而另一项根本性任务（或称学科理想）就是探索音乐美学自身的学科语言和理论话语体系，后者正是在音乐学写作、音乐诗学等临响作业中不断探索、锤炼、建构起来的。

一、建构学科语言的必要性

韩锺恩认为："任何一门独立的理论学科，都必须根据其自身的既定条件与特定对象来建立相应的论域。在此论域中间，除了特定对象与相关问题之外，还必须具备基于有专属性质的术语概念以及相应的话语体系，质言之，即学科语言。"③这一看法可以追溯到

① 韩锺恩．听中国声音讲述中国故事：评"上海之春"开幕式叶小纲作品音乐会[N]．文汇报，2017-05-02（10）．
② 韩锺恩．面对声音如何汲取多学科资源成就合式的学科语言[J]．音乐艺术（上海音乐学院学报），2012（1）：43．
③ 韩锺恩．路漫漫兮夜茫茫　行匆匆兮字行行：音乐学写作并及音乐美学学科语言问题讨论[J]．北方音乐，2022（1）：74．

1990年他发表的《理论术语的定向更新与概念体系的相应建立——关于音乐学科"论域"的若干问题》。①

有学者认为学科语言不是必需的,使用通行的一般语言即可,或者说语言乃至学术叙事的目的在于便利性,使用通约性语言更能通俗易懂地表达观点,不必故作高深地打造学科语言,这样的语言也不存在。这种立场似乎是正当的,至今还很有市场,但其实是近代以来某种占优势的科学话语熏陶的结果,也是其相关信念的体现。对此,本书引言和第一章第三节已经作了较为详细的论述,这里不再展开。简单地说,就是科学的意义永远不是为了建立某种类似电话号码簿的便利性,这是对科学概念的偷换和对科学事业的矮化,科学的进步总是源于科学家内心深处对知识的热情和渴望,科学的意义是以人类的有限面向宇宙无限的伟大追求,是为了探寻宇宙的真实并因之领悟人类在其中的位置和存在的意义。同样,任何一种学术的本质和目的也绝不是仅仅为了追求便利性或通俗易懂,而是为了更接近实在从而也更好地认识自身,义理的深入并不必然体现为语言的浅出,语言的浅出更不对应义理的深入,更多时候则是深刻的就表现为深刻,浅薄的就表现为浅薄。还有一种观念认为"语言只是思维表述的一个工具而已",韩锺恩指出,"一旦进入特定学科范畴,则语言就不只是一个描写对象或者传达意义的指代符号,或者仅仅焕发着一种表达意义的却可被取代与可被替换的功能,而更应该将其看作是一个组织思维活动乃至呈现思维逻辑的结构","一旦语言自成系统,并由表述工具演变为表达目的之后,是否就会呈现这样的逻辑——没有语言就没有思维?"②

至于学科语言是一种普遍存在,自然科学和社会科学各门分支学科的语言特质是很显著的,人文学科中的文学、史学、哲学、人

① 韩锺恩. 理论术语的定向更新与概念体系的相应建立:关于音乐学学科"论域"的若干问题[J]. 人民音乐,1990(3):34.(原文作者署名为"韩钟恩"。——编者注)
② 韩锺恩. 路漫漫兮夜茫茫 行匆匆兮字行行:音乐学写作并及音乐美学学科语言问题讨论[J]. 北方音乐,2022(1):77.

类学、艺术学等都有其相对独特的语言，其下属分支学科也是如此，如哲学中的现象学、解释学、存在论、符号学等，音乐学中的音乐分析、中国音乐史、西方音乐史、民族音乐学等，都有其自身的语言和概念术语体系。也就是说，学科语言是一个学科是否真实存在或成立的重要特征指标，也是一个学科发展到成熟阶段的普遍表现。"一门学科的成熟与否，其主要标志就在于是否具备与其合式的学科语言"①，学科语言"是事关该研究方向乃至上位学科是否存在的一个重要标志"②。甚至学科的发展在相当程度上就依靠语言、概念的创新来驱动，这个创新不是为了创新而创新，更不是文字游戏，而是因为新语言更能够切中和揭示实在的丰富意义，我们因为创造和使用新语言而更接近实在，从而重构、加深了对世界的认识并不断更新、校正我们的知识体系。

 鉴于此，韩锺恩认为，"音乐学写作必须关注特定术语的概念性建构，而音乐美学也必须建构仅属于其研究对象自身的专属性学科语言"，"具备指向稳定的学科语言"③，"就音乐美学学科而言，其中的一个关键无疑是能否针对并围绕音乐审美这个特定的感性对象（事实），通过特定的学科语言，去构建出属于音乐美学书写者独有的理性陈述（实事）"④。尽管"有人认为音乐已经拥有描述和分析其对象的最系统和最精确的语言"，"即技术分析与史学叙事已经具有成熟的学科语言"，但"相对处于修辞论域之中的属美学的感性表述和处于思辨论域之中的属哲学的意义推论，则依然缺乏合式的学科语言"⑤，"不然的话，除了借用别种学科成果进行转述，或者通过别种学科方式进行重复作业之外，只能是出现低水平的取代，甚

 ① 韩锺恩. 以学科建设统领人才培养［J］. 音乐研究，2015（1）：21.
 ② 韩锺恩. 路漫漫兮夜茫茫　行匆匆兮字行行：音乐学写作并及音乐美学学科语言问题讨论［J］. 北方音乐，2022（1）：76.
 ③ 韩锺恩. 路漫漫兮夜茫茫　行匆匆兮字行行：音乐学写作并及音乐美学学科语言问题讨论［J］. 北方音乐，2022（1）：74，75.
 ④ 韩锺恩. 以学科建设统领人才培养［J］. 音乐研究，2015（1）：21.
 ⑤ 韩锺恩. 通过协奏曲体裁形式讨论音乐美学问题并及批评音乐学［J］. 乐府新声（沈阳音乐学院学报），2011（4）：31.

至是不及学科本质的替换"①。所谓先知和先驱,正是能看到别人看不到的地方,在这种"众人皆醉"的关键之处发挥引领作用。韩锺恩想表达的是,现在作曲技术理论、音乐分析学和音乐史学都建立了较为完备的话语体系和相关概念、术语、符号,音乐美学在草创期的相关研究和写作在相当程度上借鉴了以上这些学科的语言,但如果一直这样使用其他学科的语言而缺乏自己的语言,那么音乐美学继续存在的意义何在?音乐美学作为一个学科又何以成立?这是非常严重的问题。尽管音乐美学在综合使用其他学科语言的时候还是呈现出自身的品格和独有的叙事特征,也因此产生了一种自有的语言风格,但学科语言工作毕竟尚未完成,亟须努力探索。

还有人对用语言写音乐的可行性提出质疑,但实际上,任何知识都有默会、难以用语言描述的成分,纯粹逻辑的疆域是很狭窄的,而且必须建立在直觉和默会认知上,否则无法展开。在这个意义上,所有的学术研究都是用语言去描写无法用语言描写的东西,韩锺恩敢于直面感性问题,并取得成就,未尝不是认识论中重要的一步。

二、探寻由合式而普式的学科语言

归根结底,学科语言是由学科本体、研究对象和研究目的所决定的,也就是这个学科要做什么决定了它如何言说,因此在这个意义上,学科语言就在那里,已经被规定好,只不过等人来发现。"通过语言去描写与表述的对象是明确的","一个是作品的音响结构,一个是作品具有的并且可以引发的感性经验,一个是作品有待显现的形而上的意义"。② 对于音乐美学的学科特性和研究对象而言,其核心问题是"经验何以表述?或者作品何以修辞?"③ 即在音乐学写

① 韩锺恩.之所以始终存在的形而上学写作?:关于音乐美学学科建设与音乐学写作问题的讨论(五)[J].中国音乐,2009(2):14.
② 韩锺恩.音乐学写作问题讨论并及相应结构范式与马勒作品个案写作[J].中国音乐学,2010(3):107.
③ 韩锺恩.关于五个概念的学术日志:多样性,东亚音乐,学院音乐厅与学术音乐会,身份,当代[J].音乐艺术(上海音乐学院学报),2008(1):61.

作和音响诗学中"如何通过文字语言描写与表述其所不能表达的东西"①，特别是如何用"有别于技术理论与音乐史方式"对工艺结构、音响结构力、感性结构力进行合式描写，"对感性经验进行合式表述"②。这就是上文提到的"安身立命的绝对尺度"。所谓合式即是其所是并如其所是，合乎对象本体的理式分有。③

这里的关键问题，正如陈嘉映所说，"在于如何描述从创造到葆真之间的空间"④，实际上，这也是一切艺术美学的关键所在。韩锺恩的理念和做法是"依据音乐的艺术特性去寻求与音乐艺术特性合式的话语和文法来进行叙事陈述修辞表述"⑤，也即"找到与描写和表述对象合式的特定语言"⑥，"用合乎其存在自身的学科语言，去构建一种属于书写者独有的美实事"⑦，其核心是依据音乐存在自身的方式，也即音乐的自然特性、作品构成的内在驱动，去发现、建构相应话语和文法。其中一个重要路径是纯粹声音陈述——这是韩锺恩博士学位论文《音乐意义的形而上显现并及意向存在的可能性研究》（2003）中提出的一个叙辞，指作曲中"一种完全不依赖调关系或者其他序列关系而进行的音响结构"，"摆脱了已有的形式规

① 韩锺恩. 判断力批判：置疑音乐美学学科语言并及音乐学写作范式［J］. 音乐研究，2012（1）：59.
② 韩锺恩. 2008 中国音乐美学大事后感言［J］. 音乐艺术（上海音乐学院学报），2009（3）：69.
③ 合式的内涵比较丰富，韩锺恩对合式的解释也比较多，简单地说："所谓合式，有别于一般意义上的合适，简言之，就是一种不包含主观评价的中性表述，此外，除了表示主体与对象相合的意思之外，还表示相关主体和对象各自与其所处历史相合的意思，包括个性化风格性极强的艺术创作，同样也必须与其所处的历史有内在的关联性。"见韩锺恩. 音乐意义的形而上显现并及意向存在的可能性研究［M］. 上海：上海音乐学院出版社，2004：6. 更为详尽的解释见韩锺恩. 音乐如何通过人实现自己以显示其本质力量：布拉姆斯《第一交响曲》第五研究［J］. 中国音乐学，2023（2）：111-112.
④ 陈嘉映. 海德格尔哲学概论［M］. 北京：商务印书馆，2014：251.
⑤ 韩锺恩. 音乐美学基本问题［J］. 黄钟（武汉音乐学院学报），2009（2）：91.
⑥ 韩锺恩. 美本质与审美价值双重凸显并价值与多元何以相提并论［J］. 星海音乐学院学报，2010（1）：22.
⑦ 韩锺恩. 基于艺术工艺学的美学情智并及合目的性的哲学终端［J］. 音乐艺术（上海音乐学院学报），2016（1）：24.

范,也可以说,是音响的极端还原"①,将其转化为音乐美学方法论就是带着普遍性意图、用普遍性语言(元语言)在工艺结构、音响结构力、感性结构力等层面把音乐说清楚(元叙事),正如上文所举音乐学写作和音响诗学的例证。这当然有别于技术理论或音乐史学的表达,是音乐美学所擅长、所独有的叙事。

在实际操作层面,就是深入作品内部,"通过声音修辞成就音响叙事",或者说通过"声音修辞→音响叙事→意义显现——之逻辑环链"② 来展开相关研究和写作,以及"通过声音修辞的音响叙事来考掘音乐的结构意义"③。所谓声音修辞,"即依托各种结构因素、方式以及相应依据所实现的声音衔接与叠置"④,这是"一种声音的有序衔接,一部作品有那么多音构成,之所以由这些音构成,一定是有各种结构因素、方式以及相应依据的,大的方面,从始端第一个音出发如何达到终端最后一个音,小的方面,第一个音和第二个音的关系,其实就是修辞"⑤。韩锺恩认为,"就是必须将声音修辞与音响叙事统合一起来加以考虑。如同没有文字修辞就没有文学叙事一样"⑥,"仅仅从叙事或者修辞角度去研究音乐,似乎不足以说明问题的实质。比如说,仅仅用修辞的话,似乎只是以此替换了一个结构音乐技术手法,而只有把特定修辞动作与其相应者叙事关联一起进行研究,才能真正逼近音乐的内在结构,并以特定的方式把

① 韩锺恩. 音乐意义的形而上显现并及意向存在的可能性研究[M]. 上海:上海音乐学院出版社,2004:73.

② 转引自韩锺恩. 通过声音修辞成就音响叙事[J]. 交响(西安音乐学院学报),2021(3):10. 另见韩锺恩. 声音修辞以及音响叙事乃至音乐意义成就:忆黄师携后生再学问[J]. 中国音乐学,2012(1):122-130.

③ 韩锺恩. 从元问题到元命题:相关音乐美学学科结构与本体的问题讨论[J]. 人民音乐,2019(1):64.

④ 韩锺恩. 置于音响诗学中间的声音修辞与音响叙事[J]. 音乐生活,2023(7):15.

⑤ 韩锺恩. 通过声音修辞成就音响叙事[J]. 交响(西安音乐学院学报),2021(3):10.

⑥ 韩锺恩. 置于音响诗学中间的声音修辞与音响叙事[J]. 音乐生活,2023(7):15.

其中的关系描写出来,再加以独特的表述"①。这实际上就是音乐美学研究方法和学科语言与音乐一般形态学分析的区别之处,它将音响和作品作为一种生动的有机体,通过对其有机综合性和中微观联动性的普遍、精微考察,来发现实在。只有这样,"才可能不断接近音乐作品之所以如是存在的是,才可能不断追问音乐作品之所以如是存在的是的是"②。其具体操作事项,在三篇相关文章中作了集中介绍。

《从元问题到元命题——相关音乐美学学科结构与本体的问题讨论》侧重于从音响结构力论说:

> 所谓音响结构力,就是:基于质料、质地、质性、质量、质能、质感等等之上由单音为基点形成的音关系。包括——原生性结构驱动,再生性乐音形态,复再生性固定型构。这里有一个基本前提,即:当声音被确定为音乐作品的音响结构材料之后,它在自身的形式化进程中:由原生不断再生,再派生滋生出一个庞大而复杂的结构系统。其总体趋势:由小到大,由简趋繁。
>
> 就此而言,音响结构力的可能性驱动,主要是依托上下左右前后明暗的时空间轮廓,并依据具工艺性的音高音长音强音色音位等等乐音构成的基本要素。包括:音高的上下轮廓,并由此形成高低幅度,可着重关注音高关系的强弱交替,以及句式起伏逻辑;音长的左右张弛,并由此形成长短速度,可着重关注音长关系的疾徐互动,以及句读段分逻辑;音强的前后凹凸,并由此形成厚薄深度,可着重关注音强关系的刚柔相济,以及音势张弛逻辑;音色除了明暗正负浓淡冷暖亮度色度厚度温度等色差之外,声

① 韩锺恩. 通过声音修辞成就音响叙事[J]. 交响(西安音乐学院学报), 2021 (3): 11.
② 韩锺恩. 如何通过语言去描写与表述语言所不能表达的东西:关于音乐学写作并及相关问题的讨论[J]. 南京艺术学院学报(音乐与表演), 2010 (2): 9.

音色彩的重复与变换，或者铺张与收缩，以及纯净与混杂，也是不容忽视的，可着重关注音色关系的阴阳离合，以及音块闪烁逻辑。

除此之外，还有结构旋律的音关系（严格说来，是以音高结构力为核心的整体结构模态）。这里需要关注的是，作为核心结构力的音高，究竟是如何逐渐形成有艺术性并具美形式的声音线条呢？一种可能——语调音韵延长产生声调→声调夸张离合起伏形成音调→音调依托声音结构逻辑给出曲调。别一种可能——乐器音调的氤氲弥漫（由纯律五度相生律十二平均律还原的自然泛音律）→器乐曲调的伸张铺张扩张曲张（高低长短强弱厚薄明暗浓淡）。甚至于，还可能会有情调与格调乃至腔调的进一步滋生。再有，就是曲式结构力的可能性驱动，可以着重关注声音气息的呼吸与断续，以及由此形成的乐句段分或者和弦终止，等等。①

《通过声音修辞成就音响叙事》结合瓦格纳乐剧《特里斯坦与伊索尔德》进一步细化如何通过声音修辞成就音响叙事：

1. 音高叙事——

句式修辞（上下轮廓，高低幅度，强弱交替，起伏逻辑），

音程修辞（由布拉姆斯第一交响曲 c→E→$^\flat$A→C 调性布局，以及李斯特三度牵扯西方音乐历史进程中的某些音关系：四度/古典→三度/浪漫→二度/现代），

调性修辞（绝对音高结构的上善若水，绝对音高表情的天地乾坤）；

2. 音长叙事——

句读修辞（左右张弛，长短速度，疾徐互动，段分

① 韩锺恩. 从元问题到元命题：相关音乐美学学科结构与本体的问题讨论［J］. 人民音乐，2019（1）：64-65.

逻辑);

3. 音强叙事——

音势修辞（前后凹凸，厚薄深度，刚柔相济，张弛逻辑），

曲体修辞（规整划一，长短交替，呼吸断续，和声终止，重复变化）;

4. 音色叙事——

音块修辞（明暗亮度，正负色度，浓淡厚度，冷暖温度，阴阳离合，闪烁逻辑），

织体修辞（线条穿插，团块叠置，功能和声，结构对位）（线状、点状、块状、复合）;

5. 童话叙事——

形态修辞（稚拙的语气，蹒跚的节律）;

6. 音乐戏剧叙事——

主题修辞（主导动机：置于集成曲式之中的主导动机），

终止修辞（无终旋律：通过各种方式避开终止以扩张和声结构），

导音修辞（半音技法：一切都似乎处于不定的流动之中），

声部修辞（声乐器乐：不同发声器融通成体，同一发声体的有机涌动），

整体修辞（音乐即戏剧：用声音写故事，用戏剧写音乐，依托戏剧写音乐，通过音乐写戏剧）。[1]

《置于音响诗学中间的声音修辞与音响叙事》讲得更具整合性：

音乐作品的音响叙事性，似乎可以采取这样的方式去

[1] 韩锺恩. 通过声音修辞成就音响叙事 [J]. 交响（西安音乐学院学报），2021 (3): 11.

逐步逼近：

听感官事实→显性声音模态→隐性结构范式。

比如与音响结构形态相应的听感官事实：沉浸语境中的沉思，略带忧愁的娓娓道来，分岔散漫穿行，豁然开朗，张弛交织，紧致推进，坚定决断的收尾。

再比如依托音响结构形态分析所呈现的显性声音模态：即以乐音构成四要素音高、音长、音强、音色各为主导的结构模态，一种具有叙事音调的气息、节律、力场、晃动。

还有通过音响结构形态分析所呈现的隐性结构范式：主题轮廓高低长短，和声织体疏密宽窄，音品色度厚薄明暗，曲体规模繁简断续。①

可以发现，这种观照和讨论是超越一般作曲技法和作品分析方法的更具本质性、根源性的叙事，是一种笼罩着哲性之光的新视角，是音乐美学家区别于其他音乐专家所采用的独特方法和语言，并体现出纯粹声音陈述（元语言）的总体样式。对此，韩锺恩有一段精辟的论述："主要不是通过形式解构去不断变异语言规训并叙事范式的解构性修辞，而是通过形式建构去不断生成语言规训并叙事范式的建构性修辞。"② 即"这里的语言表述是一种实事求是（通过'实事'求其'是'）的表述，即选择合式力场进行合式表述：在主体与对象相即，以及相关主体和对象各自与其所处历史相合的条件下，通过一个特定作用力成就起来的一个场域，以其本身具有的结构意义去进行表述"③。相关应用参见《通过声音修辞成就音响叙事》中

① 韩锺恩. 置于音响诗学中间的声音修辞与音响叙事［J］. 音乐生活，2023（7）：16. 相关修辞和叙事在韩锺恩中早期论文中已有初步显现，见韩锺恩. 出文化纪：文化现象折返自然本体［J］. 民族艺术，1999（2）：32.

② 韩锺恩. 置于音响诗学中间的声音修辞与音响叙事［J］. 音乐生活，2023（7）：15.

③ 韩锺恩. 音乐美学基本问题［J］. 黄钟（武汉音乐学院学报），2009（2）：94.

对瓦格纳乐剧《特里斯坦与伊索尔德》主导动机的分析与讨论①，《置于音响诗学中间的声音修辞与音响叙事》中对布拉姆斯《第四交响曲》第一乐章呈示部主部主题的分析与讨论等案例。②

关于音乐美学的学科语言，概括起来，"就是用尽可能的合式者去实现，简单而言，就是在通过用审美方式去审视音乐的同时，再通过审美方式去寻求一种与之得体的语言，去组织一种与之合式的话语体系，去建构一种超语言性语言，进而，去描写与表述这一种仅仅属音乐的感性体验与感性直觉经验"③。

从其步骤和理想而言，首先"建立一套足以与国际学界进行有效交流并有学科尊严在的中国语境术语概念范畴"④，"构建有别于西方以及其他外来文化的话语，以跨地域的方式进行独特表述，实现彼此之间的远距离极端互动"⑤；从而由合式的言说进一步尝试建构具有普式意义的学科语言，"去建构一种超语言性语言"⑥，也就是"忽略属族类的共时国别"，"不牵扯属年份的历时代际"，"以至于成就一种无关国别与不及代际的元话语"⑦，"重大关切就是学科如何赢得国际声誉"⑧。这是一个宏大并极具学术张力的理想，由于韩锺恩的音乐美学学科语言是带着普遍性意图的纯粹声音陈述（就

① 韩锺恩. 通过声音修辞成就音响叙事［J］. 交响（西安音乐学院学报），2021（3）：11-17.
② 韩锺恩. 置于音响诗学中间的声音修辞与音响叙事［J］. 音乐生活，2023（7）：16-17.
③ 韩锺恩. 路漫漫兮夜茫茫　行匆匆兮字行行：音乐学写作并及音乐美学学科语言问题讨论［J］. 北方音乐，2022（1）：79.
④ 韩锺恩. 音乐美学与音乐作品研究［M］. 上海：上海音乐学院出版社，2012：34.
⑤ 韩锺恩. 音乐美学学科宣言［J］. 音乐艺术（上海音乐学院学报），2013（3）：66.
⑥ 韩锺恩. 路漫漫兮夜茫茫　行匆匆兮字行行：音乐学写作并及音乐美学学科语言问题讨论［J］. 北方音乐，2022（1）：79.
⑦ 韩锺恩. 话语类分与学科范畴并及中国音乐理论话语体系问题讨论［J］. 人民音乐，2018（1）：58.
⑧ 韩锺恩. 2008—2011：中国音乐美学学科建设与中国音乐美学学会工作报告［J］. 交响（西安音乐学院学报），2011（4）：139.

音乐本身而书写音乐),这种由合式而普式的学科语言理想在理论上是有其可能性的。

二十多年来,韩锺恩将音乐美学学科语言的建构作为他和他的学生们"在进行研究型教学过程中主要关注并投入的一项重要工作"①,"通过音乐学写作工作坊,以团队的方式和力量,寻求特定的学科语言"②,通过音乐学写作、音响诗学及相关协同作业和系列衔接,作出了大量创新性试验和实践,在作品修辞学和音乐美学方法论上收获了相当可观的经验和成果——参见《之所以始终存在的形而上学写作?——关于音乐美学学科建设与音乐学写作问题的讨论(五)》《如何通过语言去描写与表述语言所不能表达的东西——关于音乐学写作并及相关问题的讨论》《通过声音修辞成就音响叙事》《路漫漫兮夜茫茫　行匆匆兮字行行——音乐学写作并及音乐美学学科语言问题讨论》中相关叙事。音乐美学学科语言已初见雏形,并体现出以往音乐美学前所未有的学术深度和学术创新。

① 韩锺恩. 以学科建设统领人才培养 [J]. 音乐研究, 2015 (1): 21.
② 韩锺恩. 面对声音如何汲取多学科资源成就合式的学科语言 [J]. 音乐艺术(上海音乐学院学报), 2012 (1): 36.

第三章

先验论

> 历史愈深沉，自然愈童贞，因为一切都在。①

先验论在韩锺恩学术思想体系中占有特殊的隐性基石作用，不理解先验问题，的确是很难读懂韩锺恩的。

音乐美学原位本体思想和临响实践的存在论哲学在生命内居于音响这一层面外，还有着更为深远的意蕴——韩锺恩称之为"折返自然本体"②，它借助对音乐现象的观照指向对音乐本原和宇宙人生的终极沉思，向世人们宣示着禅机，这就涉及先在或先验问题，来到了智者的领地，而这里人迹罕至，对于音乐学者尤其如此，因此其被误读和误解也似乎是一种必然。但越寂寞也越伟大，它使得音乐学的一个分支超越自身的灌木和人文学科的树冠而获得了最普遍的价值，这正是跨学科的真谛。

所谓先验，就是在经验之前决定了经验的那个东西，也是一切解释、创造的本体或理式。先验本体并不是虚无缥缈的，而是真实存在的。一个典型的例子是，斫琴师在制作一张古琴前，先要有一个"概念音"，这个"概念音"决定了这张琴的定位、形制和音色

① 韩锺恩.《结构诗学：关于音乐结构若干问题的讨论》书评［J］.中央音乐学院学报，2009（4）：140-141.

② "折返自然本体"在韩锺恩中早期论文中已有明确表述，见韩锺恩.出文化纪：文化现象折返自然本体［J］.民族艺术，1999（2）：28-34.

(未来发出的声音),其实就是琴音的先验本体(其他乐器也有概念音与先验本体)。① 展开来说,如对于同一个自然物,人们在自然科学的各种框架下可以有不同的研究和解释,对于同一段历史或同一个事件,人们可以在不同时期和立场产生不同的解读和诠释,这个自然物或历史事件就是一种先验本体;又比如古人制造弓箭或今人制造手机,人们总要先有一个弓箭或手机的 idea,这个 idea 不仅是一个主意,还是一种事物的完美、完善的状态,于是一代又一代的弓箭、手机不断升级出新,设计和制造工艺的每一点进步都是在不断接近那个最完善的状态,尽管我们不知道那个完善的状态具体是什么样子,但我们知道它就在那里并引导我们前进。当然,先验本体在不同语境中可以呈现为不同的层面,通过不断追究、折返,它将最终抵达自然、本来、道等范畴。

先验论是许多伟大哲学家的共同论域,先验问题也是他们的必思之物,因为它关涉宇宙万物最根本之事、现象界背后的奥秘,表达了人类中最精微智力对世界本质的兴趣、沉思和追问。有人对此终其一生上下求索,有人对此不感兴趣或不知其为何物,这都是可以理解的,但一般而言,不论对先验存在的立场如何,这都应是哲学家、美学家及相关领域学者必须思考的问题,否则很难说进入这个行当和深入此门。一如本书知识观的重要参考者波兰尼,作为一位有着科学背景的哲学家,波兰尼是一位温和的实在论者,先验存在在他的知识观和认识论中占有重要地位,继承并发展了海德格尔的相关观点。他认为实在世界是知识生产的先决因素,包括文学、艺术、科学、哲学在内的一切知识系统和文化传统都是对实在世界的释读,或者说是实在世界对它们的召唤,即"我还是受到召唤去探寻真理并陈述我的发现"②。在这里,实在世界或真理本身就成为

① 魏圩. "味"范畴下的斫琴经验抉微:斫琴师单卫林先生采访后记 [J]. 南京艺术学院学报(音乐与表演),2024(5):56.

② 迈克尔·波兰尼. 个人知识:朝向后批判哲学 [M]. 徐陶,译. 上海:上海人民出版社,2017:376.

了一种先验本体，人类的认识和创作活动就成为了先验本体的侧显，或者说先验本体通过人类活动来显示其自身，即"自然中的实在会无穷无尽地显示自身，远远超出我们当前的知识范围"，"事实的实在性会具有比我们目前所能想象到的更深刻的意义"①。于是，"任何与实在相关联的知识中都有着不确定范围的预期的存在"②，每一种意义解读在本质上都只能是历史性的，科学和艺术都是在实在之指引下，也即先验本体驱动下，赋予世界以意义的合法叙事和伟大知识体系。反过来，正如郭一涟所说："合理的想象能否成为证实先验存在的依据？"③ 于是想象就不再是纯粹主观的想象，而是某种理式的合式在场。

本章先从韩锺恩学术中音乐先验问题的由来切入，进而探讨如何折返并定位先验存在，最终落到先验本体对音乐研究、创作和表演的广泛启发意义。

第一节 音乐存在之先验问题的由来

先验问题较受存在主义哲学的关注，与后者关系密切。因此，韩锺恩音乐美学原位本体思想与临响实践中所体现出的学思观念，既是人本主义意义上的，也是存在主义意义上的。前者是（生命信托、内居认知的）路径，有限；后者是（就算难以企及也必须努力朝向的）目标，无限。有关存在的问题的探讨，人们总会受到康德、海德格尔等人的影响，尽管影响作为一种前人知识既存是肯定存在的，但与其说存在主义及其对先验问题的思考是一种影响的产物，

① 迈克尔·波兰尼. 社会、经济和哲学：波兰尼文选［M］. 彭锋，贺立平，徐陶，等译. 北京：商务印书馆，2006：271.
② 迈克尔·波兰尼，马乔里·格勒内. 认知与存在：迈克尔·波兰尼文集［M］. 李白鹤，译. 南京：南京大学出版社，2017：118.
③ 转引自韩锺恩. 如何通过古典考掘还原今典：音乐学写作问题再讨论［J］. 音乐艺术（上海音乐学院学报），2011（1）：70.

不如说是一种选择、自为和渴望，是学人对宇宙人生的终极探索，古今东西都是如此。它是所有伟大学说的核心问题和哲学美学的必思之事，"任何一个哲学论域都必须最终触底的问题"①，它是学人在面对人生在世和包括艺术、审美在内一切现象时放不下的心头追问（禅宗形象地称之为"疑情"）。于是，历史上每一个对知识负责任的学者就会出现，他们怀着求知热情和好奇，既冷静又充满激情地沉思，锲而不舍地朝向终极关怀，而是其所是（音乐学写作、音响诗学）是为了回到存在本身——之所以是的是（先验本体）。

一、之所以在学理上确认先验存在

"折返自然本体"或先验存在本身，看似是一个相对独立的哲学美学命题，其实潜伏在每一次临响实践之后，是隐藏于音乐学写作、音响诗学之中的魂灵，是每一次感性听、理性说之后的默然回望和深情皈依，即"先验则应该是合式的原点驱动与终极目标"②。因为从本体论和逻辑上来看，存在是存在者之所以存在的"是"，先有先验之存在、自在，才能有经验之显在、此在，而经验对先验总有一种挂牵。

在听音乐的事件层面，韩锺恩指出："作为'意向性存在'的'实事'（为我而在）正是通过作为'现实性存在'的'事实'（与我共在）得到体现的，而之所以能够得到体现的一个前提是：感知行为与感知客体的互为存在——'听'行为与其惟一的限定'声音'的同一。反之，如果没有这个'实在声音'作为必要前提，仅仅留存一个'非实在性'的音乐，那么，所谓的'听'就只能是一个毫无意义的虚拟动作。"③ 即声音的先验性和实在性是音乐现象和

① 韩锺恩. 茅原《现象学的理性批判并音乐作品及其存在方式》导读 [J]. 南京艺术学院学报（音乐与表演），2008（4）：13.

② 韩锺恩. 在音乐中究竟能够听出什么样的声音？: 勃拉姆斯《第一交响曲》第三研究 [J]. 中国音乐学，2013（3）：117.

③ 韩锺恩. "音乐试图将音乐作为音乐来摆脱"：几则相关当代音乐的文本阅读及其现象诠释 [J]. 音乐艺术（上海音乐学院学报），2002（2）：45.

聆听行为得以成立的前提，听与声音的同一性暗示了"实在声音"给予了听的存在性。

在艺术和美学层面，正如高宣扬对海德格尔思想的阐释和发挥，"欣赏者的欣赏，作为'存在'在艺术品中的自我显示，是立足于艺术品本身所包含的原有的那种'存在的真理'"，"这种原初的存在的真理，又随着欣赏者将艺术品作为艺术品的'存在'而使之自我显现，重新召唤起与之相关的'世界'"，"是被欣赏的艺术品中的艺术力量和艺术生命力的'在世'显示过程"。①

鉴于这一问题在韩锺恩学术和本书叙事中若隐若现的重要性，以及其在整个知识论中的突出地位，这里有必要在普遍性层面上作进一步讨论，以加深我们对先验问题的理解。如果说哲学是来自存在自身的致意，音乐美学、临响（我在听声音）正是来自音乐存在自身的致意，后者只是让我们感受、假借我们说话（声音在听我）。同样，本书的言说只是一种意识构境，未必就符合韩锺恩相关思想的本义，也难以避免认识活动中的新质生产性（必然产生新的解读），但对文本的建构（作为"实事"的存在）其实恰是文本存在自身（作为"事实"的存在）的召唤和显现，正如"不同接受者面对同一作品时持续呈现的不同是否受制于同一的驱动"②。或者说世界（现象界）本就是多维并置、重重交参的，它并不是人类向存在的言明和挑战，而只是存在向（通过）我们展现，于我们侧显。就笔者的粗浅认识，以上正是韩锺恩临响实践的终极关怀和隐匿终止，这种对先验存在的超验省视和深沉思考既伟大又寂寞，既昭然若揭又不可言明，是学术的终点也是真理的起点。同样，我们对柏拉图的理式、老子的大音，似乎也有了真正合式的解读。

韩锺恩如是说："就本体论而言，则表明这个东西本身就存在在

① 高宣扬. 存在主义［M］. 上海：上海交通大学出版社，2016：411.
② 韩锺恩. 于润洋音乐学本体论思想钩沉并及相关研究钩链［J］. 中国音乐学，2016（3）：38.

那里，无非在遭遇不同方式的观照时才显现出别样来。"① 罗林卡也从音乐维度提出了"罗林卡猜想"。② 也就是说，我们一听一看一想，就把存在或文本定格、定维、建构为一种现象或向度，但后者并不是存在或文本本身，只是存在或文本的侧显（其他维度的侧显则在我们的认识世界中消隐或坍塌）。从此来看，科学观察和认知的确不是什么客观知识，而是一种几乎完全人类主观的知识和解读，在本质上也是一种神话叙事——张一兵称之为"神目观"，即自然科学并没有上帝的目光却以上帝的目光和视野自封并进行相关叙事，但这是不可能也从未发生过的，自然科学永远只能是人的目光和维度的延续。这种侧显与人之主体也有着隐秘的联系，从而能指和所指也许并不断裂，这是另一个重要问题，值得另作专门研究。这样一来认识者的能动作用就与认识对象的驱动作用有机统一起来了，认识论也不再是一种追求虚假客观性的主客对立，自然科学与人文学科也有了相融合的可能（自然终究是人文的，人文终究是自然的）。

正是由于先验本体在知识论中作为之所以是的是的重要性，韩锺恩强调，"必须从理论高度确认本体作为凡事或者凡物自在之根据"，"本体作为凡事或者凡物存在自身，是所有涉及内容与讨论问

① 韩锺恩. 通过跨界寻求方法，立足原位呈现本体［J］. 音乐研究，2014（1）：16.
② 韩锺恩记述："2011.6.30，收到作曲专业博士研究生罗林卡（导师：杨立青教授）交来研究生选修课程：音乐美学概念命题范畴研究的期末论文：《对音乐的本体的思考》。……根据我的整理，大致如下：音乐本身是否可以一再地重现？听上去开始发声，又结束发声，但音乐本身却一直无声地存在着，并以如同来过（如来般）的方式，一再和人的感官相遇？有没有一个无所不包的 N 维（并不在四维参数中）的音乐体（不知道是否等同或者接近绝对音乐）（它与人通过物质几何认定的体相去千里）？并只是表示自身的独立与封闭？在此自体中，所有音乐可能都已经存在，没有诞生或者消亡，但却没有实实在在地以音乐的方式存在，只有通过一个个人、一个个振动体，音乐体才音乐地如来着？在浑然无象的万有之空和人的内外的空之万有的前提下，音乐体就不是音乐，而是万有一切被人用音乐的耳朵遇见而已。"见韩锺恩. 五十天教学互动日志：关于音乐学写作问题讨论三［J］. 黄钟（武汉音乐学院学报），2011（4）：293-294. 另见韩锺恩. only, or, and；aesthetics, beauty；furthermore to be or not to be：experience, concept, transcendental：庆贺于润洋教授八十华诞特别写作［C］//王次炤，韩锺恩. 庆贺于润洋教授八十华诞学术文集. 北京：中央音乐学院出版社，2012：303.

题的全部根据所在"。①

二、相关先验本体的叙事与隐喻

关于先验本体或自然本体,在音乐美学语境中指的是自然声音、纯粹或绝对音乐,即音乐的本有存在、自足存在、先验存在,韩锺恩对此多有论述,并以排比的形式表达,称之为"一种不由自主的自有声音,一种与生俱有的总有声音,一种始终如一的永有声音,一种之所以是的本有声音,一种以声音存在自身以及声音应该这样存在的名义存在着的声音"②,在不同文献中又称其为音乐的理式(柏拉图)、物自体(康德)、太一(《吕氏春秋》)、大方大器大音大象(《老子》)、天籁(《庄子》);在广义的人文语境中指的是先在、自在、存在,韩锺恩称之为"与生俱有的存在,惟其不可的存在,独一无二的存在,仅其自有的存在,自然而然的存在,无缘无故的存在,无须解释的存在,不由自主的存在,始终如一的存在,无中生有的存在;之所以是的是,一种以存在自身名义存在着的存在;自有,原在,本是"③。之所以用排比句,就是因为"先验在经验实证性描述不可切入与难以切近之后,非经验的思辨推导性论述似乎也难以切中这个不由自主的存在"④,先验存在(自然本体)不落言筌、难以用语言表达,超越逻辑、难以用思维度量,近似于禅宗所谓的"言语道断、心行处灭",甚至于"不可说",这在东西方的古圣先贤那里都有共识。韩锺恩就曾拈出《庄子·天地》中象罔的寓言:"黄帝游乎赤水之北,登乎昆仑之丘而南望,还归,遗其玄

① 韩锺恩. 音乐如何通过人实现自己以显示其本质力量:布拉姆斯《第一交响曲》第五研究[J]. 中国音乐学,2023(2):107.
② 韩锺恩. 从元问题到元命题:相关音乐美学学科结构与本体的问题讨论[J]. 人民音乐,2019(1):67.
③ 韩锺恩. 读书笔记Ⅰ:"音乐的耳朵"与超生物性感官:重读马克思《1844年经济学哲学手稿》相关内容并及赵宋光人类学本体论思想讨论[J]. 星海音乐学院学报,2018(4):25.
④ 韩锺恩. 音乐如何通过人实现自己以显示其本质力量:布拉姆斯《第一交响曲》第五研究[J]. 中国音乐学,2023(2):107.

珠。使知索之而不得，使离朱索之而不得，使喫诟索之而不得也。乃使象罔，象罔得之。"蔡仲德如是解释——"玄珠"寓"道"；"知"寓"智"，即理智、思虑；"离朱"本是古代传说人物，相传能察秋毫于百步之外，此处寓"目"；"喫诟"寓言辩；"象"表示形象，"罔"表示无，"象罔"寓无形之象。《庄子》"象罔"之原意在借此寓言说明："道"不可以智求，不可以目见，不可以言辩，而只能离形去智，以"象罔"得之。①

先验本体之所以不可说，是因为其是无形无象的（《老子》所谓"大方无隅，大器免成，大音希声，大象无形"），故称自在。有人会问无形无象的东西何以是有的、存在的、可以被讨论的，其实正因为其无形无象才堪称真正的有，有形有象的东西（现象界）都是假借各种因缘和合而生，也就是有产生（成、住）必然有消失（坏、灭），不能永恒存在，因此只能称为假象、假名而难以称之为真有、实在。另一方面，先验本体又是无所不包、具足一切的，存在于一切现象之中（《中庸》谓"道也者，不可须臾离也"），故又是全在。因此，韩锺恩提出"先验本体则就是一种自由的无目的的合目的性存在"②，很有其意味。尽管先验本体不可说，但由于它是一切的道体、本来，又不得不说，或者只能勉强说、譬喻说、间接说，古圣先贤、东西哲人都以此为指归。

对先验问题的关注，早在 1986 年韩锺恩本科四年级学年论文《对音乐分析的美学研究——并以"［Brahms Symphony No.1］何以给人美的感受、理解与判断"为个案》（也就是布拉姆斯《第一交响曲》第一研究，该文于十年后正式发表）中已初露端倪："人的音乐审美活动极其复杂，面对灰色朦胧的浑沌团块，只有直接的音响才是最可靠的，这并非仅仅启用了人的感官，更主要是它在时间中实现了自己，从而显示出音乐的本质力量。……作为我们继续深

① 蔡仲德. 中国音乐美学史（修订版）[M]. 北京：人民音乐出版社，2003：175.
② 韩锺恩. 音乐如何通过人实现自己以显示其本质力量：布拉姆斯《第一交响曲》第五研究[J]. 中国音乐学，2023（2）：118.

入研究音乐本体、架设音乐现象与音乐本体之间桥梁的逻辑起点。"① 这是他三十年后思考"音乐如何通过人实现自己，以显示音乐的本质力量"这一问题的一处伏笔。这里的音乐指的是音乐的先验本体、自然本体，与人们惯常思维的"人如何通过音乐实现自己，以显示人的本质力量"形成反题，揭示了一条被遮蔽的研究路径，显示了独特的先验意识和理论价值（参见本章第二、三节）。②

韩锺恩《出文化纪：文化现象折返自然本体》等中早期论文则从庄子的"天籁"的角度阐释了这一问题。"天籁"出自《庄子·齐物论》，也常为韩锺恩引用来指代声音的先验本体存在，其性质是"吹万不同而使其自己也，咸其自取"，也就是先验自然以无为的姿态感发、成全万物，让万物是其所是。他指出，"无论是音乐作为人文化的开端和终端，还是作为人把握世界的一种方式，已然不是自然本体，但又恰恰来自自然。因为，人本身就是自然的一部分，'人籁'理应包容于'天籁'当中。因此，作为一个合理存在，其'律动结构'与'声象行态'，不仅是一种属自然的本原驱动，况且，也是之所以构成属人文的感性直觉的经验来源"，"音乐是人文化了的原初音响，并作为特别的叙事/抒情，是对总体人类音响所进行的'第一次命名'"。③ 这竟然是20世纪90年代的叙事，显示了作者超群和超前的思想力度和学术直觉。这些中早期文论，虽然不如后来文章在理事上完满，但由于其处于生发期，常能表达出充满智慧光芒的真知灼见且别样生动，值得深入品味。我们还可以从"律动结构""声象行态""本原驱动""人文化了的原初音响""第一次命名"等富有启发性的表述上看出音乐学写作和音响诗学等学术构式的思想雏形。

① 韩锺恩. 对音乐分析的美学研究：并以"[Brahms Symphony No.1]"何以给人美的感受、理解与判断"为个案[J]. 中央音乐学院学报, 1997（2）: 16.
② 韩锺恩. 音乐如何通过人实现自己以显示其本质力量：布拉姆斯《第一交响曲》第五研究[J]. 中国音乐学, 2023（2）: 100.
③ 韩锺恩. 出文化纪：文化现象折返自然本体[J]. 民族艺术, 1999（2）: 31.

对于先验本体或先验存在,韩锺恩还曾这样比喻:

> 那无始无终的存在:一种总有的声音(总有不仅仅是原有),一种永在的声音(永在也不完全是先在),一种即是的声音(即是更不可能是初是),就像一个处在黑暗之中难以定性度量的房子,每进去一个人,每打开一盏灯,才知道这房子有多长多高多厚,似乎有了轮廓,然而,边界究竟在哪里?同样似乎不可确定。因为只要不断有人进去,不断有灯光亮起来,就永远无法知道……这非象之象无际之际的房子,这不断地进去和不断地亮起来,也许,就是一种先验存在。①

此外,与声本体作为声音的先验本体对应,韩锺恩相关叙事中还提到了听本体:

> 听感官实事的产生前提无疑是声音在场,那么,如果没有声音在场这个存在前提,听本体是否依然存在?通过经验去诠释:没有声音,也总是听着,不然,你怎么知道没有声音呢?也许,这就是听本体。于是乎,在沉默的声音中倾听声音。②

听本体涉及寂静无声之听(面对无声、沉默时的听功能,能听,作为有声之听的前提)和"先验性的艺术声音想象""想象本体"③,近于唯识学所说的听识以及阿赖耶识。此外,韩锺恩还提出情本体、言本体等其他具先验性质的范畴,限于本书论述主体,不再展开。④

① 韩锺恩. 音乐如何通过人实现自己以显示其本质力量:布拉姆斯《第一交响曲》第五研究[J]. 中国音乐学,2023(2):105.

② 韩锺恩. 基于艺术工艺学的美学情智并及合目的性的哲学终端[J]. 音乐艺术(上海音乐学院学报),2016(1):28.

③ 韩锺恩. 读书笔记Ⅰ:"音乐的耳朵"与超生物性感官:重读马克思《1844年经济学哲学手稿》相关内容并及赵宋光人类学本体论思想讨论[J]. 星海音乐学院学报,2018(4):23-24.

④ 见韩锺恩. 于润洋音乐学本体论思想钩沉并及相关研究钩链[J]. 中国音乐学,2016(3):40.

第二节　折返并定位先验存在

在明确了音乐存在的先验本体或音乐的先验存在后，需要进一步追问的是如何定位先验存在？这个问题关系到人类知识的根本，是许多大哲学家、美学家们的共同课题。韩锺恩开辟出的路径是"折返自然本体"，自然本体即先验存在本体，关键在于折返以及如何折返。

这个问题可以先从折返之前引出，即"置于历史范畴之中的本体又如何始终一贯地通过各种变体呈现出来？"[1] 韩锺恩从柏拉图理式的角度指出："如同艺术结构是对自然结构的摹仿一样，人的审美即是对美本体的一次分有。于是，在层出不穷的'自以为是'的无数个声音结构中间，始终不变的'之所以是'的那一个声音结构必将终极呈现。"[2] 郭一涟将之表述为："使先验存在在经验的累积中不断得以呈现。"[3] 那么如何从变体回归本体，从自以为是折返之所以是，这个之所以是的是就是先验存在。

一、折返自然本体

在韩锺恩一篇并不特别引人瞩目的书评中，有一句非常有代表性、非常深刻、笔者也非常喜欢的表述："历史愈深沉，自然愈童贞，因为一切都在。"[4] 韩锺恩以一种直指人心和事物内核的方式，用语言表达出了超出语言限度的意思，显示出高超的智慧和对文字

[1] 韩锺恩. 于润洋音乐学本体论思想钩沉并及相关研究钩链[J]. 中国音乐学, 2016 (3): 41.
[2] 韩锺恩. 音乐形式语言的诗意与诗性并及艺术音乐论域五题[J]. 艺术学研究, 2022 (1): 78.
[3] 转引自韩锺恩. 以学科建设统领人才培养[J]. 音乐研究, 2015 (1): 26.
[4] 韩锺恩. 《结构诗学：关于音乐结构若干问题的讨论》书评[J]. 中央音乐学院学报, 2009 (4): 140. 这句话中有一些无法用语言文字表达的意蕴，需要用直观妙悟去把握。

纯熟自如的把握。同样这句话也非常难理解，因为它超出了逻辑思维，需要"悟"的参与，许多人容易错过或忽略。简单地说，"历史愈深沉"就是对同一个先验本体的无数个解读，每一种解读都只能是历史性的，但也都是同一本体的侧显（分有）；"自然愈童贞"指的是那个先验本体虽然被解读了无数次，比如一个自然物或历史事实被从不同框架、角度研究解释了无数次，有了无数个结论，但那个先验本体永葆新鲜、不垢不净，永远像第一次被解读时那样不断地显示出新的意义，人类文明就是这些意义的堆积；"一切都在"是指现象不离真相（真实、实在、先验存在、自然本体）而生，真相不离现象而住（《中庸》谓"道也者，不可须臾离也"，道器不二），真相生起万象并遍在一切现象之中（大音生起种种音声，种种音声中都可见大音），不论现象（包括事和理）如何增减，先验本体还在那里、永在那里、不增不减，永远等待被下一次解读，也就是再一次通过人类显示其力量、实现其新的意义，此外这句话还有一些难以言明的意味。

我们可以借用波兰尼的相似表述来帮助理解这句话："自然中的实在会无穷无尽地显示自身，远远超出我们当前的知识范围。……而那仍然隐藏着的真理的存在继续展现自身。……事实的实在性会具有比我们目前所能想象到的更深刻的意义。"[1] 这就是说，我们对自然的解释和知识建构，只是此时此地的解释和建构，人类每个时期对自然的研究和解读都只是历史性的，（同一）自然所蕴含的意义是无限的。这里，两位哲人在知识论的远点再次握手相遇。

以上这些解释本身也是对先验本体这个概念的一次历史性解读，可能有读者还是会无法理解其中的妙旨，或者因为某种思维定势而无法明白，这只能靠"悟"。回到本节的问题，那么应该如何从深沉的历史性解读折返童贞的自然呢？"在"如何发生并如何回溯呢？实际上，韩锺恩在该文文末作了解答：

[1] 迈克尔·波兰尼. 社会、经济和哲学：波兰尼文选［M］. 彭锋, 贺立平, 徐陶, 等译. 北京：商务印书馆, 2006: 271.

如果说，承认先在与先验是我们进行描写与表述的前提和依据，那么，定位存在即那个不断向我们显现又不断隐蔽的东西才有真正的意义，因为它给出这样的信息：人究竟用什么样的方式去发现这个存在。由是，真正意义上的原创即存在自身。

诗者，以诗的方式去寻诗。①

其实这就是临响及音响诗学的自我定位和学术本怀，其终极关怀和学思境界的确远在一般学术之上，这种深邃的思想应来自韩锺恩的生命体验和学术求索两者的融会贯通。什么是"向我们显现又不断隐蔽的东西"？它是如何显现又是如何隐蔽的？包括科学在内的一般认知为什么总是无法把握到它？定位到这个"向我们显现又不断隐蔽的东西"意味着什么？如何定位，也即在学术范畴内"用什么样的方式去发现这个存在"？韩锺恩说出"真正意义上的原创即存在自身""诗者，以诗的方式去寻诗"这两句极富哲理的话。前一句即对上文的高度凝练，并凸显了先验存在的驱动作用；后一句就是"折返先验本体"的方法。这里，应结合第二章第二节有关音响诗学中诗学、诗意、诗性的论述来理解，所谓"诗者"指探究事物实在的人，"诗的方式"指实在变成显在，"寻诗"指定位实在，也就是先验存在、自然本体。

二、"能思的诗"与"能诗的思"

那么，在音乐美学研究中究竟用什么样的方式去发现这个存在、定位这个存在？如何"折返自然本体""以诗的方式去寻诗"？特别是先验存在无法用经验描述，也无法用语言形容，甚至于不可言说。韩锺恩提出：

如同海德格尔所说：能思的诗本是存在的地形学，假

① 韩锺恩.《结构诗学：关于音乐结构若干问题的讨论》书评［J］.中央音乐学院学报，2009（4）：141.

如通过能思的诗将地形描画出来,作为一种足以切中对象的语言,反过来,再凭借想象去感悟能诗的思,以至于将想象作为举证意义存在的所望之实底与未见之确据,是否也可以作为一种足以凸显主体的语言呢?

质言之——

经验是存在者之所以在的所望之实底,

先验是经验之所以是的未见之确据。

因此,惟有如是触底,才可能真正呈现:之所以是的文化。①

惟有通过之所以是的表述才可能有 to be 的显现,进一步,才可能确证存在就是向我们显现并隐蔽的那个东西。②

海德格尔在《思的经验》中曾这样说:"能思的诗本是存在的地形学。存在的地形学,言说着思之诗性在场的处所。"③"能思的诗"作为存在的存在者,是存在的赋形,而存在本身总是在场的。韩锺恩则从"能思的诗"化导出"能诗的思","能思的诗"即经验、语言、存在者,"能诗的思"即先验、本体、存在。因为有"能诗的思"这一先验存在,所以才能催生出"能思的诗",而"能思的诗"(经验)对"能诗的思"(先验)永远有一种牵挂。一个艺术作品的诗意、诗境,即生成、维系作品的综合实在,也就是作品所要表达和回望的东西——存在的诗性在场。诗意的构式与诗性存在也有着隐秘的关系,后者决定着前者的内容乃至形式。也就是说,"能诗的思"是"能思的诗"的原点驱动,也是后者的终极目标。韩锺恩的表述看似难懂,其实就是用一种反推法,用可见的经验、

① 韩锺恩. 从文化的文化到之所以是的文化:通过写作范式给出学科增长并有效误读再及学科驱动可思的声音世界:罗艺峰中国音乐思想史高端论坛演讲[J]. 交响(西安音乐学院学报),2015(3):13-14.

② 韩锺恩. 从元问题到元命题:相关音乐美学学科结构与本体的问题讨论[J]. 人民音乐,2019(1):63.

③ 马丁·海德格尔. 思的经验(1910—1976)[M]. 陈春文,译. 北京:人民出版社,2008:66.

语言、存在者来推定那个不可见的先验本体的确在。

可能有读者对这样的答案并不满意，韩锺恩之所以如此叙事，是因为先验本体（道体）本就"不可说"，康德和老子及许多先哲都发出同样的感慨，现在这样表达已经是达到了语言的极限。尽管韩锺恩说过"在音乐中倾听沉默的声音以至于通过形而上的可能性不断去接近处于终极层面的先验存在"①，但未作深究，因为再往前就超出了学术的疆域，本书也不作探讨。但这个"沉默的声音"仍然值得重视，它指的就是"大音"、声音的先验本体，一方面沉默无声，一方面又盛大而包含所有声音，但又不是狭义的无声或某种有声。

正如海德格尔所说："寻求——是已然持守于真理中，在自行遮蔽者和自行隐匿者的敞开域中……凡寻求者已然有了发现！而且，原始的寻求乃是那种对已经被发现者、亦即自行遮蔽者本身的把握。"② 高宣扬解读得很好："海德格尔所说的艺术作品的'真理'，与其是在传统意义上的'鉴赏'艺术品中所获得，不如说是艺术家和鉴赏者在'思'中，在作为'存在'的亲临于思中，去同时地'思'艺术之思和'召唤'艺术之所召唤者。"③ 如此，韩锺恩就从存在哲学的终极追问又转回落在临响作业、音乐学写作和音响诗学之上，完成了学科回路的逻辑闭环。

第三节 先验问题对音乐美学研究理路的完善

近年来，韩锺恩不断丰富先验问题的内涵和叙事，他从马克思的"人的本质力量的对象化"进一步引申："音乐不仅是人的本质

① 韩锺恩. 有赖于自重之信：伴随当代中国音乐美学学科历程的三个个人见证［J］. 中国音乐，2022（4）：194.
② 马丁·海德格尔. 哲学论稿：从本有而来［M］. 孙周兴，译. 北京：商务印书馆，2014：99.
③ 高宣扬. 存在主义［M］. 上海：上海交通大学出版社，2016：409.

力量的对象性存在，与此同时，音乐也通过人实现自己，并显示出音乐自身的本质力量",认为"音乐的本质力量是否并非像人们原先所认定的那样仅仅由人给予，应该说，至少有相当一部分是先在的，或者是一种自在之物的逻辑还原"①。这既体现在音乐审美和研究中，也体现在音乐创作和表演实践中。可以说，先验本体为理解音乐提供了一个极富价值的视角和位面，"可以进一步凸显新的学科增长点"，即"如果能思的诗是语言论意义的存在，那么，反其道而行之，能诗的思是否是存在的内在驱动，并作为本体论意义的存在?"② 从而将音乐美学思考带入前所未有的深度。

一、先验视角作为一种学科方法论

在以往的音乐美学研究中，总是侧重于人的解释性、能动性和思辨性，音乐现象、过程及其带给人的感受，作品的谱面与历史信息，都过于关注审美活动中偏重于人的一方，而相对忽略音乐的一方。受科学思维影响将音乐作为一种客体对象，或将音乐作为一种主体却只触及存在者而没有考虑到存在的在场。这就导致了相关讨论没有触底，没有考掘到事物最深层的意义。韩锺恩的先验视角为音乐美学研究打开了新的位面和进路，提升了学科的学术品格（从小学科通向大学问），弥补了之前音乐美学逻辑链环中遗失的一环，完善了音乐美学研究的方法和路径。

也就是说，"折返自然本体"并不是一个纯粹的哲学本体论探讨，它作为一种方法论落实在音乐美学研究中，并有效地推动人们对审美的理解走向纵深。一个典型的例子是，在音乐学写作工作坊专题"c 小调是一个问题"中，师生通过对巴赫、莫扎特、贝多芬、

① 韩锺恩. 读书笔记 I : "音乐的耳朵"与超生物性感官：重读马克思《1844 年经济学哲学手稿》相关内容并及赵宋光人类学本体论思想讨论［J］. 星海音乐学院学报，2018（4）：25. 这一思想早在 20 世纪就已有相关表述，如韩锺恩. 对音乐二重性的思考：人的物化与物的人化［J］. 音乐研究，1986（2）.

② 韩锺恩. 音乐如何通过人实现自己以显示其本质力量：布拉姆斯《第一交响曲》第五研究［J］. 中国音乐学，2023（2）：110, 111.

肖邦等人作品音高调性表情的分析追问，提出在个人调性色彩风格（创作个性与作曲理念，即作曲家写作之前设定的东西，这是第一重先验本体）之后是否还有一个隐藏并更为通约和更具普遍意义的文化规训（历史约定，即当时历史文化语境的共同指导原则和美学取向，这是第二重先验本体），乃至先验调性性格本体（自然先定，即声音的原始美学规范、音乐的自有动能和自生力场，这是第三重先验本体，也是决定性先验本体），即"这到底是肖邦的悲情还是普世的悲情？这到底是肖邦的悲情还是 c 小调的悲情？这到底是肖邦 c 小调的悲情还是 c 小调本身的悲情？还是说这是我所听到的肖邦 c 小调的悲情？"①类似问题如："增四减五和弦→小六大三和弦的解决，这种类物性的不协和扩张乃至属听感官的和谐解决，究竟是自然先定（或者称之为天然自定）？还是文化规训？……如果确然是文化力场的发生聚合构建涣散甚至于颠覆换代，那么，其终极依据又在哪里？"②

这里牵扯到的问题非常深刻，暗示了一个作品的美学表现乃至一个调性、技法的使用背后的多重决策面或驱动力，当事人的智力只是其中的一个方面，而以往的研究大多仅仅关注到第一重先验本体也即人的主观能动性，忽略了第二、三重先验本体。这就为我们研究音乐美学、理解作品的产生及其美学内涵，提供了极大的纵深和讨论空间，可以发现以往被遮蔽的更具本质性的美学问题。这是因为第一重先验本体（作曲理念）一般服从于第二重先验本体（历史约定），第一、二重先验本体更必然服从于第三重先验本体（自然先定）。反过来说，第三重先验本体决定并驱动了第一、二重先验本体并最终显示为音乐作品，通过后两者实现自身，显示其本质力量；有时则通过第二重先验本体实现第一重先验本体及相关作品，有时则通过第一重先验本体及相关作品印证了第二重先验本体。这就是

① 见赵文怡课程作业《在世的 c 小调和被没于世的肖邦：对 c 小调是一个问题报之以问题》（2015 年 5 月 5 日），转引自韩锺恩. 基于艺术工艺学的美学情智并及合目的性的哲学终端 [J]. 音乐艺术（上海音乐学院学报），2016（1）：24-25.

② 韩锺恩. 基于艺术工艺学的美学情智并及合目的性的哲学终端 [J]. 音乐艺术（上海音乐学院学报），2016（1）：27.

所谓的"音乐也通过人实现自己,并显示出音乐自身的本质力量",也就是本章第二、三节所述内容。

同时,我们也对音乐作品的工艺学、音响结构力、感性结构力有了更深的理解。它们既有一种能动性,也有一种不由自主性,而能动性只能在不由自主性的范围内活动。我们以往只看到了能动性,而没有看到不由自主性,后者因为是不由自主的,因此具有更本质的力量和性质。"讨论这个问题的实质,就是在探寻凡事凡物自在之根据。也就是音乐作为人的一种创造,除了其文化存在、艺术存在、历史存在、生命存在之外,音响结构的形式自身是不是还应该有其本是的言语——一种'之所以是'的形式语言"①,并与韩锺恩纯粹声音陈述的理想密切相关,即"如何通过切中音乐感性直觉经验,去成就一种具学科折返意义的,始终存在的形而上学写作"②。

二、从先验出发的音乐美学研究与写作

韩锺恩还将先验视角运用于音乐学写作的个案研究中,除了上文提到的"c小调是一个问题"以及对肖邦作品的关注等以外,比较具有代表性和完整性的是《音乐如何通过人实现自己以显示其本质力量——布拉姆斯〈第一交响曲〉第五研究》《贝多芬:让音乐说话》。正如韩锺恩所言,以往这类作品研究,往往关注的是人如何在音乐中表达自己,如何通过人的力量去创作、组织音乐语言或作品,或者以作曲技术理论的视角去模式化地分析谱面。尽管称这些研究为"俗套"有点过于严厉了,相关研究也的确揭示了不少音乐的内涵,但似乎还是没有深入音乐的内核,并可能导向只谈情感或只谈技法的弊端。而在布拉姆斯《第一交响曲》第五研究中,韩锺恩通过先验本体内在驱动的路径,将相关思考和研究写作带入了新

① 韩锺恩. 音乐形式语言的诗意与诗性并及艺术音乐论域五题[J]. 艺术学研究, 2022(1): 78.
② 韩锺恩. 零度写作: 关于音乐美学学科建设与音乐学写作问题的讨论(一)[J]. 人民音乐, 2009(5): 73.

的境地，成就了作为音乐美学家的终极本事，其方法是：

> 选择以下四个有着明显情感意向的叙辞：内省、感伤、眷恋、深爱；与作为形而下事实的直觉声音、经验声音、工艺声音，以及作为形而上实事的意向声音相关联；去探寻与追询作为本体的音乐作品中间之所以是的声音存在自身。①

也就是基于布拉姆斯作品中的四种基本情感构式，链接作品的感性直觉经验、结构形态和意向存在，探索四种情感所对应的声音本体是如何按其自身的驱动、展衍来成就音乐叙事，完成情感表达的。通过"沉浸于原始情感纯粹音调中的声音语言（荷尔德林），并基于原始美学规范的声音想象（阿德勒），再及其绝对音乐之情存在"等"声音情况"②的论证，韩锺恩得出以下结论：

> 内省之所以是的声音，就是通过内生—增生性音响建构的，有印迹再现同构并张弛衔接同情的，一种之于复刻重叠听感官事实中间无过自省的集约声音；
>
> 感伤之所以是的声音，就是通过更生—重生性音响建构的，有执着挺进同构并进退往返同情的，一种之于犹豫不决听感官事实中间无愁自伤的沉浸声音；
>
> 眷恋之所以是的声音，就是通过环生—回生性音响建构的，有来回曼衍同构并反复移步同情的，一种之于缠绵悱恻听感官事实中间无故自恋的缠绕声音；
>
> 深爱之所以是的声音，就是通过自生—衍生性音响建构的，有无往直前同构并游刃有余同情的，一种之于起伏不定听感官事实中间无度自爱的渗透声音。③

① 韩锺恩. 音乐如何通过人实现自己以显示其本质力量：布拉姆斯《第一交响曲》第五研究［J］. 中国音乐学，2023（2）：113.

② 韩锺恩. 音乐如何通过人实现自己以显示其本质力量：布拉姆斯《第一交响曲》第五研究［J］. 中国音乐学，2023（2）：112-113.

③ 韩锺恩. 音乐如何通过人实现自己以显示其本质力量：布拉姆斯《第一交响曲》第五研究［J］. 中国音乐学，2023（2）：117.

在一定程度上，回答了"音乐如何通过人实现自己，以显示其本质力量"的问题，并同时在音乐作品的起点和终点上最终完成了"关于布拉姆斯《第一交响曲》先验声音的音乐学写作"① 以及布拉姆斯《第一交响曲》研究的五部曲。

《贝多芬：让音乐说话》则兼顾了作曲家的主观能动性及其与音乐形式语言的本有自体的结合，具有集大成和学术沉淀的意味。音乐形式语言的本有自体可以从于润洋先生提出的"音乐是抽象的纯粹的形式语言"② 去理解，还可以从音乐的先验存在去理解，这二者无非是台前幕后的关系。

如何让音乐说话？即作曲家按照音乐形式语言的本有自体及其展衍性驱动去组织音乐、展开叙事（参见下节）。如何研究作曲家让音乐说话？即音乐美学家从先验角度研究作品的生成，也就是"先验向经验的持续转换"③，或者"能诗的思"向"能思的诗"的不断在世（参见第二章第二节有关音响诗学的叙事）。文章的结论是"让音乐说话，就是不断地发掘音乐自身形式语言的诗意存在"④，这个诗意存在就是音乐先验本体作为"一种自由的无目的的合目的性存在"⑤ 的自身表达的可能性，于是：

> 所有的音乐都在其合规律与合目的的行运中，于不同的结构层面与不同的功能区域，说着合乎其声音存在自身的话。⑥

① 韩锺恩. 音乐如何通过人实现自己以显示其本质力量：布拉姆斯《第一交响曲》第五研究［J］. 中国音乐学，2023（2）：113.
② "音乐是抽象的纯粹的形式语言"是于润洋先生在全国音乐学跨界问题高层论坛（2013年12月6日，桂林）上提出的一个具本体性质的命题。
③ 韩锺恩. 音乐形式语言的诗意与诗性并及艺术音乐论域五题［J］. 艺术学研究，2022（1）：83.
④ 韩锺恩. 贝多芬：让音乐说话［J］. 南京艺术学院学报（音乐与表演），2022（3）：65.
⑤ 韩锺恩. 音乐如何通过人实现自己以显示其本质力量：布拉姆斯《第一交响曲》第五研究［J］. 中国音乐学，2023（2）：118.
⑥ 韩锺恩. 贝多芬：让音乐说话［J］. 南京艺术学院学报（音乐与表演），2022（3）：84.

第四节　先验问题对音乐创作表演和音乐人类学研究的启示

面向当下、关注创作是韩锺恩音乐美学和音乐批评的一贯特点。正如韩锺恩如是问："究竟是你在听声音？还是声音在听你？究竟是人捏造声音？还是声音通过人的过滤流淌出来？"① 先验问题还可以让我们对音乐创作、音乐表演和音乐文化考察（音乐人类学等）产生新的认识和启示。在这里，各学科通过"还原音乐的先验形式"找到了新的进路。

一、走出现代林中路对音乐创作、表演的启示

关于先验本体之于音乐创作，上文已经从音乐美学研究的立场涉及了这一问题，这里主要从音乐创作的立场探讨先验问题对于音乐创作的价值，其实也就是音乐美学对音乐创作的启发和促进作用。需要指出的是，正如韩锺恩所说，音乐创作的传统范式，诸如"把想到的声音通过音乐语言书写出来，即通过审美想象所发出来的声音；或者把听到的声音通过音乐语言书写出来，即自然声音经过艺术过滤所发出来的声音；甚至于将此与生命现象相关联……"，在本质上也是"本有的先验声音，在具体不同的创作范式中，其实已然有所呈现"，即"这不仅仅是人通过音乐使其是并且使其如是地呈现出人的本质力量，而且，同样也是音乐通过人是其所是并且如其所是地显现出音乐的先验存在"。② 但这里着重论述的是，韩锺恩从先验驱动角度为当代音乐提出的策略——从"颠覆传统，拥抱现代"

① 韩锺恩. 当代音乐应该发出什么样的声音：相关当代音乐的艺术问题美学问题哲学问题之若干断想［J］. 当代音乐，2017（13）：9.
② 韩锺恩. 音乐如何通过人实现自己以显示其本质力量：布拉姆斯《第一交响曲》第五研究［J］. 中国音乐学，2023（2）：107-109.

到"走出现代,折返自然"①,以及作曲家带着较为明显的先验本体或元音乐、元声音意识来主动进行相关音乐创作和声音探索的作曲范式,从具体到抽象主要包含以下几层意蕴:

1. 在声音的原始美学规范和自有动能、自生力场层面,依从"声音存在自身的结构驱动"②顺势而为,"让音乐说话"③,将相应情感的音乐表达、展衍如其所是地呈现。韩锺恩援引荷尔德林(Friedrich Hölderlin)所谓"诗人在其内在和外在生命中感觉自己为原始情感的纯粹音调所把握,……他所认识和看见的自然和艺术,对于他是一种语言"④,与阿德勒(Guido Adler)所谓"只有当人们思考几个音之间的关系以及由它们组合成的整体,并且基于原始的美学规范想象组织起音响产品,然后我们才可以讨论音响材料上的艺术以及有关音乐的知识"⑤,提出"通过音调去体验所要表达的事情,通过音调想象去结构表达本身,而不是反过来将体验到的东西转译成为音调"⑥的路径。正如韩锺恩对交响性和交响思维的描述:

> 所谓交响性,就是——通过声音自身的功能展开与结构衍生并及动能生发与力场生成所可能成就的音响结构,或者基于调性组织音乐语言之上充分开掘修辞动能并有效控制叙事力场的音响结构,或者确定一个足以驱动局部甚至于整体的声音组织作为核心动机与结构引擎通过持续不断的主题推进在合乎声音存在自身的前提下进行充分的声

① 韩锺恩. 出现代纪:一个正在通过现代"林中路"的新生代:再听"国交"音乐会上中国音乐作品[J]. 音乐爱好者,1999(5):34.
② 韩锺恩. 音乐如何通过人实现自己以显示其本质力量:布拉姆斯《第一交响曲》第五研究[J]. 中国音乐学,2023(2):108.
③ 韩锺恩. 贝多芬:让音乐说话[J]. 南京艺术学院学报(音乐与表演),2022(3):65.
④ 弗里德里希·荷尔德林. 论诗之精神的行进方式[M]//弗里德里希·荷尔德林. 荷尔德林文集. 戴晖,译. 北京:商务印书馆,1999:237.
⑤ 转引自陈铭道. 音乐学:历史、文献与写作[M]. 北京:人民音乐出版社,2004:9.
⑥ 韩锺恩. 音乐如何通过人实现自己以显示其本质力量:布拉姆斯《第一交响曲》第五研究[J]. 中国音乐学,2023(2):110.

音修辞以达至有效的音响叙事。进而,依此作为声音逻辑依据与音响结构原则去进行的书写与创作,即交响思维。①

以及福柯(Michel Foucault)所说:

> 秩序是同时作为物的内在规律和确定了物相互间遭遇的方式的隐蔽网络而在物中被给定的,秩序只存在于由注视(regard)、检验和语言所创造的网络中;只是在这一网络的空地,秩序才深刻地宣明自己,似乎它早已在那里,默默等待着自己被陈述的时刻。②

实际上,就像贝多芬能让音乐说话,"灵性通过律性而显现",所有高超作曲家的关键能力就在于按照音乐本来的样子和规定性(秩序、规律、样式、力场)让音乐说(它自己的)话,让音乐的"结构元素与结构力互动并彼此激活"——"这里所说的力的运动是一种原动,这里所说的激活元素是一种原生,应该说,和艺术所强调的创新是合拍的"。③ 在某种程度上,把握"原动""原生"的能力就是一个人的音乐天赋。

2. 在声音还原和工艺思维层面,超越调性、无调性等体系("出现代纪"),以"元声音""元音乐"为出发点重新看待音乐,以纯粹的音响结构方式结构声音。韩锺恩援引利奥塔(Jean-François Lyotard)在《听从》中的"作为声音和声调艺术(Tonkunst)的音乐试图将音乐作为音乐(musik)来摆脱"④,指出"其实质,就是乐义中心主义让位于音位中心主义,乐义的主导逻辑在不是声音的声音,音位的主导逻辑在空间占有的声像和时间占有的音律,由此

① 韩锺恩. 历史潮汐与人文潮流的声音涌动:有感于贾达群乐队协奏组曲《逐浪心潮》的几个问题讨论[J]. 人民音乐,2021(9):26.
② 米歇尔·福柯. 词与物(节译)[M]//黄颂杰. 二十世纪哲学经典文本:欧洲大陆哲学卷. 莫伟民,译. 余碧平,校. 上海:复旦大学出版社,1999:774.
③ 韩锺恩.《结构诗学:关于音乐结构若干问题的讨论》书评[J]. 中央音乐学院学报,2009(4):138,139.
④ 让-弗朗索瓦·利奥塔. 非人:时间漫谈[M]. 罗国祥,译. 北京:商务印书馆,2000:188.

进行意义修辞"①。或者说,"'情感至上'让位于'纯粹直觉'"②。事实上,不少作曲家甚至整个作曲界都自觉地从声音的先验本体(超越乐派技法局限的元声音、元音乐)寻找灵感和写作思路,"自然而然,音乐的意义开始朝向音响"③,这是20、21世纪音乐创作的一个总的趋势。如韩锺恩有关声音概念的历史叙事:

1. 瓦格纳:乐剧《特里斯坦与伊索尔德》(1857—1859)前奏曲,其中,显露出来的半音化结构,以及由此产生的无终旋律,则明显形成了对调中心的瓦解,甚至,具有颠覆性的意义。

2. 梅西安:钢琴《节奏练习曲四首》之二《时值与力度的模式》(1949),这种多重音响结构方式成型,不仅导致传统意义上的以音高为主导的音响结构方式断裂,而且,为之后全方位音响结构方式(包括音色)的颠覆,有了实质性的预备。

3. 诺诺:为两把小提琴而写《只有走》(1989),面对这样的音乐作品,如此极端彻底的音响还原,除了开发或者挖掘人的听觉感官及其相应感性能力的极大可能性之外,是否也为人们开启了别一种可能:哪怕作为分节音或者单音节的声音,同样具有先天不可无之和后天不可换之的结构意义。

进一步看,通过上述三种声音概念的意义陈述:

1. 特里斯坦1859:半音进程导致调中心消解之后形成声音新概念,调中心瓦解出现断裂和罅隙,一种声音新概

① 韩锺恩. 音乐如何通过人实现自己以显示其本质力量:布拉姆斯《第一交响曲》第五研究[J]. 中国音乐学, 2023 (2): 106.
② 韩锺恩. "音乐试图将音乐作为音乐来摆脱":几则相关当代音乐的文本阅读及其现象诠释[J]. 音乐艺术(上海音乐学院学报), 2002 (2): 51.
③ 韩锺恩. "音乐试图将音乐作为音乐来摆脱":几则相关当代音乐的文本阅读及其现象诠释[J]. 音乐艺术(上海音乐学院学报), 2002 (2): 50.

念就此成型，并且，以半音结构为标志。

2. 达姆斯塔特1949：多重音响结构增长点整合感性直觉经验，声音新概念又有了一层新的含义：调中心消解之后，多重音响结构增长点形成。并且，以音色结构为标志。

3. 诺诺1989：纯粹声音陈述是否能够成为可能？声音新概念及至底线：在调中心消解和多重音响结构增长点形成之后，再通过音响极端还原之后，纯粹声音陈述成为可能，并且，以单音或者单声结构为标志。

再进一步看，三者的整体结构呈现出如下逻辑：

1. 调式—调性：通过控制核心元素音高，形成主体性深度结构逻辑→

2. 多重元素：通过控制整体元素音响，形成非主体性平面结构逻辑→

3. 单音节：通过控制单一元素声音自身，显现还原性先验结构逻辑。①

其他作曲家就太多了，韩锺恩还提到歇尔西（Giacinto Scelsi）、卡特（Elliott Carter）、格拉斯（Philip Glass）、尹伊桑（Isang Yun）、施尼特凯（Alfred Schnittke）、刘谖、何训田等。其中何训田及其《声音图案》是国内具有明显先验意识的以元声音（自然）为出发点的代表性作品，力图呈现"一种不可取代且难以替换的声音存在"。他在该唱片文案里表述的"无古代现代之分别，无东西南北之分别，无上下左右之分别，无主位次位之分别，无开始终了之分别"，正是一种具东方哲性的对声音先验存在的描述。②

之所以如此，是因为当代音乐经过"在物理性质方面的极度扩

① 韩锺恩. 关于纯粹声音陈述的几则叙事[J]. 星海音乐学院学报，2008（2）：2-3. 另见韩锺恩. 音乐意义的形而上显现并及意向存在的可能性研究[M]. 上海：上海音乐学院出版社，2004：42-45.

② 转引自韩锺恩. 关于纯粹声音陈述的几则叙事[J]. 星海音乐学院学报，2008（2）：5-6.

张"后，需要"对人自身感性结构的一种澄清，或者说，是人对自身感性结构的一次复原"。① 因此，尽管20世纪音乐作品繁多纷杂、各显其能，但总的来说是同一种趋势的显现。正如韩锺恩所说："用现象学的术语叙事，'不再重复'的只是个别的'存在者'，并且通过经验面对，而'一再重复'的却是'存在'，并且通过先验设置。尽管20世纪音乐就像是一个个永无定式的个别'存在者'不再重复，然而，之所以驱动它不断发展的正是既在预设又在后置并一再重复着的普遍'存在'。"② 有意思的是，以"这样一种人本来具有的（听觉）感性结构的最初出发点"，"在20世纪却要以'革命'的名义出场，并且，无论其文化身份还是社会角色，似乎都是'新'的"。③ 也就是，在本质上的复归、还原却以一种革新、新潮、前卫、先锋、实验的观念和姿态登场，历史的宿命与复活、文化的疲劳与苏醒大抵如此。韩锺恩如是设问："当音乐已然退到了音响这条'声音底线'的时候，进而，再退到了单音节这个'声音原点'的时候，这种带有根本意义的'折返'本身，是否意味着一次'从头再来'？"的确如此。与此同时，这种具有大道至简意味的音乐（音响、声音）是否会带来人文含量的消失，正如有人担心甚至反对的，韩锺恩指出："一旦模仿，一旦感叹，就有别于自然。"④ 当然，推动这一音乐潮流的动因中，除了在极致膨胀后复归的原始感性，还有人的物化、知识的量化、世界的异化等因素，前者毕竟是在音响中寻找人和世界的本真、本在，而后者是真正值得担心的，有可能带来人文含量的真正消亡。

3. 在音乐通过人实现自己、显示其本质力量的层面，从"人通

① 韩锺恩."音乐试图将音乐作为音乐来摆脱"：几则相关当代音乐的文本阅读及其现象诠释［J］. 音乐艺术（上海音乐学院学报），2002（2）：44.

② 韩锺恩."音乐试图将音乐作为音乐来摆脱"：几则相关当代音乐的文本阅读及其现象诠释［J］. 音乐艺术（上海音乐学院学报），2002（2）：49-50.

③ 韩锺恩."音乐试图将音乐作为音乐来摆脱"：几则相关当代音乐的文本阅读及其现象诠释［J］. 音乐艺术（上海音乐学院学报），2002（2）：44.

④ 韩锺恩."音乐试图将音乐作为音乐来摆脱"：几则相关当代音乐的文本阅读及其现象诠释［J］. 音乐艺术（上海音乐学院学报），2002（2）：51.

过艺术的方式在捏造声音"折返"先验声音通过人的审美过滤流淌出来"①，如同秦文琛系列室内乐作品的名称——《太阳的影子》，以及韩锺恩听出的"通过太阳感悟到一道道色彩各异的声影"②。

4. 在先验本体、声音理式的召唤和侧显层面，提出"全音乐""全乐音""全声音"③，"一直存在着的声音只是在相遇作曲家、表演家、音乐学家的时候，才被当作音乐把它勾画出来而已；甚至于是万有一切体被人用音乐的耳朵所遇见"④。因此，"从先验角度应该这样说：大师是发现样式的，就像塔文纳所说的：所有音乐都已经存在。……现在，该由作为艺术家的我们，找到那音乐"⑤。

应该讲，先验视角为我们理解作曲打开了新的维度，也为音乐创作开辟了新的天地，提供了几乎是无穷的创造力，因为先验本体总是永葆青春。以上这些意蕴在众多作曲家的创作和作品中都能找到不同的侧重和实践。

作曲界这一趋向还原性先验结构逻辑的深刻历史进程，被韩锺恩称为出现代纪或走出现代林中路：

> 当"现代"也成为一种"传统"，或者仅仅标示"国际"的时候，回答也许十分简单：走出去就是了。
>
> 由此反观：在这里，曾经，有这么一代被称为横空出世的"弄潮儿"，有这么一群貌似无根缺缘的"野孩子"，几乎整整十年，走过一条"颠覆传统"的路，一起来到了

① 韩锺恩. 音乐如何通过人实现自己以显示其本质力量：布拉姆斯《第一交响曲》第五研究[J]. 中国音乐学，2023（2）：108.
② 韩锺恩. 通过声音发掘太阳的影子：我听秦文琛音乐作品并由此想到其他[J]. 人民音乐，2003（6）：9.
③ 韩锺恩. 何以驱动，并之所以断代：通过20世纪中国音乐发展逻辑[J]. 音乐探索（四川音乐学院学报），2002（1）：25.
④ 韩锺恩. 音乐如何通过人实现自己以显示其本质力量：布拉姆斯《第一交响曲》第五研究[J]. 中国音乐学，2023（2）：107-108.
⑤ 韩锺恩. 在音乐的声音中究竟能够听出什么？：关于音乐美学与音乐学写作的教学、科研以及学科建设的工作笔记[J]. 南京艺术学院学报（音乐与表演），2013（1）：13.

现代的"林"中；如今，依然在这一条现代的"林中路"当中，却不约而同，正在通过不同途径"走出现代"。路标，则似乎已在："折返自然"。

其中，一个突出的意义，就在于：不再以"传统"或者"现代"、"保守"或者"激进"、"民族"或者"世界"，作为自己取域和定位的目标或者标准。

这一个正在通过现代"林中路"的新生代，似乎又在书写一部《出现代纪》。①

这条路似乎也隐约体现在音乐表演中。

关于先验本体之于音乐表演，在音乐表演实践中也是极其常见的现象，甚至是所有演唱、演奏家日用而不知的根本原则。因为作曲家写出的音乐作品就是演奏家的先验本体，演奏家虽然有自己的诠释方式和美学解读，但终归还是要把作品原义表现出来，所谓二度创作在本质上不就是作品本体的一次召唤和在世显现吗？当然，音乐表演的先验问题还有相对复杂的一面，即演奏家在面对音乐作品先验本体的同时，常常还要面对声音的先验本体，是一种不可言说的双重先验本体作用机制下的融合作业。与上文对音乐创作的论述一样，以下着重从有意识将先验存在作为一种音乐表演二度创作方法的角度，来探讨先验视角对于音乐表演的启发价值。

韩锺恩曾以敦煌壁画中的"不鼓自鸣"来"指认这种自有原在本是的声音存在"②，无独有偶，一些作曲家和演奏家也注意到了"不鼓自鸣"的深刻意蕴和美学空间。作曲家唐建平、古筝演奏家刘

① 韩锺恩. 何以驱动，并之所以断代：通过20世纪中国音乐发展逻辑［J］. 音乐探索，2002（1）：25. 见韩锺恩. 当代音乐的深度模式：［自然的人文化］；写在"第三届交响音乐创作研讨会"后［J］. 音乐探索，1992（4）；韩锺恩. 当代音乐与其审美惯性：自然的人文化［J］. 北京社会科学，1993（2）；韩锺恩. 当下，人何以为音乐文化立约？：关于后现代文化语境中的若干音乐问题［J］. 上海艺术家，1997（4）；韩锺恩. "出现代记"个案研究［J］. 南京艺术学院学报（音乐与表演），2000（2）；韩锺恩. 狂飙感孕的一代，何以摆脱暗示不再苦行……［J］. 艺术评论，2004（9）.

② 韩锺恩. 音乐如何通过人实现自己以显示其本质力量：布拉姆斯《第一交响曲》第五研究［J］. 中国音乐学，2023（2）：107.

文佳合作的《自鸣系列Ⅱ》就是其中的代表。正如韩锺恩对"不鼓自鸣"的解释："所谓自鸣，实际上已然摆脱物物相及发响的声音现象，就如同某一物（非二物以上的物与物）在不发生摩擦、碰撞、敲击之物物相及发响的情况下，通过自有动能而发响，并进一步呈现其自生力场，一种合乎声音自形式（元形式）的独特发响。"① 唐建平与刘文佳的《自鸣系列Ⅱ》也试图让作品和乐器发出其合乎自身的应该有的声音。作曲家在乐谱中有这样的说明："《自鸣系列Ⅱ》取材于敦煌壁画'不鼓自鸣'。以此为题材，其意是为了表达无拘无束的艺术创造精神。"这里的"无拘无束的艺术创造精神"，就笔者的理解并对照刘文佳具有音乐民族志特征的人本实证记录②，其具不被音乐家立意所拘束之意，音乐作品该发出什么样的声音，就让它发出什么样的声音，每一次演奏又根据语境的变化而呈现出有一定差异的显现（艺术作品中真理的在世过程）。这是从先验本体出发的真正的艺术创造，正如韩锺恩所说："真正意义上的原创即存在自身。诗者，以诗的方式去寻诗。"③

在这首作品中，音乐家（特别是演奏家）的任务从表现自己转为了帮助音乐（乐器）发出其本有的声音，音乐（乐器）通过人说话、实现其本质力量，与其说是你在弹音乐（乐器），不如说是音乐（乐器）在弹你。人与筝形成互弹、互生、互为、互启、互发、互成的关系。应该讲，《自鸣系列Ⅱ》为现代筝乐乃至现代音乐的创作和表演提供了极具启发性的创造空间和美学、实践进路。

可以说，了解先验本体之于音乐表演的作用，我们可以对音乐表演这件事的本质产生更深的体悟，从而也就能够更好地将音乐本

① 韩锺恩.通过声音修辞成就音响叙事［J］.交响（西安音乐学院学报），2021（3）：9-10.

② 刘文佳.现代筝乐作品表演的创造性空间探索：以《自鸣系列Ⅱ》的演奏为例［J］.南京艺术学院学报（音乐与表演），2023（3）.刘文佳在该文中对演奏《自鸣系列Ⅱ》的二度创作心路历程进行了详细记述.

③ 韩锺恩.《结构诗学：关于音乐结构若干问题的讨论》书评［J］.中央音乐学院学报，2009（4）：141.

来的样子是其所是并如其所是地表达出来，也就是将音乐中内嵌的真理合式地表达出来，对于指挥、演奏、演唱具有广泛而深刻的意义。然而并不是所有标榜创新的作品都是合式、得体的，特别是受西方美学、技术冲击的中国民族器乐常常在"现代林中路"中迷失方向而呈现一种"乱走"的状态，"总是寻找一些不该发声的地方来发声，搞得竹笛的声音不像竹笛，二胡的声音不像二胡，古筝的声音不像古筝"。韩锺恩曾就此问题，对"发声器具的自形式（元形式）"发表过相关看法：

> 任一发声器具的任一部位都可能通过物物相及（摩擦、碰撞、敲击）发出各种各样声音，不可否认的是，其中，总有一种或者一些声音应该是仅仅属于它的声音，也就是合乎发声自形式或者元形式的独特声音……自形式或者元形式的存在，一定意义上说，则正是定位美形式的基本前提：在合其自形式或者元形式中本有声音的前提下去进行个性发声（包括有地域风貌、族类风情、历史风格、个性风雅性质的独特声音），一句话，就是采集合式的声音，寻找合情的声音，呈现一种有别于功能发声的结构发声。
>
> 由此可见，中国民族乐必须坚持两种发展，除了顺应时世尽可能呈现多样化的充分发展之外，同样不可忽略的是以合式为本深入发掘的有效发展。每个时代的音乐都有其特定的形式和美形式，问题是，当代中国器乐仅仅是为求传统古典范式或者为求创新现代范式的功能发声？还是应该合乎其自身存在的结构发声？①

如果说韩锺恩相关论述侧重于乐器、声音、音色，王晓俊提出的中国民族乐器"技法母语"则侧重于音乐表演技法。所谓"技法母语"，指"基于各乐器长期演奏实践不断积累形成，是与相对稳定

① 韩锺恩. 以古典范式呈现美学思想并通过传统形态凸显审美特征 [J]. 南京艺术学院学报（音乐与表演），2014（1）：7-8.

的民族音乐风格及审美心理相生成、相呼应的演奏方式方法和技术技巧"①，其实就是基于自然先定（原始美学规范）、历史约定（文化规训）、人为确定（无数人的实践积淀），按照乐器的先天性能（自有动能、自生力场）而如其所是生成、定型，让乐器发出其本有声音的演奏技法和韵味表达。同样，中国乐器有中国乐器的技法母语，外国乐器也有外国乐器的技法母语，这是一个普式的概念，在音乐表演艺术理论中具有本体论的意义。如果民族器乐因为追求传统古典范式或创新现代范式而导致辨不清前途方向，那么回归声音的自形式（元形式）、技法母语，以合乎其自在理体的方式发声，不失为走出"现代林中路"的指南针。

二、走出文化林中路对音乐人类学的启示

关于先验本体之于音乐人类学（音乐文化考察），韩锺恩称之为"通过文化林中路之后向自然的折返"②，即对各种音乐文化的共同先验本体追溯。

一方面，由于音乐人类学关注文化的多样性，天然具有一种反中心、去基础，重现象、轻抽象的倾向，因此对不同文化之间共通的东西就缺乏关注，甚至采取排斥或遮蔽的姿态。而音乐人类学所关注的文化在一定程度上也反过来成为音乐人类学的局限性所在，对事物的本质缺乏有哲性深度的观照。另一方面，文化研究自从发端之后，就对音乐学研究产生了较大的影响。一时间，文化相对论、多元文化、文化仪式、文化身份、把音乐作为文化来考察等观念，被学界热捧，也产生了许多有分量的研究成果。但时至今日，音乐学中的文化研究方法也暴露出一定的问题，由于文化是一个相对宽泛的词，这种方法就显得较为粗放，难以进行精细化论述。特别是

① 王晓俊.中国民族乐器"技法母语"的历史逻辑［J］.黄钟（武汉音乐学院学报），2016（4）：109.
② 韩锺恩.非临响状态：在沉默的声音中倾听声音：由声音引发音乐文化发生问题讨论［J］.音乐艺术（上海音乐学院学报），2006（1）：68.

所谓多元文化叙事,这也是文化,那也是文化,就容易在一种很粗糙、粗大的层面上言说,恰恰遮蔽了一些微妙的细节和各种现象的共通之处。

韩锺恩敏锐地观察到了这一点,在学界"文化说"一片热闹之时,提出了极其精彩的梅里亚姆(Alan P. Merriam)音乐文化论的反题,既是对学界的一剂清醒剂,也为音乐人类学贡献了新的视线。这就是通过将梅里亚姆的:"文化中的音乐(in)→作为文化的音乐(as)→音乐就是文化(is)"折返转换为:"音乐即文化→音乐即艺术→音乐即音乐"①,揭示了一种被多元音乐文化论所遮蔽的研究路径——

> 充分重视声本体与听本体的先验存在。由此,才能够在文化本能的层面上,真正确定不同的不同之所以并置共在的原因,也才能够在文化事实的层面上,真正确证一个世界多种声音之所以平面相间的理由。②

也就是说,之前音乐人类学颇为自得的研究面向也只是叙说了某种或各种音乐在文化上的显像,但对于各种音乐文化之所以成为各自样式的深层文化本能及其与人类音乐先验本体的自适关系,或者说音乐本体如何通过不同的族群特性来侧显其不同形式,缺乏应有的考证。这就使得音乐人类学总是离真相、真理还隔着最后一层屏障,尽管有些研究深入文化内部,但还是没有真正挖掘到那"之所以是的是""声音经验发生的前提""一种足以驱动所有人经验的声音存在"③,也就是人类文化的真正奥秘。因此,先验本体思维对于音乐人类学、民族音乐学的启示和价值是不可估量的。正如郭一

① 韩锺恩. 关于五个概念的学术日志:多样性,东亚音乐,学院音乐厅与学术音乐会,身份,当代 [J]. 音乐艺术(上海音乐学院学报),2008(1):58.

② 韩锺恩. 七日谈/2006七言:在一个合式力场内合式表述 [J]. 黄钟(武汉音乐学院学报),2007(1):173.

③ 韩锺恩. 关于五个概念的学术日志:多样性,东亚音乐,学院音乐厅与学术音乐会,身份,当代 [J]. 音乐艺术(上海音乐学院学报),2008(1):57-58.

涟所说："从多样化的表象回溯其恒定元点。"① 以往的研究相对只关注"多样的表象"，而忽略了"恒定的元点"，进而也就缺失了对从"元点"到"多样性"的关注和讨论。如能从"多样的表象"探索到"恒定的元点"，则音乐人类学才真正发挥了学科的全部价值。

韩锺恩对先验与人文关系的思考，在20世纪末已初露端倪，他在《不同方式的音乐文化比较》中"论述了人类音乐文化共时同构的三种方式、三种约定、三种结果并将之从现象、本体及人的主体存在等方面加以比较分析并进而揭示音乐文化的生成机制"。② 他在《出文化纪：文化现象折返自然本体》中，借用"出埃及记"提出"出文化纪"的精彩隐喻，提出："以一种具体或者普遍存在的音乐作为底盘，进而，考虑一下音乐对一种特定人文成型的意义所在。"③ 在当时可以说是珍贵稀有的观点，相关表述已经非常具有深意和前瞻。这个普遍存在的音乐就是音乐的先验存在、自然本体，关于音乐文化与先验本体的关系，他进一步指出：

> 需要强调的是人与人、人与文化、人与文化物均为后约定，惟有人与自然才是元约定。④

一般而论，音乐文化发生似乎无须考虑先验问题。其实不然，如同前述，没有这个前提，则人创造这种声音，以至于通过这种声音表达特定的内在感受的所有可能性都将不再存在。于是，充分肯定这一前提的意义就在于，必

① 郭一涟.所望之实底，未见之确据：从音乐存在方式谈及音乐作品之原作[C]∥王次炤，韩锺恩.庆贺于润洋教授八十华诞学术文集.北京：中央音乐学院出版社，2012：417-422. 转引自韩锺恩.在音乐的声音中究竟能够听出什么？：关于音乐美学与音乐学写作的教学、科研以及学科建设的工作笔记[J].南京艺术学院学报（音乐与表演），2013（1）：12.

② 韩锺恩.不同方式的音乐文化比较[J].交响（西安音乐学院学报），1993（1）：36-40.

③ 韩锺恩.出文化纪：文化现象折返自然本体[J].民族艺术，1999（2）：28.

④ 韩锺恩.音乐美学的哲学性质、人类学事实与艺术学前提以及音本质力量的先在性：由2011第九届全国音乐美学学术研讨会议题引发的三个讨论与进一步问题[J].交响（西安音乐学院学报），2011（3）：9.

须重新审视人是怎么样通过声音进行表达的。①

而人文声音或者音乐文化以及音乐家创作的音乐作品，其实就是"先验向经验的持续转换"②，先验本体不断地在地化、在世化。因此，无论是"通过文化林中路之后向自然的折返"，还是"出文化纪""出现代纪"，先验视角对于音乐人类学等音乐文化考察研究具有学科完形的重要启发意义。

值得注意的是，韩锺恩的先验观念并不是一元决定论，他对先验本体与人文历史进行了辩证叙事：

> 如果没有声音自身的规定性（本质上从属于自然天成），那么，人和历史的作为将会变得十分的有限；相反，如果没有人为造成和历史生成的可能性，那么，声音自身存在即使再丰富再深厚，也只能是永远沉睡在史前。③

因此，音乐（文化）是"基于自然天成、通过历史生成、终于人为造成"的声音。④ 这是一个十分中肯且合式的判断。

① 韩锺恩. 音乐如何通过人实现自己以显示其本质力量：布拉姆斯《第一交响曲》第五研究[J]. 中国音乐学，2023（2）：110.

② 韩锺恩. 音乐形式语言的诗意与诗性并及艺术音乐论域五题[J]. 艺术学研究，2022（1）：83.

③ 相关思想可追溯至"人与自然，通过音乐文化实现互向生成：自然向人的生成（作为第一本体），通过人向人的自然（即人的创造物）的转换（音乐现象），实现人向自然的再度生成（作为第二本体）"。见韩锺恩. 出文化纪：文化现象折返自然本体[J]. 民族艺术，1999（2）：30-31.

④ 韩锺恩. 声音的规定性与音乐的艺术特性[J]. 福建艺术，2004（4）：22.（原文作者署名为"韩钟恩"。——编者注）另见韩锺恩. 音乐意义的形而上显现并及意向存在的可能性研究[M]. 上海：上海音乐学院出版社，2004：210-211.

第四章

价值论

> 诗者，以诗的方式去寻诗。①

尽管韩锺恩教授在音乐学界拥有极高的声誉和地位，也被无数年轻学子崇拜，但学界对其学术思想的价值还不十分明了。学人们对韩锺恩的尊崇更多来自本能，即虽然我不是很清楚他说的是什么，但直觉告诉我他很厉害、很了不起。就像在狮子面前，百兽自然慑服，却无从知晓狮子的世界；在高山之下，人们自然仰止，但难以揣测高山之境。韩锺恩的学思境界的确太高了，超出常人，但高处也必然寂寞。在人类知识中，高阶可以包容低阶，但低阶往往否定高阶。从学术看，音乐学界之外的学术界往往对音乐学界不感兴趣也不重视，音乐学界其他领域对音乐美学往往抱有既自卑又自负且缺乏基本了解的态度；音乐美学界内部诸学人学力学养参差不齐，直接或间接误读韩锺恩者甚至比有效理解韩锺恩者要多；而对于上海音乐学院（以下简称"上音"）之外大多数刚刚入行的青年学生们而言，由于现实距离、学校氛围、师资差距、学习能力等原因，读懂韩锺恩几乎是不可能的任务，这个名字更像是一个传说。但韩锺恩学术思想的价值是极高的，其智慧光芒不仅照耀着音乐学的丘

① 韩锺恩.《结构诗学：关于音乐结构若干问题的讨论》书评［J］. 中央音乐学院学报，2009（4）：140-141.

陵沟壑,还作为音乐界为数不多能与人文社科界匹敌的学说,对学术整体和人类知识产生意义。令人钦佩的是,他立足于音乐美学这个狭小的学科,却可以发出与世界级学者相呼应的洞见,有时候又恰恰因为有音乐美学这个立足之处,而超越了某些文哲学者的坐而论道和高头讲章,使得其学术思想收放自如、顶天立地。

本书前文实际上已从人本实证、先验叙事等角度提出了韩锺恩音乐美学思想对于音乐美学、音乐人类学、音乐创作与音乐表演的价值和意义,这里不再赘述,本章的"价值论"主要从更宏观的角度来探讨韩锺恩相关思想实践与更广泛人文学术的联系,也可以说是韩锺恩学术的衍生价值、附加价值、跃迁价值。

首先,探讨韩锺恩以音乐学写作为代表的音乐美学教学方式与波兰尼默会认识论的契合,思考教育教学的真谛和内核;其次,探讨韩锺恩立足音乐美学对学脉学统、学术共同体与大学之道的理解;然后,探讨韩锺恩音乐美学理论方法和人本实证立场,与当代人文学科感性复归趋势的契合,以及前者的范例价值;最后,韩锺恩的音乐美学叙事对人的主体性的高扬,再次凸显了人的尊严,即音乐美学关乎人的尊严,在此意义上探讨音乐美学学科存在的必要性和人文价值。

第一节 音乐美学教学方式与默会认识论

韩锺恩学术的一大特点是教、研并重,他的音乐美学教学,在其学术研究、写作和创新体系中占有重要地位,也发挥了重要作用。诚如其所说,他的不少根本洞见、重要发现、研究创意、概念革新、思想迭代,就是在与学生的教学相长、讨论互动、系列衔接中获得或形成的,教学在其学术发展史中具有驱动的意义。而他的学生们也因此而受益,迅速成长为优秀学者。同样,韩锺恩师生的不少学术作品也以课堂记录、集体发表、事件描述等规模作业的形式呈现,

在韩锺恩自己的叙事中也常见对其学生论题、观点的列举和引用，作为一种见证和引发。

也就是说，这样一种教学就不仅仅是教学本身，而是一种充满智力激情的知识创新生产。之所以能够如此，就是因为它必定是内居的（参见第一章相关叙事），或者说参与教学的师生怀着极大的热情内居、沉浸、倾注于他们热爱的学科、学术和学术共同体。这是成功的秘密和关键。此外，这种教学中充满着相关学术技能的引导与信服、示范和模仿，绝不可能是知识点、说明书或辞条式的输出和输入，却近似于传统作坊中师傅和徒弟的传承关系，和一般人对现代教育的机械设想极为不同。这就是波兰尼所谓的默会知识或默会认知，也正是教育的本质和真谛。

当然，考虑到因缘俱足才能产生相应结果，这种教学方式的出现也需要苛刻的前提条件——一流的教师（杰出且有学术信仰的学者）、一流的生源（优秀且有求知热情的学生）、一流的学校（良好且有氛围土壤的环境），缺一不可。所以，这种教学方式的完全形态也几乎只能发生在上音这样的拔尖学校，换句话说这种教学方式在一般学校中是不可能发生的，更不是行政手段可以硬推的，但这不妨碍我们将其作为一种教育教学的理想范式。

一、作为技能传授方式的音乐学写作工作坊

音乐学写作课程及工作坊是韩锺恩音乐美学教学的主要代表形式，也是上音音乐美学课程中的一门核心主课。① 但这门课却不是用来告诉学生音乐美学知识的，告诉学生这样的知识也无法让学生成为一个合格的音乐美学学人，甚至无法入音乐美学之门。音乐学写作工作坊在本质上是一种通过言传身教、示范模仿的师徒制传授音乐美学研究和写作技能的传承方式。它既体现了教育的奥秘，又对其他课程深具启发价值。

① 关于音乐学写作，参见第二章第一节。

1. 仍然是第一章提及的信（生命信托）、情（求知热情）、内居的问题。信是老师对学科的信，学生对老师的信，所有人对学术的信，这是一切的起点；情是师生对学术的热情、对学科的深情、对学思的激情，这是根本动力；内居是"生活于其中"①，寓居于所思考的问题和具认同感的学术传统，并对身处这一学术共同体而感到自豪，只有内居才能有真知的产生。以上三点完全可以对应音乐学写作工作坊的特征。张一兵在对波兰尼的解读中重新定义了科学教育的本质：

> 由此生成的新的科学教育—教学观的构境意向为：成功的科学教学是老师将自己的感情倾注到授课中，真正的科学知识学习则是学生们将自己的心灵倾注于这个充满激情的思维活体中，一切科学教育的本质都是生命注入和内居存在的艺术活动。……所有的知识教学的本质都是一种内含着激情的艺术。②

这段话同样适用于包括音乐美学在内的人文学科，并表明成功的教学和学习是一项互为、互相成就的行为。关于音乐学写作工作坊中师生投身学思、讨论互动的情形，可参见第二章第一节中列举的相关文章。

2. 音乐学写作课程之所以是工作坊性质，而不是讲座，就在于知识（技能）的传授在于默会认知，音乐学写作工作坊还是一种人文仪式，并为默会认知的产生提供了土壤。这里涉及波兰尼的人本主义哲学的另一关键链环——默会，也称意会。他认为在我们的一切认识活动中，不可言传的默会认知（隐性知识）普遍存在并起着本体性和决定性的作用，它是知识中言述和非言述部分的共同基础，

① 迈克尔·波兰尼. 个人知识：朝向后批判哲学 [M]. 徐陶，译. 上海：上海人民出版社，2017：227.

② 张一兵. 激情式沉思：内居式的科学认识论：波兰尼《个人知识》解读 [J]. 学术研究，2020（3）：29, 33.

这在技能学习中尤为明显。① 因此，当波兰尼的人本视角延伸至相对具体的层面，就对技能、传统等经典问题产生新的价值，对我们理解学派和传统的本质，特别是教育教学、非物质文化遗产的保护和传承提供了特殊的启示。康尔就曾提出："对于艺术教育，默会认识论是一份不可多得的理论资源，它给艺术教育带来的启示是：应深刻认知传道授业与浸泡濡染的关系；应精准把握奥秘告知与个人体悟的关系；应合理调整理论阐述与艺术实践的关系。"② 这里着重于从人本立场、师徒机制切入。

通常我们把知识想象为一套严格制定的条款式的话语体系，希冀通过理解这套话语体系来掌握这些知识，尽管我们其实很难从中真正掌握任何东西。而波兰尼把包括科学在内的知识看作是一种技能，这种技能是行家所掌握的，并通过学徒式教学把它传授给学生，这一过程"是通过对于不可言传的技艺的默会判断和实践而进行的"③。这是因为任何可以被确定下来用作指南的准则都只能是模糊的准则，"这些准则绝对不能充分揭示该技艺已知的附属细节"，所以在本质上技艺"只能通过实践上的示范而绝不能只通过技术规则来传授"。④ 同理，言传的作用也是有限的，只有跟这个技艺的身教相结合时才能作为辅助的指导，它们不能取代实践知识，因为"我

① 李春青认为："这种'默会知识'存在于人的认识过程中，而且对人的行为和认识活动发挥着重要作用，但却无法明确说出来。它既不是那种意识中的概念和想法，也不是弗洛伊德的'无意识'，这显然是一种特殊的知识形态，是以往人们所长期忽视了的。波兰尼的重要贡献在于使人们开始注意到在人类明确的、可以清楚地说出来的知识系统之外，还存在着一种无法言说的知识形态，而且在某种意义上说，后者具有更加重要的作用。"见李春青. 在"体认"与"默会"之间：论中西文论思维方式的差异与趋同 [J]. 社会科学战线，2017（1）：128.
② 康尔. 默会认识论对艺术教育的启示 [J]. 南京艺术学院学报（美术与设计），2014（3）：135.
③ 迈克尔·波兰尼. 个人知识：朝向后批判哲学 [M]. 徐陶，译. 上海：上海人民出版社，2017：245.
④ 迈克尔·波兰尼. 个人知识：朝向后批判哲学 [M]. 徐陶，译. 上海：上海人民出版社，2017：103，102.

们的认知所包含的远比我们能够言传的要多得多"①。因此，相关传授无法全然依靠书本和规则描述或理论讲解，更多依赖老师（行家）对学生的示范和学生对老师传授内容的信服、模仿和默会认知（波兰尼通过分析艺术、科技和医学及游泳、骑自行车等例证说明这一问题），"近似于传统作坊式的师徒传习与传承"②。这是一种建立在生命信托之上的双向内居式教学，"在师傅的示范下通过观察和模仿，徒弟在不知不觉中学会了那种技艺的规则"③，并用这样的方式将知识（技能）流传下去，如"学习绘画、音乐等艺术，都只能在实践中学，以聪敏模仿的方式来进行，科学发现的艺术与此异曲同工"④，因此"技艺的传播范围只限于个人接触，于是我们发现技艺容易在封闭的地方传统之中流传"⑤。这在艺术创作、文化传统和学术研究中是显而易见的，没有老师的引领和亲授，我们甚至无法入门。而在这种学徒式、内居式的教与学中，难以逻辑语言化的默会认知在其中发挥着相当关键的作用。这就解释了学统的重要性，以及为什么某一学派、学统中大师辈出，而另一些传统却濒临失传，因为行家迁徙或断代了，作为技能和知识载体的人消失了。

借用波兰尼的默会认识论，以教育人类学的视角观照韩锺恩师生内居其中的音乐学写作工作坊这一充满学术气息和思想光芒的奇妙空间，我们可以发现以下事实：

首先，愿意追随某人学习的前提是信服他甚至崇拜他，韩锺恩作为极富人格、思想魅力和学术感召力的重量级学者，其言行举止和学术活动本身就具有强烈的榜样和示范（师范）作用，学生在上

① 迈克尔·波兰尼，马乔里·格勒内. 认知与存在：迈克尔·波兰尼文集［M］. 李白鹤，译. 南京：南京大学出版社，2017：109.

② 韩锺恩. 以学科建设统领人才培养［J］. 音乐研究，2015（1）：18.

③ 迈克尔·波兰尼. 个人知识：朝向后批判哲学［M］. 徐陶，译. 上海：上海人民出版社，2017：63.

④ 迈克尔·波兰尼. 科学、信仰与社会［M］. 王靖华，译. 南京：南京大学出版社，2020：39.

⑤ 迈克尔·波兰尼. 个人知识：朝向后批判哲学［M］. 徐陶，译. 上海：上海人民出版社，2017：62.

课的同时，也是信服老师、依怙老师、观察老师、模仿老师的过程，在这一过程中建立起许多深层的、不可言传的，甚至是决定性的学术素养和专业能力。

其次，区别于一般知识介绍式的言传，韩锺恩的言传主要以学术讨论、引导、激发、互动的形式呈现，这实际上是一种实践的示范和思维的身教，韩锺恩本人对音乐学写作的实践和发表，更是一种身体力行的示范（师范），学生在充满热情的对老师的聪敏模仿中学会了音乐美学研究和写作的方法。① 正如张一兵所说："我们跟随老师学习，如果只是停留在外在的概念和知识点的记忆之上，这种学习总是不成功的，真正的学习必然是将我们自己内居于老师的存在情境中，在充分信任的基础上意会式践行他的思考问题和解决问题的方法。"② 也即这种情境的出现，为非强迫或统一命令使然，更非某种机械模式。

再次，音乐学写作工作坊在本质上还是一种具有学术神圣感和欢会神契的人文仪式，这从韩锺恩师生对其的郑重守护可以看出。"这就向第二种纯粹的欢会神契进行过渡：从经验的共享到共同活动的参与。这种合作通常附属于共同制定的一个目标，但它在共同举行的仪式上则是纯粹的欢会神契。通过充分参与到一个仪式中去，该团体的成员肯定了他们存在于其中的那个共同体，同时又把他们团体的生活与早先团体（仪式就是从早先团体那里传递到他们团体

① 尽管韩锺恩对本科教学和研究生教学做了区分——前者是基于师徒教学关系的知识传授阶段，后者是基于师生协同共建关系（也即研究型教学关系）的知识生产阶段，但这种区分主要是从创新性角度对不同阶段教学任务的描述，与本书所述并不矛盾。或者说，这里的本科师徒教学关系与本书所谓师徒关系的所指并不完全相同，本书所述师徒关系是一种广义的所指。从默会知识和师生传承角度来看，韩锺恩的本科、研究生教学都是师徒制的典型呈现。从本科阶段的教学型教学与研究生阶段的研究型教学来看，研究型教学更具有师徒性质。见韩锺恩. 以学科建设统领人才培养 [J]. 音乐研究，2015（1）：18-19.

② 张一兵. 爆燃与欢会神合：走向艺术的内居认识论：波兰尼《个人知识》解读 [J]. 福建论坛（人文社会科学版），2020（3）：70.

的)的生活等同起来。"① 在这种仪式及其衍生氛围中,韩锺恩及其学生建立起双向的生命信托,这种生命信托又体现为或存在于上音音乐学系的学统之中,呈现一种稳定性和生命力。这就是为什么临响哲学、音乐学写作、音响诗学只能在上音得到发展繁荣而难以简单地向其他学校移植的原因,并且这一学派、学统、学术共同体中人才辈出、精英林立,几乎没有"伪劣产品"。

韩锺恩对硕博士研究生培养的描述,正体现了以上三个方面:

> 我的上课方式,除了对每个学生终端目标学位论文写作的选题、审题、开题、结题诸环节进行个别指导之外,比较重视与强调的是学生在学期间如何进行专题研究(这也是我在2000—2003年中央音乐学院攻读博士学位期间,我的导师于润洋教授非常重视与强调的一个学习环节)。为此,我主要是通过集体讨论方式来促进学生的专题研究,并以此推进学业的整体进程。
>
> 第一学期,主要是通过学科历程的介绍针对一些学术问题与学科问题展开讨论,或者是通过阅读文献的方式就一些相关的学术问题与学科问题展开讨论。
>
> 第二学期,基本上是通过作品修辞(针对并围绕音乐事实进行整体结构描写,针对并围绕音乐学实事进行纯粹感性表述,以及由此产生的相关艺术问题、美学问题、哲学问题),就关联音乐存在自身"to be"问题的形而上学意义展开讨论。
>
> 在与学生(包括硕士生、博士生以及博士后人员)一起进行学科作业的过程中,我特别重视研究成果如何与学生的研究相衔接,以及学生们研究的相互之间又如何

① 迈克尔·波兰尼. 个人知识:朝向后批判哲学[M]. 徐陶,译. 上海:上海人民出版社,2017:250.

关联。①

针对研究生教学,则必须调整原有思路,把他们纳入到科研活动当中,跟随导师,通过课题作业来完成自己的学位论文。②

无论是个别指导还是专题研究,以及贯穿其中的学术讨论、一起进行的学科作业(师生共同实践的音乐学写作),都是老师(示范)带学生(模仿)、基于内居和默会的教学传承方式的体现(其具体过程与讨论细节,参见韩锺恩师生发表的各种课堂记录)。这正是"一个优质传统安身立命、持续薪传的机制"。特别是音乐学写作工作坊——"以导师为核心、研究生为主体而试行的集讨论、写作、发表三位一体的探索性机制。其中包括四个内容:课堂讨论,专题笔会,学院论坛,辑集出版","通过教学相长与师生互动,依托音乐学写作工作坊平台,实现了引领学生潜入学术深水区与依靠学生打造学科梦之队的目标",更是这一机制的典型。③ 这实际上就是教育教学的真谛和真味,也是培养出优秀人才的唯一途径。需要指出的是,韩锺恩在开始探索音乐学写作工作坊的时候还是21世纪初,这种自觉、先觉和对教育真理的把握是非常超前的,令人肃然起敬。

二、教育的秘密及其面临的危机

这样一来,我们就不能仅以语言化、图像化甚至信息化的知识记录和存储作为知识传承和艺术教育的最重要部分了,因为"任何不可言传的技能或行家技能都不可能被输入到机器中"④,也要警惕技术化课堂、模式化教学管理、知识付费销售对人本体和默会认知

① 韩锺恩. 以学科建设统领人才培养 [J]. 音乐研究, 2015 (1): 19.
② 韩锺恩. 研究生培养是学科发展的结构保障:上海音乐学院 2005'全国音乐学研究生教学工作会议参会论文综述 [J]. 中央音乐学院学报, 2005 (3): 24.
③ 韩锺恩. 以学科建设统领人才培养 [J]. 音乐研究, 2015 (1): 28, 25.
④ 迈克尔·波兰尼. 个人知识:朝向后批判哲学 [M]. 徐陶, 译. 上海:上海人民出版社, 2017: 310.

的忽略和去除，这有可能导致真正教育的消亡。特别是在非物质文化遗产等文化艺术传统中，要重新理解人（行家）本身对于传统存在的极端重要性，因为没有人，知识就不存在了，"一门技艺如果在一代人中得不到应用，就会全部失传"，"这些技艺的失传通常是不可挽救的"①。

同样，由于共同信念而存在的看似虚假无用的敬畏情感、文化仪式和团体生活也是不可或缺的，因为它是一种文化共同体（类似于艺术共同体、学术共同体、科学共同体），其中蕴含着内居认知、生命信托和默会共享（tacit sharing），不但让前辈满怀责任和热情地把知识传递给下一代，也引导后辈接受知识并"把自己的心灵倾注于它的结构之中"②。而当仪式消失或生活改变，环境中的那个人就消失了。所以保护文化遗产，永远不只是保护文化遗产本身，而是保护有关它的一切人和事以及语境，也即"文化生活的共享所依赖的默会互动的整个体系（network of tacit interactions）"③。如果后者在，相关文化艺术就在；如果后者消失了，相关文化艺术无论记录得多么完整，也只是一些没有意义的影像，在事实上其已彻底地消失了。

以上这些理论在教育（特别是学术研究教育）中同样适用，教育的核心在于人而不是技术手段，人的核心在于教师，这就是为什么欧美日高校以教师为核心组建各种团队和研究会（室），实际上就是学术仪式、工作坊、共同体一类的事物。或者说教育其实很简单，就是有一位会教的老师，一群想学的学生，一个适宜的场地；又或者说教育其实很难，因为这三者缺一不可，在实际中并不都是因缘俱足，甚至只存在于少数顶尖学校中。面对不会教、没有真才实学

① 迈克尔·波兰尼. 个人知识：朝向后批判哲学［M］. 徐陶，译. 上海：上海人民出版社，2017：63.
② 迈克尔·波兰尼. 个人知识：朝向后批判哲学［M］. 徐陶，译. 上海：上海人民出版社，2017：203.
③ 迈克尔·波兰尼. 个人知识：朝向后批判哲学［M］. 徐陶，译. 上海：上海人民出版社，2017：241.

的老师，再想学的学生也难免暂时平庸；面对不想学、没有回应的学生，任何教师都无计可施，甚至课堂仪式感的消失也会让上课变得可有可无。这就是为什么人们总想去好学校任教或读书，而现代普及型教育则有一种把不相应、不互相欣赏的人硬绑在一起的感觉，由此造成种种问题甚至矛盾冲突，这些问题的责任又被错误地归到教师或学生身上。

鉴于当前一些舍本逐末的做法对教育本质带来的广泛伤害和对教育精髓的剔除，这里有必要做一些简略的延伸讨论，也即在数智主义以不容置疑姿态的主宰和驯化下，教育面临的危机：1. 过度强调数字技术手段的使用，消解了人的主体性，取代或遮蔽了教育本身，阻碍了内居、默会等教育实质环节，或者说让真正教育的出现变得更困难，从而降低了成才、成人的可能性；2. 重视工具理性和外在方法，忽略了信念、热情等求知和教育的基础；3. 将翻转课堂等策略当作目的，为了翻转课堂而翻转课堂，不知道教学是一种师生之间双向互为的协作，任何课堂互动都应是在生命倾注和热情内居的前提下自然生成的，绝非强制命令所推动；4. 科学量化、物化思维也对教学形态和学生思维产生负面影响，削弱了学生的感知力和表现力，这在人文艺术教育中尤为突出，如顾平在《"科学主义"的泛滥对"艺术教育"的危害》一文中所说：

> "艺术教育"存在的问题很多都应归结为"科学主义"所造成的影响。"科学"之于艺术教育是具有积极意义的，但"科学主义"作为20世纪以来的一种普遍思潮却对艺术教育造成了致命的危害：用"班级制"置换"师徒制"，"科学主义"抹杀了艺术的本体价值与学生的个性化培养；用"写生"取代"临摹"，"科学主义"的训练用"物"的现实遮蔽"情"的真切；用"复制"消解"记忆"，"科学主义"的辅助手段让"表现"成为"制作"。"科学主义"对艺术教育生态的"破坏"不是科学本身的问题，而是利用科学的人或观念在认知上的偏失。回归艺术传承本体，

将是寻求艺术教育理念更新的唯一良策。①

这与韩锺恩、波兰尼的思想是相通的,代表了一种有识之士的普遍担忧。现而今,其相关影响已在各大院校的毕业展上体现出来,千篇一律的插画式作品充斥着各个角落,看似热闹的背后是真知的缺乏和寂静的繁盛。

其他的荒诞做法就更多了,如监控、评教、督导以及十几分钟的没有学生在场的教学比赛,不仅说明人与人之间缺乏起码的信任,而且人为造成师生关系对立以及双方利益的交易化,极大破坏了教育的本怀,让教学变成一种无意义的表演;至于以学生为中心的口号,则还有一种说不清道不明的绝不以教师为中心的潜意识驱动,而古今中西所有伟大的教育传统莫不是以教师为中心、尊师重教?失去主体地位却仍以本心担负起责任的教师,就只能在以上主体的夹缝中寻找到一些有限的机会,凭借个人的热情和无需承诺的承诺给学生传道授业、启发新知。

鉴于当前教育形态被技术完全裹挟,以至于失去了自省能力而呈现出一种单向度的统制,数智至上成为一种"教育正确",未来教育前景和教学生态的确让人难以想象。也许教育将走向它的终结才能涅槃重生,也许经历几番曲折后人们才能重新发现人性的必要、内居的必须和默会的必然,从而再次朝向那曾经的纯真和美好,正如音乐学写作工作坊所展示的师生和学思的理想家园。

第二节 音乐美学学术共同体与大学之道

每一个追求真理、持守自身尊严,具有自觉、自明、自重、自在特征的学科,都有其学脉、学派、学统,都通向大学之道,音乐

① 顾平. "科学主义"的泛滥对"艺术教育"的危害 [J]. 南京艺术学院学报(美术与设计), 2019 (6): 144.

美学作为一门有着强烈人文关怀、哲思属性，追究事物本真和本体的学科，更是如此。或者说，这是每一个有高度、有格局、有深情的音乐美学家的本事。关于此，韩锺恩发表过极富特色的文论，并与音乐美学教研有着较强的联系，既是对大学之道和人生境界的审思，也是对音乐美学学统的经略和升华，还可以视为他的教育哲学。

一、从格物致知到学科学统

韩锺恩对本节相关问题的思考集中体现于《不忘〈大学〉初心　牢记"大学"使命》等几篇文章中。在《不忘〈大学〉初心　牢记"大学"使命》中，他创造性地以类哲学解释学的姿态将《大学》经典、大学精神及相关学科、学统问题与音乐美学教研相串联、嵌套，赋予大学之道以学科本位之新意，又通过学科叙事直通大学之境。

既然是大学，就不应有过多的市侩和功利，"精益求精才是我们的既定目标，决不能仅仅考虑市场和就业"①。无论社会如何喧闹，大学应是仰望星空、追求真理、研究大学问的地方，都应保持其纯粹的理想和赤诚，甚至于坚持一种不切实际的童真和终极追问，这种不切实际正是大学之大、大学之高的所在。就大学之纲宗，韩锺恩开宗明义提出：

> 大学的实质，应该是教育、学术、思想的多重驱动；大学的诉求，应该是求知与明理的平衡发展；大学的职责，应该是通过德智体美劳育人以集聚人才生产力；大学的境界，应该是成就非凡之学；大学的灵魂，应该是除了有明确且精深专业指向的学者之外，还要有强烈社会责任担当的知识分子以及有厚重历史感与远大理想抱负的思想者。②

① 韩锺恩. 研究生培养是学科发展的结构保障：上海音乐学院2005'全国音乐学研究生教学工作会议参会论文综述[J]. 中央音乐学院学报，2005（3）：24.
② 韩锺恩. 不忘《大学》初心　牢记"大学"使命[J]. 人民音乐，2021（5）：39.

韩锺恩在谈论本科生、研究生及不同阶段的因人施教时,常能发别人之所未发,以下几种观念值得重视:

1. 珍视、守护大学的神圣性。他指出:"变粗放扩量为集约提质,尤其要警惕与防范偷工减料、缺量损质的教学现象孳生,以至于侵蚀高校这块神圣之地。"① 可以说他批判的这种现象在当前的高校中较为普遍,体现在教育各个环节乃至毕业论文,甚至成为一种各方默守的常态,并为一些社会风气所加剧。

2. 格物致知,既能发现具体问题,又能透过问题看到万物的本质、不易的恒在。他有两句精彩的表述:

> 要让学生具备两只不同的眼睛,一方面,通过异常的眼睛,在直观的世界中发现不常在的世界;另一方面,又要在变化频繁缤纷凌乱的变局之中,保持平常的眼睛以发现常在的世界。②

这两句话可以作为大学精神的总结,特别是在万物流转中"保持平常的眼睛以发现常在的世界"这句话很富有哲理,与其先验本体论有一定关系,这里可以理解为在尘世纷杂中保持终极关怀、超越性追求,以及看到世界本质和意义的能力。由于智能手机及其碎片化信息的出现和其对生活世界的统治,在某种程度上,这正是现代大学和当代大学生最缺乏的。

3. 音乐学学子应该尽快进入贵族化进程。韩锺恩提及的这个贵族化进程不是说考上名校或者读了博士就了不起了,而是指进入这个行当,你就是专业选手而不是业余的了。在这个意义上,本科生、研究生、教师都是平等的业内人员,本科生的观点不一定比教授差,硕博士的水平也不一定比导师低。"为了求得发言的有效性,不妨借鉴贵族方式,通过深度叙事与职业表述,而不要用平民方式,始终

① 韩锺恩. 不忘《大学》初心 牢记"大学"使命[J]. 人民音乐,2021(5):40.

② 韩锺恩. 不忘《大学》初心 牢记"大学"使命[J]. 人民音乐,2021(5):40.

处于平面叙事与业余表述的水平上。"因此，韩锺恩将学生具备一定学习和学术研究能力，作为"每一个作业者都必须具备的职业伦理和自尊操守"，"要拒绝浅薄业余，告别粗糙简陋，提倡严谨、得体的学风，尽可能细致乃至精致的学科作业"。① 他如是说：

> 学会自己书写历史，通过在学期间于课堂、讲座、图书馆、实地现场、宿舍、网络等等场合中间进行的听声、读谱、看书、说话、写字，日复一日，把自己的历史折叠起来——一种有厚度的折叠，一种有意义的皱褶，即便重新打开，则褶子不可抚平并难以遮蔽已在的皱纹。②

具体到音乐美学，就是"积极引导学生，不断强化艺术审美感官，不断深化理论历史视点，不断拓展学术理念智慧，不断提升创新思想境界"③。从临响、阅读、思考开始，最终达到一个很高的目标。

4. 辩证对待创新，坚持成就神话。韩锺恩说："必须对创新的可能性、长期性、曲折性、反复性、艰巨性有充分的认识和足够的准备。尤其对通过大学教育进入专业乃至职业领域者更是如此，既要抑制不切合实际的奢望，也要克服没有意义的无望。骄傲和焦躁要不得，无知和误知更有害。"④ 从韩锺恩本人经历来看，他从思索"出文化纪""出现代纪"到感孕提出临响叙辞，从音乐学写作到音响诗学，从关注音响经验实事和音乐意向存在到折返先验存在本体，从"能思的诗"到"能诗的思"，从布拉姆斯《第一交响曲》第一研究到第五研究，几乎用了大半生的时间、整个职业生涯。在此基

① 韩锺恩. 七日谈/2006 七言：在一个合式力场内合式表述［J］. 黄钟（武汉音乐学院学报），2007（1）：175，177.

② 韩锺恩. 不忘《大学》初心　牢记"大学"使命［J］. 人民音乐，2021（5）：40.

③ 韩锺恩. 不忘《大学》初心　牢记"大学"使命［J］. 人民音乐，2021（5）：40.

④ 韩锺恩. 不忘《大学》初心　牢记"大学"使命［J］. 人民音乐，2021（5）：40.

础上，他作出了杰出的学科创新和超越学科的伟大洞见。因为这个事实，就算他自谦，别人也要大声赞美，哪怕无知、误知者也要悄悄驻足仰望。但现实中反面教材并不少，管理者和职业者缺乏耐心，粗制滥造、胡言乱语的学术研究并不少见。这就需要"一种坚韧不拔的持续精神"：

> 就像加缪在《西西弗神话——论荒谬》所赞美的那样——诸神惩罚西西弗不停地把一块巨石推上山顶，而石头由于自身的重量又滚下山去。……就像盲人渴望看见而又知道黑夜是无穷尽的一样，西西弗永远行进。而巨石仍在滚动着。……这个从此没有主宰的世界对他来讲既不是荒漠，也不是沃土。这块巨石上的每一颗粒，这黑黝黝的高山上的每一颗矿砂惟有对西西弗才形成一个世界。他爬上山顶所要进行的斗争本身就足以使一个人心里感到充实。①

于是凡人西西弗成为神话，就像韩锺恩成为传说。他所写的每一篇论文、他一再重复的每一个观点、他的每一次感性的听（音乐的听）和理性的说（美学的说），就是他一次次推上山顶的巨石和每一次从头来过的格物致知。

5. 继承传统接着说，站在巨人肩膀上望向地平线。任何有悖规律的从零开始自创一派的做法都是幼稚荒唐的，并常常伴随着反智、不读书的倾向，其往往是尚在门外的表现。好比在电气时代，偏要去钻木取火，毫无意义，也不可能进入前沿。韩锺恩指出：

> 无所依托的行为最终也将被历史拒绝，尽管零点方案（从头开始）有其抽象的合理性，但对于每一个具体的当事人来说，零度作业（排斥传统）的可能性几乎不在。办法无非是接着走，……卡尔·波普尔说，谁要是想从亚当出

① 韩锺恩. 不忘《大学》初心 牢记"大学"使命［J］. 人民音乐，2021（5）：40-41.

发的地方出发，他不会比亚当走得更远。相应地，谁要是站在巨人身上只看巨人而不看前方，那么，他看到的巨人就会越变越小。于是，只有进入前沿并及至尖端，你才可能和伟人相遇。①

正如韩锺恩站在叶纯之、于润扬、赵宋光、黄翔鹏、钱仁康等先生的肩膀上接着他们说，不断奔向太阳升起的地方。于是现在的问题是，我们是否读懂了韩锺恩，站在韩锺恩的肩膀上极目远望……

6. 信为道源功德母，长养一切诸善根。这句《华严经》名句，同样适用于大学、学术语境。韩锺恩说："一个人惟有有了有信仰的信念，才会有信义；惟有有了信义，才会有信用；惟有有了信用，才会有信誉，并受人尊重。……有敬畏的人是无所畏惧的。"② 这里的信仰指的是对大学、学术的信仰，有了这个信仰并对大学这个神圣存在有所敬畏，才会有相应的信念、信义、信用、信誉。现而今，信恐怕是大学中最为缺失也最被忽视的，不仅各人群之间的信任已被解构，大部分高校学生对学习、学术的态度也是如此，比如最常见的迟到不守时现象、上课刷手机现象，其实就是缺乏为人的基本信用和信义的表现，缺乏信用的背后是因为对学习和大学乃至人生在世缺乏基本信念。

7. 守护学统，与学术共同体共生。韩锺恩重视学统、珍爱学统，强调"应该不遗余力地去建立一种学统"③，也早就发现了学统的秘密、之于学术的魔力，并置身其中进行思想创造和学术创新。他提出：

> 一所优秀的经典大学，除了悠久的历史和雄厚的师资之外，首要的是，必须具有其独特、连贯、持续有效的教

① 韩锺恩. 不忘《大学》初心　牢记"大学"使命［J］. 人民音乐，2021（5）：41.
② 韩锺恩. 不忘《大学》初心　牢记"大学"使命［J］. 人民音乐，2021（5）：41.
③ 韩锺恩. 以学科建设统领人才培养［J］. 音乐研究，2015（1）：29.

育传统和学术传统，即学统。

英国古典学者桑兹在其《西方古典学术史》中指出，……学统即制度化了的知识传承与传播，是具有持久活力的思想创造样式。

因此，学统的文化特征就是依托独特的学术教育群体和学者群体或者学术共同体创造的，制度化了的知识教育体系和思想创造样式。有独特的学术风格，有独特的理论学派的思想范式，教育体制和方式。

一个学统之所以足以生存的条件，就在于知识教育和知识传播的制度化，乃至思想创造的持久活力。就像清华哲学精神，学术与思想互补，知识与理论共生；就像哈佛知识谱系，知识教育与思想创造，学术传统与理论繁衍，在其时其地真正形成共生共长、相互补益的良性循环。

…………

因此，完整连贯的知识谱系、持续活泼的思想创造、健全完备的教育体制，三者缺一不可，互为支撑，共同为强健而连贯的学统提供生存的条件。①

学统是最可宝贵的，"一个学科的进步，最重要的依托就在于学统……究竟什么才是一个学科的安身立命、持续薪传的机制呢？尤其，对人文学科而言，这座有着学术积累的思想城，到底是靠什么奠基并不断有所增高呢？""重中之重的条件，就是看它有没有学统"②，学统甚至是学者得以安身立命的所在，是学术的家。"学统的形成并非一蹴而就，它需要数代人的辛勤付出与智慧承诺，尤其取决于继往开来、代有薪传的学术谱系"③，但也容易被轻易破坏。

① 韩锺恩．不忘《大学》初心 牢记"大学"使命［J］．人民音乐，2021（5）：41-42．

② 韩锺恩．乐正声和四十馨 海上纹章不惑情：为上海音乐学院音乐系建系40周年而写［J］．音乐艺术（上海音乐学院学报），2023（1）：80-81．

③ 韩锺恩．以学科建设统领人才培养［J］．音乐研究，2015（1）：29．

现代教育管理者反对学术近亲繁殖，却没有意识到一个伟大学派、学统产生的深远价值；不断推动教学改革及相关教改课题、出台新的规章，却忘记了一个持守百年的传统才是我们仅有的财富。甚至于在量化评价体系下，每个个体被迫面对学术生存危机，学术共同体被挤压得支离破碎。一个聪明有智慧的管理者或大学，则会追求二者的动态平衡，创新的前提是守旧，不会守旧的创新恐怕只是一种虚假的幻象或低劣的谎言。如何守持学统、学术共同体？至少，韩锺恩和他的一些老师、同事和学生们为我们树立了榜样。

二、治学境界与大学之道

韩锺恩对成就大学之道的治学境界的感悟也很有启发性，七个境界中前三个境界来自于王国维《人间词话》中为古今之成大事业、大学问者所立的三种境界，后四个由黄翔鹏先生和韩锺恩所立。七境分别是：

1. 独上高楼的远望境界，出自晏殊词，意谓初出茅庐、思考人生、选定方向，似学术生涯之开局。

2. 执着忘我的不悔境界，出自柳永词，意谓坚韧不拔、上下求索、内居其中，似研究写作、蒲团坐穿。

3. 蓦然回首的无为境界，出自辛弃疾词，意谓福至心灵、兀然有省、瓜熟蒂落，似香港文化中心黑乎乎空荡荡的音乐厅里，临响叙辞诞生。

4. 高处不胜寒的燃犀境界，出自辛弃疾、苏轼词，似洞察世事之醒，与众醉为伍之寂。

5. 自由自在、自然而然、汪洋恣肆、生生不息的野马境界，出自《庄子·逍遥游》。"意求自由自在，自然而然；并神圣不可侵犯之独立尊严，循自然以求自由，因自由而近自然，奔腾不止，生生不息"，似初心与真情，生命的本然能量，大师白发中的那个长发青年。

6. 无须个人承诺的信仰表述并不至于羞耻的盼望境界，出自

德里达"无须个人承诺的信仰表述"与《罗马书》,"热爱祖国、依恋家乡、友情亲人、执着从业……",做应做的事,成为想成为的人。

7. 位我上者灿烂星空,道德律令在我心中的星心境界,出自康德《实践理性批判》。"每个人都应该有一个与他的存在相适应的生态,不妨叫做与他现时存在合式的原生态,或者叫做与他现时存在合式的先验生态;关键在于:一个人如何能够寻找到与他相合式的先验生态?"天人合一,一方面找到真我,是我所是并如我所是而不被虚妄左右;另一方面朝向宇宙的永恒和内心的永恒以及二者的同一。①

无论是教学还是研究,韩锺恩一直都把形而上的意义(也即"大学之道"的道体)、宇宙人生的本体存在(之所以是的是)作为其学术和写作的终极关怀,这是区别于一般学问、学者,契合大学之道,体现其哲人属性的本质特征,也让其达到了一般人难以企及的治学境界。

由于音乐(美)学其实就是一种特殊的格物致知、"格艺致美",韩锺恩还对大学之道(《大学》:明明德,亲民,止于至善)进行了音乐大学、音乐(美)学化叙事,或者说提出了音乐(美)学的大学之道:

音乐大学就应该是:明明声,亲音,止于至乐。其意在于,激发自有之声,使音不断呈现与其存在自身相合之形,以达至最完美之乐。②

这句话微言大义,涵盖本书一切义理,可以作为韩锺恩思想的纲宗。

① 韩锺恩. 不忘《大学》初心 牢记"大学"使命[J]. 人民音乐,2021(5):42-43.

② 韩锺恩. 不忘《大学》初心 牢记"大学"使命[J]. 人民音乐,2021(5):43.

第三节　音乐美学与人文学科感性回归趋势

音乐美学当代发展与人文学科向着感性经验回归的总的趋势是相合的。面对科学（客观）主义、理性中心主义持续几个世纪并快速加强的压迫，人文学科自身也经历了震荡、彷徨、反思、回归的历程。特别是进入 21 世纪以来，伴随着强烈危机感的人文学科日益呈现出一种感性、经验回归的姿态，这种姿态实即重建人性的尊严、重回人文的本体、重新找回学科自我、重新确认感性经验的有效性。人文艺术的主体终究是人，不是物。而在这样的语境中，人文学科也对自身的思考达到了一种新的境界。因此，音乐美学理论方法与人文学科的高度内省就有了相互给予的可能性。

音乐美学在作为感性学和美学上有一个优势，这就是音乐在文学艺术中拥有最为彻底的感性和最为纯粹的形式语言，是人文世界中最具情感且最能表现情感者。这让关注音乐审美感性工艺和感性经验的音乐美学有机会成为感性学、美学乃至人文学科的典型。尽管音乐美学界对于音乐美学的学科形态还有争论，但研究审美和感性问题还是具有一定共识。特别是韩锺恩的临响哲学（以基于听感官事实的感性直觉经验为第一出发点）、音乐学写作（感性的听，理性的说）、音响诗学（通过考掘艺术作品的诗性发现诗意）、人本实证立场（高扬人的主体性，以人的在场体验作为首证）为更大范畴的人文学科提供了音乐美学范例。

一、人文学科的觉醒、忧患和本怀

关于人文学科的感性回归趋势以及面临的严峻挑战，这里主要借助北京大学哲学系程乐松教授、浙江大学孙周兴教授、中华美学学会会长高建平教授三篇代表性文章——《重返经验的可能性——中国哲学的哲学史底色及其反思》《寂声与黑白：声音与颜色世界的

现象学存在论》《新感性与美学的转型》中的相关论述,从中国哲学、西方哲学、美学三个方面进行探讨。

1. 程乐松《重返经验的可能性——中国哲学的哲学史底色及其反思》主要"通过'即事言理'思想方法的剖析",探讨"中国哲学获得一种重返经验的可能性"。① 他指出:

> 经典之所以可以始终朝向鲜活的经验,源自其基本的描述性特征以及独特的表达策略。"即事言理"的表达策略体现了中国思想始终植根于具体情境的特征,也凸显了对事与势的"变"(transformation)的过程性描述的关切,而非对象化的固定结构分析。……最终的理是在经验过程被呈现出来的,而不是用对理的固化认识来为经验或行动立法。②

这里的"即事言理"及其相关策略从中国哲学的角度,对音乐美学构成重要启发,实际上,韩锺恩的临响作业(音乐学写作、音响诗学、音乐批评)就是这样一种自觉的"即事言理"。在这个意义上,韩锺恩具西学背景的音乐美学研究和写作也具有一种隐性但更本质的中学底色。

进一步,程乐松提到"具体经验和个别事件的'述'何以展现道理":

> 秩序和价值不是在被定义之后用概念和逻辑的方式被论证的,而是在具体的事态中被呈现出来的。……具体的事在时间中组成的经验世界并不是一个"客观"的物理世界,而是一个具有历史性的人文世界。以人的故事和故事中的人为基本尺度组织起来的人文世界始终都是根本之道

① 程乐松. 重返经验的可能性:中国哲学的哲学史底色及其反思 [J]. 中国社会科学,2023(10):124.

② 程乐松. 重返经验的可能性:中国哲学的哲学史底色及其反思 [J]. 中国社会科学,2023(10):126.

的展现方式。事与道在人文世界中是互相映现、互为支撑的。……一事必有一理，人只有在事中才能看到理的显现，对这一显现的认识和体悟就是人贴近作为世界奠基的道的关键方法。①

这显然具有人本实证主义色彩，高扬人的主体性，以人的感性经验作为研究事物、发现真理的首证。这种人本实证又以什么样的姿态进入呢？或者说其认识论本质是什么呢？类似"内居""临响"，程乐松也提到了"置身""投身""参与"：

> 中国思想所运用的说理方式并不是概念化的抽象操作，也不是用概念和范畴的工具对经验进行定义和归类。在不脱离直接经验场景——甚至以独特的表达策略来制造读者可以"置身"或"投身"的场景——的情况下，展现具体的事中何以体现抽象的理。这些理是经验被理解和组织起来的秩序性结构，也是基于对理的认识展开行动的规范性要求。……它意味着在经验现场多层次的情势和理解背景下，阅读在这个意义上是一种投身和参与。蕴藏在情境与感受中的、被预设的理则是需要阅读的投身和参与才能被显现出来的，因此中国哲学经典常诉诸事的嵌套与视角转换来显现事物固然之理并使人在阅读中有所见。……阅读者的参与和置身让被预设了的恒久之理成为阐释和体悟的对象，从而将知识或真理的论证转变为阅读者主动参与的、动态和持续的反思性实践。……这些成说仍然受到在置身状态下参与"理的显现"的、经典文本阅读者基于自身经验和理解的检验和批判。②

① 程乐松. 重返经验的可能性：中国哲学的哲学史底色及其反思［J］. 中国社会科学，2023（10）：131, 132.

② 程乐松. 重返经验的可能性：中国哲学的哲学史底色及其反思［J］. 中国社会科学，2023（10）：133, 134.

这似乎又与海德格尔所谓艺术作品中真理的在世显现过程遥相呼应。

程乐松还提到语言、叙辞的问题,其中不少论述让人联想起韩锺恩对感性经验和音乐本体的描述及建构相应语言的努力:

> 哲学思考的根本目标就是在看似杂多和纷乱的经验中找到贯通性的结构和秩序。哲学实践的中国语境也是对经验的结构性刻画和对经验秩序的抽象性描述。……从思想的表达角度看,事与理之间的桥梁就是言,即事言理是中国传统经典的最重要的表达范式之一。正如前文所述,"理"并不是现成的、固化的,而是始终变动并且在具体的"事"中显现的。言辩的意涵就是通过描述的方式抓取并刻画经验,这不仅需要对经验的观察视角的综合,更需要在表达上转换方式,在具体经验中提取呈现"理"的结构。反而言之,理必须在当下经验或具体语境中诉诸理事相即的场景性和视角的丰富性,这既需要清晰的言说和描述,也需要阅读者以切身的理解能力参与到被描述或构造的场景之中。这就需要"造事"与"兴感"这两种叙说策略。①

韩锺恩以往被质疑的"刻画经验""清晰的言说和描述"等做法,似乎被程乐松肯定。特别是"造事"与"兴感"很有意味,这不就是韩锺恩的"作品修辞并及整体结构描写与纯粹感性表述"吗?而程乐松也注意到用语言去描述经验的挑战和路径:

> 经验既是哲学思考的源头,也是哲学表达的负担。对经验的哲学刻画是一种有技巧的抽象,清晰地说明我们应该如何理解某些独特的经验,这些经验中的具体事件的运

① 程乐松. 重返经验的可能性:中国哲学的哲学史底色及其反思[J]. 中国社会科学,2023(10):133-134.

行机制是什么。①

此外,程乐松还就科学问题指出:

> 科学的危机在于先在经验与科学规范之间的倒置,科学是人类精神的成就,它在历史上而且对于每一个学习者来说都是以从直观的周围生活世界(这个世界是作为对所有人都共同存在的东西被预先给定的)出发为前提的。当科学提出问题和回答问题时,这些问题从一开始就是而且以后也必然是以这个预先给定的世界(科学的实践以及所有其他生活的实践都保持在其中)为基础,依据于这个世界而存在。……与科学的前提相类,在规范性与历史性之间的直接经验和当下生活才是哲学反思的真正基础和源泉。②

这与波兰尼类似的观点,可以作为理解波兰尼科学观和知识论的补充。

总的来说,程乐松"强调重返经验的可能性,是要提示中国哲学可以接续经典时代和传统思想中以经验为本的方法和立场"③,对于中学地基不稳的音乐美学学科具有很强的启发性,同时也与韩锺恩音乐美学研究和写作的相关学理相互印证。

2. 与中国哲学类似,西方哲学也展示出类似的警醒和转向,孙周兴《寂声与黑白:声音与颜色世界的现象学存在论》开宗明义地指出"世界是声与色的世界",但近代欧洲对声音和颜色"做了科学的—物理的还原主义或简化主义的处理",从而掩盖了其他非科学

① 程乐松. 重返经验的可能性:中国哲学的哲学史底色及其反思[J]. 中国社会科学,2023(10):136.
② 程乐松. 重返经验的可能性:中国哲学的哲学史底色及其反思[J]. 中国社会科学,2023(10):131.
③ 程乐松. 重返经验的可能性:中国哲学的哲学史底色及其反思[J]. 中国社会科学,2023(10):140.

的可能性和人类的原初感知能力。① 孙周兴从其擅长的海德格尔思想引出这一问题,海德格尔在《艺术作品的本源》一文中如是说:

> 色彩闪烁发光而且惟求闪烁。要是我们自作聪明地加以测定,把色彩分解为波长数据,那色彩早就杳无踪迹了。只有当它尚未被揭示、未被解释之际,它才显示自身。因此,大地让任何对它的穿透在它本身那里破灭了。大地使任何纯粹计算式的胡搅蛮缠彻底幻灭了。②

这与波兰尼所谓"我们通过内化一个事物来赋予它以意义,通过异化(外化)它来摧毁它的意义"③ 是相通的。正如孙周兴所说:"海德格尔在此首先反对牛顿物理学的颜色/色彩理论,认为牛顿科学(光学)把颜色/色彩分解为波长数据,只可能造成颜色/色彩的湮灭,而不可能有真正的颜色感受和颜色经验。"④ 进一步,孙周兴指出:

> 牛顿的颜色理论第一次对颜色现象做了"科学的"分析处理,主要问题恐怕在于这种理论所具有的明显的还原主义或简化主义色彩。实际上,把自然光还原为七种单色光就是大成问题的,一直以来都是有争议的。时至今日,依然有人质疑牛顿设定的七色,认为可分为六种甚至五种颜色。对于这种牛顿式的还原主义或简化主义,梅洛-庞蒂的批评是公允的:"物理学以及心理学给颜色下了一个随意的定义,它实际上只适合于颜色的一种显现方式,长期以来,它向我们掩盖了颜色的所有其他显现方式。"这正是症

① 孙周兴. 寂声与黑白:声音与颜色世界的现象学存在论[J]. 中国社会科学,2024(5):17.
② 马丁·海德格尔. 林中路[M]. 孙周兴,译. 上海:上海译文出版社,2014:30.
③ 迈克尔·波兰尼,马乔里·格勒内. 认知与存在:迈克尔·波兰尼文集[M]. 李白鹤,译. 南京:南京大学出版社,2017:124.
④ 孙周兴. 寂声与黑白:声音与颜色世界的现象学存在论[J]. 中国社会科学,2024(5):21.

结所在，今天人类被牛顿物理学意义上的"七色"所控制了，牛顿"七色"已经成了人类的颜色感知模式，而其他多样的颜色显现和颜色感知可能性，则已经被严重弱化，甚至于被锁闭了。①

声音则经历了相似的命运，就像颜色被还原为光波，声音被还原为声波。于是，"18世纪后期开启的技术工业把人类带入非自然的技术存在状态之中，在不到一个世纪的时间内就动摇和摧毁了传统自然人类精神表达和价值构成体系"②。对于声音，孙周兴套用海德格尔关于色彩的说法：

>把声音还原为声波数据，那声音早就逃之夭夭了。③

在此意义上，孙周兴提出"声音与颜色虚无主义"概念：

>所谓"声音与颜色虚无主义"不只意味着世界之变，同时也意味着人性之变、价值之变。这种变化具有二重性：一方面，通过技术工业，由于技术工业的加强和放大，人类成为"声音与颜色动物"，越来越沉湎于"声音与颜色"。有"史"以来，即自然人类文明史以来，今日世界之喧嚣登峰造极，人类纵情声音与颜色的程度也是前所未有的了。而另一方面，技术工业已经抽空了自然人类的声音与颜色经验，使人类进入"声音与颜色冷漠""声音与颜色不应"状态之中——尤其是对"寂"与"黑"、对寂然无声和幽暗玄秘的无力不应状态。④

① 孙周兴. 寂声与黑白：声音与颜色世界的现象学存在论［J］. 中国社会科学, 2024（5）：26. 另见莫里斯·梅洛-庞蒂. 知觉现象学［M］. 杨大春, 张尧均, 关群德, 译. 北京：商务印书馆, 2021：421.

② 孙周兴. 寂声与黑白：声音与颜色世界的现象学存在论［J］. 中国社会科学, 2024（5）：27.

③ 孙周兴. 寂声与黑白：声音与颜色世界的现象学存在论［J］. 中国社会科学, 2024（5）：28.

④ 孙周兴. 寂声与黑白：声音与颜色世界的现象学存在论［J］. 中国社会科学, 2024（5）：28-29.

生活世界是不断生发的声音与颜色世界。这个世界有声有色，是一个"有/存在"（Sein）的世界；这个世界无声无色，是一个"无/虚无"（Nichts）的世界。……作为自然人类，我们的"听"和"看"都成了问题。听力下降，视力模糊，人类垂垂老矣。世界已经太亮，我们失去了感知黑暗的能力；世界已经太闹，我们已经听不到静默寂声。①

这似乎已经印证了老子的"五色令人目盲，五音令人耳聋"（《老子》）。由此，孙周兴指出："从自然人类的具身存在角度来说，今天需要维护或者重新唤起一种'听寂声'和'观黑暗'的原初感知能力。"② 并援引贾克·阿达利（Jacques Attali）给出的应对策略——"倾听"，"阿达利建议，我们必须学习多用声音、艺术、节庆，而少用统计数字来评判一个社会"。③ 这让人不得不联想到韩锺恩的临响，因为临响的一个重要初衷就是重建听感知觉、听本体，也就是面对纯粹声音陈述的绝对临响，"通过艺术方式，面对音响敞开，开掘经验资源，复原感性直觉"④。果然，哲人们又开出同样的药方。

"如果没有声音与颜色，则世界如何成形和显现？自然人类的文化世界本来就是一个声与色的世界，声与色的世界才是丰富可爱的生活世界"，面对这个技术物占据主导地位的技术世界和计算—数字世界，孙周兴如是说，"这时候，自然人类的声音与颜色经验反倒弥足珍贵，而且可能更显重要了。于是我们看到，20世纪以来的哲学

① 孙周兴. 寂声与黑白：声音与颜色世界的现象学存在论［J］. 中国社会科学，2024（5）：31.

② 孙周兴. 寂声与黑白：声音与颜色世界的现象学存在论［J］. 中国社会科学，2024（5）：30.

③ 孙周兴. 寂声与黑白：声音与颜色世界的现象学存在论［J］. 中国社会科学，2024（5）：31. 另见贾克·阿达利. 噪音：音乐的政治经济学［M］. 宋素凤，翁桂堂，译. 上海：上海人民出版社，2000：11-12.

④ 韩锺恩. 出文化纪：文化现象折返自然本体［J］. 民族艺术，1999（2）：34.

基于对感性生活世界的关注，开始更多地重视声音与颜色问题了"。①

3. 哲学界的转向无疑也体现在美学中，高建平《新感性与美学的转型》指出尽管美学是直面感性问题的学科，但"现代美学史上的各家各派都将感性的对象放在理性的框架中来研究，从而寻求对美做理性的解读"，"这种过度的理性化，最终导致了当代美学的衰退"，"在当代美学的复兴和转型中，有必要提出美学的意义在于感性的提升"，"这就是对感性的重视和研究。这是回归，也是在新起点上的新的出发"。②

高建平历数了中西方历史上的美学学派和美学思潮，指出这些讨论多集中在（审）美本质、本源等问题上，脱离美感经验和艺术实践，与美学作为感性学的建立初衷和学科本怀相距甚远。之后又出现了用"文化研究"取代美学的现象，同样"理性进入，感性退场"③，用抽象的人代替具体的人，文学艺术活动中的审美本体和感性经验问题在研究者那里消失了。这与音乐美学中回避听感官事实和感性直觉经验，热衷从观念到观念的广谱叙事，在本质上是一样的。而美学的高度理性化造成的结果"是美学与艺术的脱离"，"使艺术家们越来越对它敬而远之。从而使研究美学的人，与研究艺术的人，成为完全不同的两种人，也使得美学越来越抽象化，不能解决当下的问题"。④

由此，高建平重申美学的主旨：

> 美学的意义在于肯定人的感性，论证感性提升的意义和价值。⑤

美的本质也不能只从人的本质进行逻辑推演，而应该

① 孙周兴. 寂声与黑白：声音与颜色世界的现象学存在论［J］. 中国社会科学，2024（5）：32, 33.
② 高建平. 新感性与美学的转型［J］. 社会科学战线，2015（8）：131.
③ 高建平. 新感性与美学的转型［J］. 社会科学战线，2015（8）：135.
④ 高建平. 新感性与美学的转型［J］. 社会科学战线，2015（8）：138.
⑤ 高建平. 新感性与美学的转型［J］. 社会科学战线，2015（8）：137.

回到人的感性生活上来。……感性的困境只能通过感性来打破。美学要肯定人的感性活动,通过活动建立人与周围世界的新的连接。

美学发展到了今天,已经达到了这样一个阶段,它迫切需要在一个新的发展阶梯上回到感性。这是一种对鲍姆加登的回归,但要突破理性主义哲学的框架。[①]

而艺术本身也期待着美学的回归,"希望通过理论的介入,帮助它脱离危机":

在市场与科技……带来感性的麻木时,拯救健康的感性,真正从感性活动方面来理解感性,召回艺术,重塑审美,成为迫切的时代要求。理性是无力的,只有感性的生命长存。新感性,是用感性应对感性。在美的泛化,美被滥用时,用感性的艺术来对抗、挑战、震撼、呼唤一种新的感性,而不是退回到思辨中,听任艺术的终结。[②]

一方面,这似乎又与孙周兴的观点遥相呼应,与韩锺恩的探索相契合;另一方面,学界对于韩锺恩的质疑和批判似乎就来自那种"理性主义的美学""退回到思辨"的理论逻辑惯性对新感性的不解和打压。难道音乐美学界,相对于哲学界、美学界的确有一种思想的迟滞性?

二、音乐美学对于人文学科的示范价值

孙周兴说:"在'弱感世界'里抵抗'声音与颜色虚无主义'或'声色虚无主义',维持和重振声音与颜色感知,无疑是未来艺术和未来哲学的一个重要命题。"[③]

[①] 高建平. 新感性与美学的转型 [J]. 社会科学战线, 2015 (8): 138.
[②] 高建平. 新感性与美学的转型 [J]. 社会科学战线, 2015 (8): 138.
[③] 孙周兴. 寂声与黑白: 声音与颜色世界的现象学存在论 [J]. 中国社会科学, 2024 (5): 32.

高建平说:"美学学科原本以研究感性从而加强感性为目标,但这种目标从未实现过。"又说:"当代美学处在一个大转型的时代,传统的美学被超越了,但美学本身作为一门学科和学问,并没有被放弃,相反,在当代社会呈现出空前的兴盛。这种新美学的基本特征是什么,它以什么样的基本特征与传统相区别?这还不很清楚,还有待于这个学科以其自身的发展来描绘。"①

实际上,这个命题、目标,至少在音乐美学领域内,被韩锺恩及其学生们在一定程度上实现了,本书即是见证。同样,这种新美学至少在音乐美学这个分支内,被韩锺恩初步描勒出了其基本特征。

一方面,正如上述三篇文章,哲学、美学等人文学科在学思深度、广度上的卓越为音乐美学提供了许多启发;另一方面,由于音乐美学本质上是一门人学和比较纯粹的审美学,在研究感性、直觉、经验等问题以及人本实证方法上,率先作出了较为充分的实践,为大文科、大人文的理论探索提供了实际参考。韩锺恩的临响哲学、音乐学写作、音响诗学、人本实证立场,为更大范畴的人文学科提供了音乐美学范例。类似于海德格尔对"科学技术对自然的对象化的形态给自己罩上统治和进步的假象"及其对一切事物"计算式的胡搅蛮缠"的批判②,韩锺恩长久以来就保持相应关切:"在理性至上、科学唯一、知识仲裁的现代性语境当中,是否需要警惕科学本身的杀伤力,尤其是对艺术甚至于哲学的扼杀?与此相应,又是否要防止科学对实证的唯一依赖,以及实证自身可能陷入的绝对性,也就是完全彻底屈从于证据、数据、依据、论据?以至于丧失人的主体。"③ 与此同时,他在音乐美学中高扬人的主体性和人性的有效性,旗帜鲜明地提出"唯有通过临响倾听呈现的感官事实,才是确凿可靠和充分有效的,至少不能或缺这个最初的感性进阶",并指出:

① 高建平. 新感性与美学的转型[J]. 社会科学战线,2015(8):131.
② 马丁·海德格尔. 林中路[M]. 孙周兴,译. 上海:上海译文出版社,2014:30-31.
③ 韩锺恩. 相关音乐学写作方法问题与结构布局讨论[J]. 南京艺术学院学报(音乐与表演),2017(1):28.

通过临响获得的感性直觉最为重要，是原证。理由十分简单，和分析结论以及历史材料相比，感性直觉最真实，因为它直接来自临响，而不是来自分析结论与历史资讯。质言之，是确定清晰实在具像的声音感动了人，而分析结论与历史资讯只是后证，在一定条件下，或者作为原证的辅证，或者作为原证的补证。值得警惕的问题是，一旦通过临响的感性体验被忽略，史料（有关作品以及作者的资讯）往往就会成为原证，而具有实证性的分析反而倒成了后证，如果这样的话，会产生什么样的后果呢？一在原证与后证位序的颠倒，即本为原证的音响结构分析成了支撑史料的后证依据，而本为后证的史料却成了需要通过音响结构分析论证的原证；二在临响环节的缺失，相对上述位序颠倒的情况而言，感性体验的忽略其消极后果更为严重，换言之，感性体验的缺位，是否意味着音乐研究可以不通过临响这个核心环节，于是，舍弃主体因素，以至于彻底丧失音乐的审美性？①

在这段话中，韩锺恩用平实的语言很清楚地说明了这个并不复杂的认识论和音乐美学问题，但现代人似乎像醉了一样难以被唤醒。于是，海德格尔、波兰尼、孙周兴、韩锺恩等又不得不充当起觉他者。相关论述在本书已有很多，这里不再重复，只引用张一兵教授在《意义：从意会认知到融贯存在》中一段颇有临响意味的表述：

2017年11月18日晚我在江苏大剧院观看慕尼黑爱乐的演出，……他们演奏的韦伯的《奥博龙序曲》令人着迷，由圆号开启并由管乐继而全乐队合奏所代表的奥博龙（Oberon）与蒂塔妮亚（Titania）仙族的霸道话语与多声部弦乐表现的胡昂（Sir Huonof Bordeaux）骑士与雷基娅

① 韩锺恩. 学会提问并依此结构书写音乐中的声音[J]. 南京艺术学院学报（音乐与表演），2013（4）：70-72.

(Reiza)公主之间的人类爱情抗争,在总体合奏的压抑和弦乐赋格式的不断突显关系中,最终使总体强权音话同一于弦乐的主题,细微的分层对话中构序和筑模了极美的灵性碰撞。我坐在观众席中,整个音乐想象空间被逐层撕开,每一次音乐话语的对话和冲突都直接点燃我心灵中最深的那种疯狂颤动和失控呼喊,这就是艺术表现的在场与在场观看的双向意会中的欢会神合。①

这不正是韩锺恩的知音吗?这些大学者们皆有相似的观点,恐怕不是巧合。

话说回来,尽管人文学界不断提倡回归人文本怀和感性本体,但其声音只在人文学界内部回荡,而难以收到外界的同情和反响,人文学科仍然面临来自科学技术特别是数字技术的巨大压力,以至于被迫接受"改造",因此呈现出人文与技术两种思维和力量的极限拉扯。这一拉扯的结果很可能以人文学科进一步收缩到少数大学文史哲系,广大人文、教育、艺术学科以彻底数学化、测量化、图表化、统计学化、社会科学化、工具理性化为终结。以当前时髦的数字人文和新文科为例,所谓数字人文究竟是人文还是数字抑或人文数字,以及这种数据考察究竟能在多大程度上揭示人文内涵、触及人文本质,还是更像一种用数据"塑料"装扮得看上去很美的噱头?尚未可知。同样,强调学科融通、打破专业壁垒的新文科,不能只是文科向理工科的单向融合,也应包含理工科对文科的借鉴,也即文理科之间的融通应该是双向的,既有理科对文科的介入,也有文科之于理科的价值判断、意义在场。文科关注的价值尺度,不仅在文科内部有意义,对文理互动也同样有效,否则所谓新文科就有文科附庸化的危险,以学科融合之名行抽梁换柱、移花接木之实,其本质仍是技术主义话语的霸权倾向。尽管在数字量化的"无情"时代,"虚弱"的人文学科有进一步被边缘化的趋势,人自身也被不断

① 张一兵. 意义:从意会认知到融贯存在[J]. 甘肃社会科学,2021(1):2.

地贬低物化，但包括音乐美学在内的人文学科仍是最后的救赎者——它让人再次想起他（她）是人，并应像人一样行事。很难想象人文消失之时，人类还能否正常延续。从以上这些迫在眉睫的现实问题来看，波兰尼的科学人本主义知识观及其默会认识论的确有着重要价值，不仅指出了科学中必然存在的人性因素（详见第一章第一节），而且对科学技术与人文艺术进行了深刻的调和，打通了以往的定势成见，提出了科学和艺术的同质性、科学活动和审美活动的深层关联。正如李春青的解读："人类知识或者直接就属于默会知识，或者是以默会知识为基础的。这或许意味着，人类的审美活动与其他各种活动之间并不是截然分开的，在思维方式上审美活动与各种认知活动之间存在着深层的关联性。"①

于是，波兰尼提出科学的艺术性，即科学是一种要求技能的艺术行为，这种行为需要热情洋溢的个人介入，并常常体现出一种优雅与美，"它与支配着艺术和艺术批评领域的那种更深刻但是从来没有得到严格规定的感受能力有着密切的联系"②。后一句尤其重要，值得深入考掘。因此，诚如黄瑞雄所说，"研究事实的科学和研究价值的人文学其意义都为人所赋予，其中并无谁优谁劣的问题，两种文化或说科学与价值由此得以融合"，波兰尼"证明自然科学与人文学科知识一样，充满人性因素，科学实质上是一种人化的科学，是一种'个人知识'，在非言传的'意会认知'层面，科学与人文是相通的，一切知识都离不开个人，离不开意会的估价。因此，从本质上说，'两种文化'的分裂对立是虚妄的"。③ 并且在这个意义上，

① 李春青. 在"体认"与"默会"之间：论中西文论思维方式的差异与趋同[J]. 社会科学战线，2017（1）：134.

② 迈克尔·波兰尼. 个人知识：朝向后批判哲学[M]. 徐陶，译. 上海：上海人民出版社，2017：56. 波兰尼指出，人们对于物理定律和数学公式，都有着一种审美式的情感，"一个科学理论因其自身的美而引人注目，并部分地凭此而宣称代表着经验实在，这类似于一件艺术作品因其自身的美且是艺术现实的体现而引人关注"，"对于科学理论的断定被看作传达了对科学理论之美的评赏"。见迈克尔·波兰尼. 个人知识：朝向后批判哲学[M]. 徐陶，译. 上海：上海人民出版社，2017：158，243.

③ 黄瑞雄. 波兰尼的科学人性化途径[J]. 自然辩证法通讯，2000（2）：30.

艺术为科学正名，即脱下以往科学叙事的虚假外衣，回归科学的真实本面，进而使长期以来被客观主义框架歪曲了的世界万物恢复它们应有的样子。

波兰尼不仅打通了科学技术与人文艺术，还打通了东西方知识观。张一兵认为波兰尼科学人本主义彻底改变了传统认识论的主—客二元结构，"是对传统西方认识论的重大突破，也是意会认知理论向东方体知文化构式的靠近"[1]，在其认识论中"获得了有可能使我们民族体知文化得以彰显的科学概念构式"[2]；李春青将狄尔泰、海德格尔、波兰尼学说与物我合一、心物交融相比较，认为西方哲学在思维方式上与东方传统思维方式有趋同之势[3]。从这个角度来说，韩锺恩以临响为中心的音乐美学实际上也是一种"外西内中"的东方认知路径，也是其对现象学的超越，不能简单将之贴上某种西方学派的标签，也许这才是新文科应该有的样子。本节的末尾就用波兰尼的一段宣言式的话语作为结束和总结：

> 只要他害怕这个苍穹的声音，他就是强壮、高贵而美妙的。但是，如果他退却并用超然的方式去考察他所尊敬的东西，那么他就解除了这些声音对自己的威力和他通过遵从这些声音而得到的权力。于是，法律就只不过是法庭将作出的判决，艺术只是神经的润滑剂，道德只是习俗，传统只是惰性……这样，人主宰着一个他自身并不存在于其中的世界。随着他的义务的丧失，他也失去了他的声音和希望，并且他被抛弃，变得对自身毫无意义。[4]

[1] 张一兵. 波兰尼：证伪"我-它"的内居性意会认知[J]. 湖南社会科学，2020（1）：1.
[2] 张一兵. 神会波兰尼：意会认知理论的认识论革命意义[J]. 东南学术，2020（4）：47-48.
[3] 李春青. 在"体认"与"默会"之间：论中西文论思维方式的差异与趋同[J]. 社会科学战线，2017（1）：129-134.
[4] 迈克尔·波兰尼. 个人知识：朝向后批判哲学[M]. 徐陶，译. 上海：上海人民出版社，2017：454.

第四节 以音乐美学的名义高扬人的尊严

曾经人们对音乐美学是否应该存在产生过争论，这种质疑直到今天在一些人的心底也未完全消弭，尽管在所有的音乐学研究中，音乐美学思维总是被悄悄使用，这是因为如果没有透过现象看本质的思维，一切研究都将不复存在。虽然现在音乐学各门学科都经过高度演化，有的琳琅满目、有的返璞归真，但万变不离其宗——学术研究就是对现象的再建构、对文本的再解释，人类总是要追问那个之所以是的是，在这个意义上音乐美学就是那个宗（根本目的和方法）。韩锺恩的突出贡献，就在于让音乐美学变得清晰，一方面夯实了音乐美学在感性经验、工艺分析、作品生成上的研究，其精深程度甚至超越了作品分析、作曲技术理论等学科；另一方面则凸显了先验存在本体及其相关视角、叙事，这让音乐美学筑牢了作为音乐学形而上学的地位。

这里从另一角度审视音乐美学学科的存在问题，即以往人们对音乐美学的质疑其实并不成立，因为质疑总是源于知识体系所限导致的观念立场不同以及对细枝末节的执迷，甚至这些都是不值一提的小问题。音乐美学之所以存在并需要存在，只是因为音乐美学高扬人的主体性，维系并凸显了审美的人和人的审美，关乎人的尊严，这是其他学科无法取代的。在这个意义上，我们当然需要音乐美学，而音乐美学的存在也不仅仅关系到音乐学中的一个学科，更和其他人本属性较强的学科一样，与人生在世、人类发展和人之所以为人关联。只要有音乐审美活动，就有音乐美学，如果有一天音乐审美及其美学思考消失了，人也就彻底完成了向着非人的异化而走向终结。韩锺恩音乐美学思想和研究写作实践的终极价值就在于确定了人在研究中的主体性、可信性、必要性、首要性，高扬了人的尊严和信念，这是韩锺恩学术思想超越音乐美学学科本身的重大价值。

一、人的审美与审美的人

人不是机器或无情的木石，人有情感并需要审美。更进一步，人之所以是人就在于他是个审美的人，审美（诗意栖居）是人生在世的主要意义之一，甚至于审美状态才是一个人像人一样真正活着的状态。学习、读书、劳动、工作乃至高铁、电脑、手机、网络等科技进步不是为了让人们更忙碌，而是为了让人们有更多的闲暇去从事审美活动，否则人活着就没有意义或者根本活不下去，科技也失去了它的初衷而异化为统治生活世界的人的异己力量。现代人由于科学技术及其资本复合体的系统性规训带来的价值泯灭、人性异化以及生活的单向度和碎片化，而日益变得物化、漠然，由此而带来广泛的心理问题，如无意义感。音乐审美作为人类审美的重要组成部分，是人的生活所不可无的，听音乐似乎只是一件小事，却是人生在世的底线之一。当一个人沉浸于音乐中时，他就通过生命的艺术化和诗意化而短暂地获得了人生的某种意义并进入一种是其所是的状态，一方面是人的审美，一方面是审美的人。

关于人的审美，即人在听音乐（临响）时是人在审美，不是机器在审美；是主观地听一个与自己有关的声音，不是客观地听一个与自己无关的事物。听的本质是设入，不是测量；是发挥人的自性，不是消灭人的因素；是赋予声音以意义，不是解构声音以虚无。审美这件事，只有在人主体的参与下才可能发生，机器是没有办法从事审美活动的，或者说只有是人的审美，审美才是审美，审美才存在。而音乐美学就是研究人的（音乐）审美的活动，因此，一方面它凸显了人在音乐审美活动中的主体性和不可替代性，另一方面它也必须通过人的审美的方式来澄明人的审美和相关音乐，别无它途。通过人的审美的方式，就是第一章第四节所说的人本实证研究，这种研究的特征是重新相信人和人的感知、理解能力，重新赋予近代科学观念流行以来被打压和罢黜的人性智能的合法性，将人的感性直觉经验及其相关理解作为研究的首证，与人文学科发展趋势相合。

正是因为这种人本实证研究，音乐美学成其为自身并获得了区别于其他学科的自在价值和合法性。

关于审美的人，即人在听音乐（临响）时就从一种类物性的生存状态变成了一种类神性的实现状态，由松散茫然而专注沉浸，由人与世界的二分对立转为人与世界的圆融一体，由让人痛苦的世俗的灵肉对峙到具超越性、和解性的身心安顿，由无意义的活着朝向有意义的栖居。人在审美中实现了他自己，回归了他作为人的自己。每一个在日常生活中听音乐的人，音乐美学的研究者（临响并音乐学写作的人）以及相关音乐审美对象的创作者、表演者，都是审美的人。音乐美学通过研究人的审美所维系者，就是审美的人。不论是人的审美还是审美的人，都是守护人的尊严，在持续几百年对人性的贬低运动中高扬人性的旗帜，并以此挽救某种单向度的人类未来。在此意义上，音乐美学关乎人的尊严，当然有其存在的合法性，人类当然需要音乐美学，音乐美学不可谓不重要。

二、音乐美学研究的人文价值

韩锺恩音乐美学研究及其思想体系除了在音乐美学学科、音乐学学科范畴内有学术价值之外，还有超越学科、学术的价值。或者说，韩锺恩音乐美学思想不仅体现在学科的原位本体上——"如同海德格尔所言'是其所是并且如其所是'那样，真正以音乐美学学科存在自身的方式和它应该这样存在的方式去推进更为广阔和深远的建设"①，还有其更崇高的人文价值。这一人文价值让韩锺恩音乐美学研究乃至整个音乐美学学科实现了意义跃迁，是韩锺恩学术思想的终极关怀。从此，音乐美学可以与人类沉思的最高范式相沟通。

这里所谓人文价值主要不是指一般的人文历史知识，而是从根源上肯定人和人性的价值与尊严，以及先验存在问题。关于先验问题及其对于人文世界的重要意义，在第三章中已有详细论述，以下

① 韩锺恩. 第十届全国音乐美学学术研讨会开幕词：代专题主持人语［J］. 中央音乐学院学报，2015（4）：3.

主要对韩锺恩学术对人类存在并何以自处的价值做最后陈词：

1. 重新确认人类信念的合法性，信念作为研究起点的重要价值（科学同样以信为起点，参见第一章相关叙事），以生命信托作为学术研究、写作、教学的基本姿态。

2. 重新发现内居认知对于认识事物的关键意义，以内居认知构筑学术研究和真理探索的基本形态。

3. 重新肯定人性、人的感知能力、人的主观参与在认识事物过程中的必然性、必要性和有效性（科学研究中同样具有人性因素，参见第一章相关叙事），看到主观性与客观性、个人性与普遍性的辩证关系，缝合二者的裂隙，坚定将人本实证研究作为一种学科的哲学基础、根本路径和真理来源。

4. 在音乐学写作、音响诗学、音乐批评等临响作业实践和学科语言探索中，贯彻人本立场、人学底色，从人性、人情、人的审美和工艺本能出发来进行相关研究探讨。

5. 将先验驱动与人的主观能动性相结合，避免某种庸俗的单极神话叙事或全能人的叙事。

6. 将教学方式（工作坊）设置为基于学术共同体的具默会共享性质的师徒互动体系和传承仪式，与默会认识论、教育本质、大学之道相契合。

7. 以音乐美学的名义高扬人的尊严，肯定人自身及其感性、经验、理智，正如波兰尼所说：

> 一旦使人意识到客观主义框架所带来的严重伤害——掩盖了这些伤害的模糊性之面纱一旦被最后揭开——很多生机勃勃的心灵就会重新承担起责任去把世界重新解释为如其所是的样子，如同世界再一次将要被看作的样子。①

这正是对韩锺恩的写照。

① 迈克尔·波兰尼. 个人知识：朝向后批判哲学 [M]. 徐陶, 译. 上海：上海人民出版社, 2017: 458.

结　语

　　不理解"内居认知",很难理解"原位本体"和"临响"的良苦用心和深意,从此来看,波兰尼人本主义知识观的确为我们理解韩锺恩思想体系提供了一把钥匙,对于后学如笔者而言,则有点像慑于正门台阶之高、大厅之堂皇威严而从消防楼梯进入韩锺恩思想大厦的侧门。为什么是音乐美学?什么是原位本体?何以临响叙辞?

　　《尚书·虞书·大禹谟》言:"人心惟危,道心惟微;惟精惟一,允执厥中。""原位本体"四个字看似简单,实则提纲挈领,直指核心,蕴含了深沉的考量与对学科最长远的希冀和保障,当学界乱象纷飞、学人莫衷一是、学科丧失本位时,尤其需要这种专一守持。韩锺恩这种看似卫道、保守的音乐美学原位本体学科思维和临响实践,实际是一种执中而谋远的"内圣外王",一支音乐学界伸向人文世界的天线,以"不跨学科的方式"跨出学科,为音乐研究和音乐现象获得了普遍的人文价值。进一步,无论是音乐学写作,还是音响诗学,韩锺恩音乐美学都呈现出一种学术上的"内圣外王",这正是韩锺恩教授对于音乐美学的学科经略。此"内圣外王",并非指学者或临响叙辞欲"王",而是指临响叙辞带给音乐美学的学科意义,让音乐美学内外坚挺、提升品格,"内圣"指的是本体研究之扎实通透,"外王"指成果结论之显明卓著,是"内圣"之自然结果。

　　韩锺恩对音乐先验问题的思考,则是其学术研究和思想体系的

另一重大成就,通过先验存在叙事和对之所以是的是的追问,韩锺恩为音乐现象和音乐经验托底,将音乐美学与音乐哲学打通,把对音乐人文的沉思带入前所未有的境界,并作为有效的方法论完善了一般音乐美学缺失的链环,对音乐人类学、音乐创作、音乐表演产生重要的启示。

奇特的是,韩锺恩音乐美学原位本体思想及其临响实践既是一种近乎常识的学界主体性存在,但由于某些原因,又是一种在上音之外便立即面目不清甚至少人明了的"传说"。这大概由于学科语言有难度,经验描写有争议,先验问题有门槛,学人知识有局限,不求甚解生讹误。笔者身处离上海不远的南京,在相当长时间内仍然不能免俗而曾为"无知者""误会者"。笔者以为,和海德格尔、波兰尼一样,韩锺恩是属于世界的。如何让更多后学"明经"?也许,这就是写作本书的意义所在。

韩锺恩音乐美学思想发轫于学生时代,感孕于艺研院(中国艺术研究院)岁月,塑形于博士论文之中,繁盛于回归上音时期,自在于"摘下指环"之后。① 从其思想诞生之日起,就显示出较强的、一以贯之的特性和姿态,并呈现出一种历时性的深化和完善。韩锺恩作为一个学者的经历不可复制,他在上音读本科时跟随叶纯之先生学习,读博又师承于润洋先生学脉,并长期就学于赵宋光先生,于学术盛年担任中国音乐美学学会会长,真是一肩挑三宗而集音乐美学大成、流布将来。韩锺恩还通过学缘、学统将其学术智慧传导给他的弟子们,成就了一个深具影响力的学派。

毫无疑问,韩锺恩的音乐美学思想和实践为音乐美学学科作出了显著的贡献,他具有人本立场的学术研究是音乐美学乃至人文学科逻辑构式上的一次重要的进步。"仰望星空,去圆一个音乐美学

① "摘下指环"是韩锺恩本人话语,指韩锺恩2015年辞去中国音乐美学学会会长和上海音乐学院音乐学系主任职务。从此以后,韩锺恩进入更为高峰的学术大自在境界。

梦!"① 是音乐美学成就了韩锺恩,也是韩锺恩成就了音乐美学,但同样,音乐美学也拘囿了韩锺恩,这个园地对于他的思想大海来说太过狭窄了,于是只能"螺蛳壳里做道场",而他思想的孤帆远征已处于大美学和大哲学的深处。特别是尽管韩锺恩的主要宗旨在于音乐美学,他也通过先验问题兼顾了音乐哲学中最重要的问题。于是韩锺恩倾力于音乐美学,却也一不小心成为音乐哲学家。

回到波兰尼,尽管其知识论在学理上重新缝合了科学与人性、真理与价值的裂痕,但今天在现代技术资本和功利主义的包围下,这一裂痕却被拉扯得越来越大。诚如韩锺恩之问:"现代性与全球化语境近似暴力地胁迫身份转型与信仰换代以至于心智退位的时候,当代后学究竟该采取一种什么样的当代姿态去进入当代呢?"② 这是我们需要直面的重大命题。于是,沿着一个个思想的路标,穿过一座座学术的殿堂,音乐美学仍然在路上。

① 韩锺恩.中国音乐美学学会成立30周年暨2011—2015中国音乐美学学科建设与中国音乐美学学会工作报告[J].南京艺术学院学报(音乐与表演),2015(3):10.

② 韩锺恩.2008—2011:中国音乐美学学科建设与中国音乐美学学会工作报告[J].交响(西安音乐学院学报),2011(4):140.

参考文献

[1] 韩锺恩. 第十届全国音乐美学学术研讨会开幕词：代专题主持人语［J］. 中央音乐学院学报，2015（4）.

[2] 韩锺恩. 有赖于自重之信：伴随当代中国音乐美学学科历程的三个个人见证［J］. 中国音乐，2022（4）.

[3] 迈克尔·波兰尼. 个人知识：朝向后批判哲学［M］. 徐陶，译. 上海：上海人民出版社，2017.

[4] 迈克尔·波兰尼. 社会、经济和哲学：波兰尼文选［M］. 彭锋，贺立平，徐陶，等译. 北京：商务印书馆，2006.

[5] 迈克尔·波兰尼，马乔里·格勒内. 认知与存在：迈克尔·波兰尼文集［M］. 李白鹤，译. 南京：南京大学出版社，2017.

[6] 钱振华. 科学：人性、信念与价值：波兰尼人文性科学观研究［M］. 北京：知识产权出版社，2008.

[7] 人民网. 莫言杨振宁对话：科学和文学都是"真情妙悟铸文章"［EB/OL］.（2013－05－16）［2024－03－10］. http：//culture.people.com.cn/n/2013/0516/c87423-21499569.html.

[8] 韩锺恩. 人事·事情·情感·感孕：对话当代中国音乐文化当事人的叙事与修辞［J］. 音乐艺术（上海音乐学院学报），2010（1）.

[9] 韩锺恩. 相关音乐学写作方法问题与结构布局讨论［J］.

南京艺术学院学报（音乐与表演），2017（1）．

［10］张一兵．激情式沉思：内居式的科学认识论：波兰尼《个人知识》解读［J］．学术研究，2020（3）．

［11］韩锺恩．如何切中音乐感性直觉经验：关于音乐美学学科建设与音乐学写作问题的讨论（三）［J］．音乐研究，2009（2）．

［12］张一兵．波兰尼：场境格式塔与科学直觉背后的意会认知［J］．天津社会科学，2020（1）．

［13］郁振华．波兰尼的默会认识论［J］．自然辩证法研究，2001（8）．

［14］张一兵．客观科学认知与个人知识：波兰尼《个人知识：走向后批判哲学》解读［J］．哲学动态，2020（5）．

［15］韩锺恩．置于美学与艺术之间的音乐美学：2019上海音乐学院第二期音乐美学与艺术学理论主题讲坛暨暑期研习班主旨报告［J］．云南艺术学院学报，2019（3）．

［16］韩锺恩．音乐的听与美学的说：由音乐美学教学问题倒逼学科本体［J］．人民音乐，2018（4）．

［17］郁振华．怀疑之批判：论波兰尼和维特根斯坦的思想会聚［J］．哲学研究，2008（6）．

［18］韩锺恩．音乐学写作［M］．上海：上海音乐学院出版社，2014．

［19］韩锺恩．读书笔记Ⅰ："音乐的耳朵"与超生物性感官：重读马克思《1844年经济学哲学手稿》相关内容并及赵宋光人类学本体论思想讨论［J］．星海音乐学院学报，2018（4）．

［20］韩锺恩．从元问题到元命题：相关音乐美学学科结构与本体的问题讨论［J］．人民音乐，2019（1）．

［21］韩锺恩．于润洋音乐学本体论思想钩沉并及相关研究钩链［J］．中国音乐学，2016（3）．

［22］韩锺恩．潜入学术深水区、打造学科梦之队：就音乐学写作工作坊讨论学科建设问题［J］．天津音乐学院学报，2013（3）．

［23］韩锺恩．为什么要折返学科原位：关于音乐美学学科建设与音乐学写作问题的讨论［J］．中央音乐学院学报，2009（2）．

［24］韩锺恩．通过跨界寻求方法，立足原位呈现本体［J］．音乐研究，2014（1）．

［25］韩锺恩．音乐审美方式的［形而上学］导论［J］．南京艺术学院学报（音乐与表演），1997（2）．

［26］韩锺恩．［音乐美学］的［取域/定位］：关于［AESTHETICS IN MUSIC］的［语言/逻辑］读解［J］．乐府新声（沈阳音乐学院学报），1994（1）．

［27］韩锺恩．还是"在自己的葡萄树下和无花果树下……"：中国音乐学家在当下人文处境中何以重建人文启蒙话语［J］．中国音乐学，1994（2）．

［28］韩锺恩．《乐记》相关作乐之事并乐之成型过程：重读经典文献笔记之一［J］．音乐艺术（上海音乐学院学报），2018（1）．

［29］韩锺恩．以古典范式呈现美学思想并通过传统形态凸显审美特征［J］．南京艺术学院学报（音乐与表演），2014（1）．

［30］蔡元培．《音乐杂志》发刊词［M］//王宁一，杨和平．二十世纪中国音乐美学文献卷（1900—1949）．北京：现代出版社，1996．

［31］萧友梅．萧友梅全集·第一卷·文论专著卷［M］．上海：上海音乐学院出版社，2004．

［32］青主．乐话·音乐通论［M］．长春：吉林出版集团有限责任公司，2010．

［33］韩锺恩．一个存在，不同表述：中西音乐美学中的几个问题［J］．深圳大学学报（人文社会科学版），2012（4）．

［34］韩锺恩．音乐美学基本问题［J］．黄钟（武汉音乐学院学报），2009（2）．

［35］韩锺恩．音乐美学与音乐作品研究［M］．上海：上海音乐学院出版社，2012．

[36] 王次炤，韩锺恩，罗艺峰，等．一次关于音乐美学和音乐哲学的讨论［J］．音乐研究，2020（1）．

[37] 韩锺恩．音乐美学学科宣言［J］．音乐艺术（上海音乐学院学报），2013（3）．

[38] 马丁·海德格尔．林中路［M］．孙周兴，译．上海：上海译文出版社，2014．

[39] 韩锺恩．中国音乐美学学会成立30周年暨2011—2015中国音乐美学学科建设与中国音乐美学学会工作报告［J］．南京艺术学院学报（音乐与表演），2015（3）．

[40] 韩锺恩．判断力批判：置疑音乐美学学科语言并及音乐学写作范式［J］．音乐研究，2012（1）．

[41] 韩锺恩．2005—2008中国音乐美学学科建设与中国音乐美学学会工作报告［J］．音乐艺术（上海音乐学院学报），2008（4）．

[42] 韩锺恩．2008—2011：中国音乐美学学科建设与中国音乐美学学会工作报告［J］．交响（西安音乐学院学报），2011（4）．

[43] 韩锺恩．音乐的艺术特性与艺术学前提以及音乐学策略［J］．中国音乐，2012（1）．

[44] 韩锺恩．音乐美学专业研究生教学与科研：关于音乐美学学科建设与音乐学写作问题的讨论（二）［J］．中国音乐学，2009（2）．

[45] 韩锺恩．不忘《大学》初心　牢记"大学"使命［J］．人民音乐，2021（5）．

[46] 韩锺恩．零度写作：关于音乐美学学科建设与音乐学写作问题的讨论（一）［J］．人民音乐，2009（5）．

[47] 韩锺恩．如何通过古典考掘还原今典：音乐学写作问题再讨论［J］．音乐艺术（上海音乐学院学报），2011（1）．

[48] 韩锺恩．问题与对策：关于史论研究中常见问题的讨论［J］．云南艺术学院学报，2017（4）．

[49] 韩锺恩．置于学科间性合力的音乐学写作　依托学科间性

合力的音响诗学作业：写在2021"马勒之象"音乐学写作工作坊专题论坛之前、为南京艺术学院学报《音乐与表演》撰写［J］．南京艺术学院学报（音乐与表演），2021（4）．

［50］韩锺恩．如何通过语言去描写与表述语言所不能表达的东西：关于音乐学写作并及相关问题的讨论［J］．南京艺术学院学报（音乐与表演），2010（2）．

［51］韩锺恩．别一种狂欢："九七"之前的最后一个圣诞节：一九九六年香港之行报告［M］∥中国艺术研究院音乐研究所《中国音乐年鉴》编辑部．中国音乐年鉴1996．济南：山东文艺出版社，1997．

［52］韩锺恩．临响，并音乐厅诞生：一份关于音乐美学叙辞档案的今典［C］∥中国艺术研究院音乐研究所，香港中文大学音乐系．音乐文化2001．北京：文化艺术出版社，2002．

［53］韩锺恩．由听式引发的多重结构再结构［C］∥韩锺恩．音乐学写作工作坊十年集（二）．上海：上海音乐学院出版社，2019．

［54］陈嘉映．海德格尔哲学概论［M］．北京：商务印书馆，2014．

［55］韩锺恩．出文化纪：文化现象折返自然本体［J］．民族艺术，1999（2）．

［56］韩锺恩．路漫漫兮夜茫茫　行匆匆兮字行行：音乐学写作并及音乐美学学科语言问题讨论［J］．北方音乐，2022（1）．

［57］王振复．中国美学范畴史（第一卷）［M］．太原：山西教育出版社，2006．

［58］韩锺恩．如何在扰攘纷乱的话语空间当中从事话语事件的精纯描述：以此讨论音乐美学概念命题范畴问题［J］．音乐探索，2012（3）．

［59］韩锺恩．音响诗学并及个案描写与概念表述［J］．音乐研究，2020（5）．

[60] 卡尔·马克思. 拿破仑第三政变记［M］. 柯柏年，译. 吴黎平，校. 北京：人民出版社，1949.

[61] 弗里德里希·恩格斯. 英译本第一卷编者序［M］∥卡尔·马克思. 马克思资本论：政治经济学批判（第一卷：资本的生产过程）. 郭大力，王亚南，译. 北京：人民出版社，1953.

[62] 马丁·海德格尔. 存在与时间［M］. 陈嘉映，王庆节，译. 熊伟，校. 陈嘉映，修订. 北京：生活·读书·新知三联书店，1999.

[63] 韩锺恩. 面对声音如何汲取多学科资源成就合式的学科语言［J］. 音乐艺术（上海音乐学院学报），2012（1）.

[64] 韩锺恩. 之所以始终存在的形而上学写作?：关于音乐美学学科建设与音乐学写作问题的讨论（五）［J］. 中国音乐，2009（2）.

[65] 韩锺恩. 当"音乐季"启动之际：北交首演音乐会：并以此设栏"临响经验"［J］. 音乐爱好者，1998（3）.

[66] 韩锺恩. 直接面对敞开：回到音乐：人文资源何以合理配置［J］. 星海音乐学院学报，2000（1）.

[67] 韩锺恩. 传世著秋枫红：叶纯之先生的学术思想和教学实践［J］. 人民音乐，2017（8）.

[68] 于润洋. 悲情肖邦：肖邦音乐中的悲情内涵阐释［M］. 上海：上海音乐学院出版社，2008.

[69] 卡尔·达尔豪斯. 音乐美学观念史引论（修订版）［M］. 杨燕迪，译. 上海音乐学院出版社，2014.

[70] 韩锺恩. 天马行空再求教：庆贺赵宋光先生80华诞特别写作［J］. 星海音乐学院学报，2011（4）.

[71] 韩锺恩. "音乐试图将音乐作为音乐来摆脱"：几则相关当代音乐的文本阅读及其现象诠释［J］. 音乐艺术（上海音乐学院学报），2002（2）.

[72] 韩锺恩. 意向存在作为音乐意义的形而上显现［J］. 音乐艺术（上海音乐学院学报），2003（4）.

［73］张一兵．波兰尼：意会现象学中的身体与意义［J］．求是学刊，2020（1）.

［74］张一兵．意义：从意会认知到融贯存在［J］．甘肃社会科学，2021（1）.

［75］张一兵．爆燃与欢会神合：走向艺术的内居认识论：波兰尼《个人知识》解读［J］．福建论坛（人文社会科学版），2020（3）.

［76］韩锺恩．在音乐中究竟能够听出什么样的声音?：勃拉姆斯《第一交响曲》第三研究［J］．中国音乐学，2013（3）.

［77］郁振华．克服客观主义：波兰尼的个体知识论［J］．自然辩证法通讯，2002（1）.

［78］韩锺恩，贺颖，郭一涟，等．上海音乐学院音乐学专业音乐美学方向专题讨论课记录［J］．乐府新声（沈阳音乐学院学报），2011（4）.

［79］汉斯-格奥尔格·加达默尔．诠释学Ⅰ：真理与方法：哲学诠释学的基本特征［M］．洪汉鼎，译.台北：时报文化出版企业有限公司，1993.

［80］韩锺恩．从文化的文化到之所以是的文化：通过写作范式给出学科增长并有效误读再及学科驱动可思的声音世界：罗艺峰中国音乐思想史高端论坛演讲［J］．交响（西安音乐学院学报），2015（3）.

［81］李春青．在"体认"与"默会"之间：论中西文论思维方式的差异与趋同［J］．社会科学战线，2017（1）.

［82］米歇尔·福柯．临床医学的诞生［M］．刘絮恺，译.台北：时报文化出版企业有限公司，1994.

［83］韩锺恩．c小调是一个问题［J］．南京艺术学院学报（音乐与表演），2015（4）.

［84］韩锺恩．以学科建设统领人才培养［J］．音乐研究，2015（1）.

［85］韩锺恩．在音乐的声音中究竟能够听出什么?：关于音乐

美学与音乐学写作的教学、科研以及学科建设的工作笔记［J］．南京艺术学院学报（音乐与表演），2013（1）．

［86］韩锺恩．对音乐分析的美学研究：并以"［Brahms Symphony No.1］何以给人美的感受、理解与判断"为个案［J］．中央音乐学院学报，1997（2）．

［87］韩锺恩．声音修辞以及音响叙事乃至音乐意义成就：忆黄师携后生再学问［J］．中国音乐学，2012（1）．

［88］陈铭道．音乐学：历史、文献与写作［M］．北京：人民音乐出版社，2004．

［89］韩锺恩．音乐意义的形而上显现并及意向存在的可能性研究［M］．上海：上海音乐学院出版社，2004．

［90］韩锺恩．作为意向存在的音响经验实事［J］．中国音乐学，2004（1）．

［91］韩锺恩．历史潮汐与人文潮流的声音涌动：有感于贾达群乐队协奏组曲《逐浪心潮》的几个问题讨论［J］．人民音乐，2021（9）．

［92］韩锺恩．音乐学写作问题讨论并及相应结构范式与马勒作品个案写作［J］．中国音乐学，2010（3）．

［93］韩锺恩．关于肖邦的研究以及当前的音乐美学专业研究生教学问题［J］．艺术百家，2010（4）．

［94］韩锺恩．通过协奏曲体裁形式讨论音乐美学问题并及批评音乐学［J］．乐府新声（沈阳音乐学院学报），2011（4）．

［95］韩锺恩．以适度中庸的姿态在古典与现代中间寻求动态平衡：施尼特凯大协奏曲相关问题讨论［J］．云南艺术学院学报，2013（1）．

［96］韩锺恩．学会提问并依此结构书写音乐中的声音［J］．南京艺术学院学报（音乐与表演），2013（4）．

［97］韩锺恩．《尼伯龙根指环》多学科专题论坛［J］．乐府新声（沈阳音乐学院学报），2013（4）．

[98] 韩锺恩,鲁瑶,李明月,等. 2012—2013学年第二学期上海音乐学院艺术学理论学科艺术哲学与批评方向硕士、博士专题讨论课瓦格纳专题讨论与写作:瓦格纳歌剧乐剧序曲前奏曲间奏曲终曲[J]. 南京艺术学院学报(音乐与表演),2013(4).

[99] 韩锺恩. 基于艺术工艺学的美学情智并及合目的性的哲学终端[J]. 音乐艺术(上海音乐学院学报),2016(1).

[100] 韩锺恩. 再论在音乐中究竟能够听到什么样的声音:布拉姆斯《第一交响曲》第四研究[J]. 中国音乐学,2018(3).

[101] 韩锺恩. 音乐如何通过人实现自己以显示其本质力量:布拉姆斯《第一交响曲》第五研究[J]. 中国音乐学,2023(2).

[102] 赵文怡. 直白的含蓄:对解析古琴如何通过具体声音与器物表述抽象古典性的一次尝试性作业[J]. 南京艺术学院学报(音乐与表演),2014(1).

[103] 韩锺恩.《结构诗学:关于音乐结构若干问题的讨论》书评[J]. 中央音乐学院学报,2009(4).①

[104] 韩锺恩. 音乐形式语言的诗意与诗性并及艺术音乐论域五题[J]. 艺术学研究,2022(1).

[105] 韩锺恩. 近年来我的学术指向与学科关切[J]. 音乐艺术(上海音乐学院学报),2023(4).

[106] 韩锺恩. 音响诗学:瓦格纳乐剧《特里斯坦与伊索尔德》乐谱笔记并相关问题讨论[J]. 音乐文化研究,2020(1).

[107] 陈寅恪. 读哀江南赋[M]//陈寅恪,陈美延. 金明馆丛稿初编. 北京:生活·读书·新知三联书店,2001.

[108] 陈寅恪. 柳如是别传[M]. 北京:生活·读书·新知三联书店,2001.

[109] 韩锺恩. 之于特里斯坦和弦集释的别解[J]. 音乐研究,

① 该文原题为《诗者,以诗的方式去寻诗:读贾达群〈结构诗学:关于音乐结构若干问题的讨论〉并由此关联研究与写作》,发表时被编辑改为现题。相关平台在录入论文名时,只写了贾达群所著书名,"书评"二字见论文页标题位置。——作者注

2023（1）.

[110] 韩锺恩. 基于临响倾听之上的音乐批评：和我的研究生讨论音乐批评问题 [J]. 人民音乐, 2010（1）.

[111] 韩锺恩. 在两个"国"字合体之后的临响：以此综合国交并中国管弦乐作品音乐会 [J]. 音乐爱好者, 1999（1）.

[112] 韩锺恩. 通过词曲并行互动，能否有一个新的给出：兼及中国唐宋名篇音乐朗诵会新创音乐作品批评 [J]. 音乐爱好者, 1999（3）.

[113] 韩锺恩. 果然，又有一个新的"给出"：从王西麟作品音乐会想到别一种美学自觉 [J]. 音乐爱好者, 1999（4）.

[114] 韩锺恩. 临响：在香港音乐会上：针对香港管弦乐团音乐会及有关作品 [J]. 音乐爱好者, 1999（6）.

[115] 韩锺恩. 何以驱动，并之所以断代：通过20世纪中国音乐发展逻辑 [J]. 音乐探索（四川音乐学院学报）, 2002（1）.

[116] 韩锺恩. 不加花饰的声态 [N]. 文汇报, 2013-01-03（2）.

[117] 韩锺恩. 听中国声音讲述中国故事：评"上海之春"开幕式叶小纲作品音乐会 [N]. 文汇报, 2017-05-02（10）.

[118] 韩锺恩. 理论术语的定向更新与概念体系的相应建立：关于音乐学学科"论域"的若干问题 [J]. 人民音乐, 1990（3）.

[119] 韩锺恩. 关于五个概念的学术日志：多样性，东亚音乐，学院音乐厅与学术音乐会，身份，当代 [J]. 音乐艺术（上海音乐学院学报）, 2008（1）.

[120] 韩锺恩. 2008中国音乐美学大事后感言 [J]. 音乐艺术（上海音乐学院学报）, 2009（3）.

[121] 韩锺恩. 美本质与审美价值双重凸显并价值与多元何以相提并论 [J]. 星海音乐学院学报, 2010（1）.

[122] 韩锺恩. 通过声音修辞成就音响叙事 [J]. 交响（西安音乐学院学报）, 2021（3）.

［123］韩锺恩．置于音响诗学中间的声音修辞与音响叙事［J］．音乐生活，2023（7）．

［124］韩锺恩．钱仁康猜想并依此引发两个音乐学写作问题［J］．音乐艺术（上海音乐学院学报），2015（1）．

［125］韩锺恩．话语类分与学科范畴并及中国音乐理论话语体系问题讨论［J］．人民音乐，2018（1）．

［126］韩锺恩．茅原《现象学的理性批判并音乐作品及其存在方式》导读［J］．南京艺术学院学报（音乐与表演），2008（4）．

［127］高宣扬．存在主义［M］．上海：上海交通大学出版社，2016．

［128］韩锺恩．五十天教学互动日志：关于音乐学写作问题讨论三［J］．黄钟（武汉音乐学院学报），2011（4）．

［129］韩锺恩．only，or，and：aesthetics，beauty；furthermore to be or not to be：experience，concept，transcendental：庆贺于润洋教授八十华诞特别写作［C］∥王次炤，韩锺恩．庆贺于润洋教授八十华诞学术文集．北京：中央音乐学院出版社，2012．

［130］蔡仲德．中国音乐美学史（修订版）［M］．北京：人民音乐出版社，2003．

［131］马丁·海德格尔．思的经验（1910—1976）［M］．陈春文，译．北京：人民出版社，2008．

［132］马丁·海德格尔．哲学论稿：从本有而来［M］．孙周兴，译．北京：商务印书馆，2014．

［133］韩锺恩．对音乐二重性的思考：人的物化与物的人化［J］．音乐研究，1986（2）．

［134］韩锺恩．贝多芬：让音乐说话［J］．南京艺术学院学报（音乐与表演），2022（3）．

［135］韩锺恩．当代音乐应该发出什么样的声音：相关当代音乐的艺术问题美学问题哲学问题之若干断想［J］．当代音乐，2017（13）．

[136] 韩锺恩. 出现代纪：一个正在通过现代"林中路"的新生代：再听"国交"音乐会上中国音乐作品 [J]. 音乐爱好者，1999（5）.

[137] 弗里德里希·荷尔德林. 论诗之精神的行进方式 [M] ∥弗里德里希·荷尔德林. 荷尔德林文集. 戴晖，译. 北京：商务印书馆，1999.

[138] 米歇尔·福柯. 词与物（节译）[M] ∥黄颂杰. 二十世纪哲学经典文本：欧洲大陆哲学卷. 莫伟民，译. 佘碧平，校. 上海：复旦大学出版社，1999.

[139] 让-弗朗索瓦·利奥塔. 非人：时间漫谈 [M]. 罗国祥，译. 北京：商务印书馆，2000.

[140] 韩锺恩. 关于纯粹声音陈述的几则叙事 [J]. 星海音乐学院学报，2008（2）.

[141] 韩锺恩. 通过声音发掘太阳的影子：我听秦文琛音乐作品并由此想到其他 [J]. 人民音乐，2003（6）.

[142] 韩锺恩. 当代音乐的深度模式：[自然的人文化]：写在"第三届交响音乐创作研讨会"后 [J]. 音乐探索，1992（4）.

[143] 韩锺恩. 当代音乐与其审美惯性：自然的人文化 [J]. 北京社会科学，1993（2）.

[144] 韩锺恩. 当下，人何以为音乐文化立约？：关于后现代文化语境中的若干音乐问题 [J]. 上海艺术家，1997（4）.

[145] 韩锺恩. "出现代记"个案研究 [J]. 南京艺术学院学报（音乐与表演），2000（2）.

[146] 韩锺恩. 狂飙感孕的一代，何以摆脱暗示不再苦行…… [J]. 艺术评论，2004（9）.

[147] 刘文佳. 现代筝乐作品表演的创造性空间探索：以《自鸣系列Ⅱ》的演奏为例 [J]. 南京艺术学院学报（音乐与表演），2023（3）.

[148] 王晓俊. 中国民族乐器"技法母语"的历史逻辑 [J].

黄钟（武汉音乐学院学报），2016（4）．

［149］韩锺恩．非临响状态：在沉默的声音中倾听声音：由声音引发音乐文化发生问题讨论［J］．音乐艺术（上海音乐学院学报），2006（1）．

［150］韩锺恩．七日谈/2006七言：在一个合式力场内合式表述［J］．黄钟（武汉音乐学院学报），2007（1）．

［151］郭一涟．所望之实底，未见之确据：从音乐存在方式谈及音乐作品之原作［C］//王次炤，韩锺恩．庆贺于润洋教授八十华诞学术文集．北京：中央音乐学院出版社，2012．

［152］韩锺恩．不同方式的音乐文化比较［J］．交响（西安音乐学院学报），1993（1）．

［153］韩锺恩．根语，别一种人文诠释：兼及21世纪中国音乐文化前瞻［J］．艺术广角，1998（6）．

［154］韩锺恩．文化多元如何与人的音乐感知结构完形合一：通过文明进程及二十世纪中国音乐若干备忘［J］．人民音乐，2001（3）．

［155］韩锺恩．音乐美学的哲学性质、人类学事实与艺术学前提以及音乐本质力量的先在性：由2011第九届全国音乐美学学术研讨会议题引发的三个讨论与进一步问题［J］．交响（西安音乐学院学报），2011（3）．

［156］韩锺恩．声音的规定性与音乐的艺术特性［J］．福建艺术，2004（4）．①

［157］康尔．默会认识论对艺术教育的启示［J］．南京艺术学院学报（美术与设计），2014（3）．

［158］迈克尔·波兰尼．科学、信仰与社会［M］．王靖华，译．南京：南京大学出版社，2020．

［159］韩锺恩．研究生培养是学科发展的结构保障：上海音乐

① 原文作者署名为"韩钟恩"。——编者注

学院 2005'全国音乐学研究生教学工作会议参会论文综述［J］．中央音乐学院学报，2005（3）．

［160］顾平．"科学主义"的泛滥对"艺术教育"的危害［J］．南京艺术学院学报（美术与设计），2019（6）．

［161］韩锺恩．乐正声和四十馨　海上纹章不惑情：为上海音乐学院音乐学系建系40周年而写［J］．音乐艺术（上海音乐学院学报），2023（1）．

［162］程乐松．重返经验的可能性：中国哲学的哲学史底色及其反思［J］．中国社会科学，2023（10）．

［163］孙周兴．寂声与黑白：声音与颜色世界的现象学存在论［J］．中国社会科学，2024（5）．

［164］莫里斯·梅洛-庞蒂．知觉现象学［M］．杨大春，张尧均，关群德，译．北京：商务印书馆，2021．

［165］贾克·阿达利．噪音：音乐的政治经济学［M］．宋素凤，翁桂堂，译．上海：上海人民出版社，2000．

［166］高建平．新感性与美学的转型［J］．社会科学战线，2015（8）．

［167］黄瑞雄．波兰尼的科学人性化途径［J］．自然辩证法通讯，2000（2）．

［168］张一兵．波兰尼：证伪"我-它"的内居性意会认知［J］．湖南社会科学，2020（1）．

［169］张一兵．神会波兰尼：意会认知理论的认识论革命意义［J］．东南学术，2020（4）．

后 记

曼彻斯特大学为了让迈克尔·波兰尼心无旁骛地从事研究,将其从物理化学的教授席位转到一个没有教学任务的教授职务,允许其用九年时间来专门写作《个人知识:朝向后批判哲学》,于是一本改变西方传统知识论、有着重大影响的学术名著诞生了,这种影响既贯穿于人文社科界,也震动了自然科学界,与此同时一位世界级科学家也完成了向大师级哲学家的转变。这在功利主义、优绩主义者看来似乎是不可思议的事情,因为没有时间和空间以及生长出这样果实的土壤。功利主义与优绩主义,貌似追求绩效,实际上缺乏真实的意义,与追求真理的人本冲动和求知热情背道而驰。这也就是波兰尼所说的"客观主义伪真理观困境"、"文化中无处不在的紧张感"和"大规模的现代性荒诞"对映的现实,处在这种现实里的学术及其运作机制异化了,异化为某种与学术对立、抑制学术生长的事物。

但共业中也有不共业,如韩锺恩教授这样生于20世纪50年代的一代人,拥有一段可以天马行空、自在驰骋的辰光,特别是他在艺研院的围墙里可以深沉地内居于所思所想所问,全身心地投入并寻找灵感方向、感孕所治之学,到上音工作时已经立德立言、开宗立派而不再被学术生态环境变化所累,于是历史偏爱地给予了这一两代人中最具智慧者们成为大家和宗匠的机会。如果说老一辈学者

的成就和威望尚有被弟子门人建构升华的加成（那时的学术尚处草创期，而那时的学生是如此地尊重老师），那么韩锺恩教授这一代学者的盛名，则几乎完全建立在自己坚实的研究和卓越的成果之上。太史公曰："究天人之际，通古今之变，成一家之言。"（《报任安书》）韩锺恩教授做到了，甚至于他的学科理想几乎逐一实现，他曾说要让音乐美学学科赢得国际声誉——近年来他领衔的各种成果的报道频频登上国际学术媒体，在前不久公布的2024年QS世界大学学科排名中，上音音乐学学科更是进入全球前十。韩锺恩教授长期所关注并深耕者，不外乎音乐美学及相关的原位本体、临响叙辞、感性直觉经验、音乐学写作、音响诗学、学科语言、先验本体等事项，可谓数十年磨一剑，"托命学术"、一以贯之而初心不改。中国知识分子有一种近乎迂阔的温良，那就是惯以谦虚，不仅自己谦虚，也不大喜欢别人不谦虚，这对平庸者是一种宽容，却也让对杰出者的准确评价变得困难。但群众的眼睛是雪亮的，"孔子射于矍相之圃，盖观者如堵墙"（《礼记·射义》），今之"韩夫子"亦复如是，这种发自肺腑的追随和崇敬可以从韩锺恩教授去各地讲学时青年学子炙热的求知目光中看得出来。笔者认为，韩锺恩教授就是当代音乐学界一位学养精深又引领前沿的智慧长者。

在这里，笔者还要表达对韩锺恩教授的感谢。在我们这些懵懂后学成长过程中显露出幼稚、浅薄或无知无畏时，他展现了广大圆融的宽容、体谅、支持，甚至是赞许。记得笔者在博士学位论文第一页上就开宗明义从东方实践哲学的维度力推音乐哲学的学科名称而否定音乐美学（那时候用一种很机械、表面、非此即彼的方式理解音乐美学的内涵），甚至将批判的矛头隐约指向韩锺恩教授的音乐美学观念，但在博士学位论文答辩会上，作为答辩委员会主席的韩锺恩教授非但没有责难笔者这个写作上的愣头青，反而委婉地站在笔者的立场上提出了一些建议，并对笔者的论文表示了赞赏，甚至在别的评委老师提出不同意见时维护笔者、帮笔者辩论。在笔者参加工作之后，也时常收到韩锺恩教授的关怀。感恩韩锺恩教授，还

因为他的智慧给予了笔者巨大的、决定性的启发。这些智慧蕴藏在他的各类著述和讲话中,似乎都是在讲音乐美学的事情,但其思想实际上早已经涉及知识观、认识论、哲学人文的广泛领域,并体现出一种在人文学界都少见的深刻性。他的思想不仅重塑了笔者对于音乐美学以及音乐学学科、学术的理解,而且对笔者的另一研究领域——哲学产生了根本性的启发,让笔者有机会真正领悟到其中的一些关键之处。

当然,笔者对于韩锺恩教授的思想也并非全盘接受,比如韩锺恩教授经常以"形而上者谓之道,形而下者谓之器"(《易经·系辞上》)以及"舍生取义"来指代中国哲学和思想文化的特征,以"道成肉身"来指代西方哲学和思想文化的特征①,这似乎并未体现出中西哲学和思想文化的全貌。《易经》中的这句话并没有说"形而上"与"形而下"是二分的,只是点出道器不二的本体论,正如《中庸》所言:"道也者,不可须臾离也,可离非道也。"或禅门偈语:"青青翠竹,尽是法身;郁郁黄花,无非般若。"这就是说,道与器、体与相、最高抽象和具体现象是辩证统一的,类似的表述在中国思想史上极多。而相比中国文化,西方文化中灵魂与肉体、主观与客观、人类与自然的二元对立,似乎更加明显。情况是复杂的,笔者认为可能的现实是,中西方都有两个方面的因素和相关传统。此外,这个问题还是涉及"感性经验和形而上意义的关系如何沟通甚至连接",韩锺恩教授曾借用他的两位老师的看法来表达这其中的困难——"叶纯之先生则一语中的:两者(异质)再怎么相似(同构),中间依然隔着一个黑箱","于润洋先生……在谈到人的情感状态如何物化为音乐形式的时候,表达了这样一种看法:音乐中如何将作为过程的人的情感状态物化为作为声音过程的音乐形式,这个'艺术抽象'的过程,是一个非常复杂,又难以用语言和文字加以具体说明或描述的过程。至少到目前为止,无论是美学还是艺术

① 韩锺恩. 一个存在,不同表述:中西音乐美学中的几个问题[J]. 深圳大学学报(人文社会科学版),2012(4):14.

心理学还都无法揭示这个过程的'秘密'"。① 事实上，对于这个"黑箱"和"秘密"，唯识学等东方学说早已有所揭破（近代面对西学东渐，一批中国学者就曾试图以唯识学融通中西学问）。在这个意义上，吸收东方哲学思想中的深层精华也许是未来中国音乐美学的一个进路。当然，人的精力和兴趣是有限的，以有限面对无限，我们无法要求一个学者无所不知、面面俱到，也从来没有这样的学者。韩锺恩教授用"舍生取义"和"道成肉身"分别概括中西哲学和思想文化，也主要是为了论证音乐美学和审美的相关问题，有其特定的语境和指向。

想要真正理解一种思想并不是一件简单的事，特别是当其已深入无人抵达之地，先入为主和道听途说就尤其需要避免。本书的写作基于对韩锺恩教授一百多篇主要论文和部分专著的逐句研读。正如波兰尼的名著《个人知识》所表达，理解韩锺恩教授在本质上也是一种个人知识，但由于它是基于普遍性意图的负责任的学术承诺，是韩锺恩教授学术作为先验本体的一种召唤和侧显，所以也就具有了某种普遍性。正如音乐学写作工作坊中，各个学科都展示了研究对象的实在的某一方面。由于本书是笔者内居、倾注于韩锺恩教授学术思想的结果，因而也就具有了某种客观性。正如波兰尼所说，认识事物无法摆脱个人参与，客观性就来自个人性和亲知，"个人性与普遍性彼此依赖"②，真理的获得终归是因信称义，笔者带着这样的信念将其奉献于大家面前。笔者先后任教于广州大学和南京艺术学院（后文简称"南艺"），连续参与组织了第十一届、第十二届两次全国音乐美学学术研讨会（有老师调侃"会议跟着我走"），而且笔者这一辈学人的成长其实就是不断理解韩锺恩的过程。因此，这本书也算是笔者与音乐美学特殊缘分的见证。

① 韩锺恩. 音乐学写作问题讨论并及相应结构范式与马勒作品个案写作 [J]. 中国音乐学, 2010 (3): 104-105.
② 迈克尔·波兰尼. 个人知识：朝向后批判哲学 [M]. 徐陶, 译. 上海：上海人民出版社, 2017: 368.

再次感谢韩锺恩教授在研究写作过程中所给予的宝贵鼓励，感谢笔者的恩师范晓峰教授如山如海般的包容和指导，感谢南艺音乐学院院长王晓俊教授的关怀和支持，感谢苏州大学出版社副编审孙腊梅老师的提携和引领。硕士阶段的哲学教育背景也为笔者更深入理解"先验"等问题提供了更立体多维的支撑和契机，在此意义上也感谢笔者人生"林中路"中的哲学诸师。

<div style="text-align:right">

周　钟

2024 年 7 月 31 日

于南京古平岗

</div>